咖啡館
空間設計
500

設計師不傳的
私房秘技

漂亮家居編輯部 著

INDEX

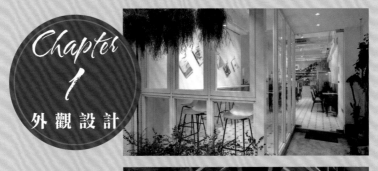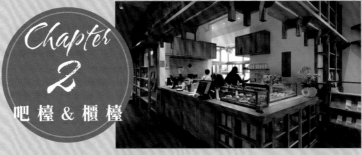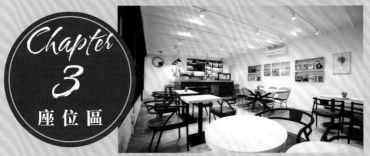

Chapter

1

外 觀 設 計

一家店的外觀設計，是吸引顧客目光的首要關鍵，包括從配色與風格，可觀察周邊環境創造自我的獨特性，同時利用大面窗景、或是能完全敞開的摺門，帶入舒適的光線之餘，也藉由咖啡館內散發出來的氛圍，營造親切感、引進人流。

001 落地窗、活動摺門帶來親切感

咖啡館最主要的就是採光條件要好，一般顧客都喜歡具有視野、靠窗的位置，坐在店面最外圍的顧客也往往是最佳招攬生意的招牌。所以多數咖啡館都會規劃大面玻璃窗景，有些甚至將吧檯靠近窗面設計，用沖煮咖啡的氛圍來吸引顧客，另外若空間條件允許，也不妨試著將落地窗採取活動摺門的形式，天氣好時完全敞開，增加寬闊感。CAFE!N硬咖啡，圖片提供©源友企業

002 側招、立招增加能見度

招牌包括正招、側招，近來還有許多咖啡館會加入三角立招的設計，側招和立招主要是考量人流的動線，像是CAFE!N硬咖啡選擇在騎樓上，規劃與行人視線一致的側招，提升能見度，且招牌尺寸不見得要大，但可以結合燈箱功能，讓行人從遠方就能發現，另外像是手寫、手繪的三角立招也能營造親近感。OneOneOne café，圖片提供©陳新建築空間設計室

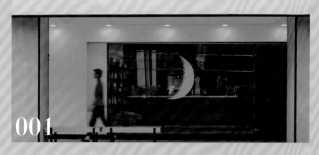

CAFE!N

001

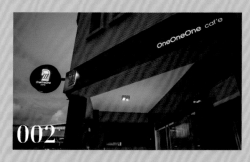

OneOneOne café

002

003 配色風格跳脫周邊環境

咖啡館的外觀風格固然與店主想要傳達的氛圍有關，然而在設定整體主軸的時候，應多考慮周遭店家與環境，就像綠櫻桃咖啡館特別用鐵板和擴張網做成搶眼的立體造型，另外像是GinGin咖啡則是選用藍黃配色，既可凸顯屬於店家的個性，也能成為巷弄街道上醒目的焦點。GinGin咖啡·攝影©沈仲達

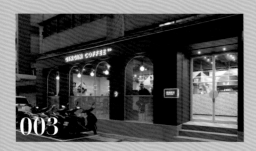

004 耐候性材料便於維護

招牌的材質運用，除了可根據咖啡館的風格決定木質、鐵件或是壓克力燈盒等不同形式，選用時必須考量材質的耐候性，畢竟外觀立面得面臨風吹雨淋的考驗，日後的維護成本也要納入思考，好比Oasis Coffee選用鋅鐵板由地坪發展成為摺疊門、主招牌立面，堅固且不怕潮濕，經得起時間的考驗。Oasis Coffee·圖片提供©竺居設計

005 融入店主故事的立面與LOGO設計

咖啡館的外觀除了從店面風格決定，有許多咖啡館也找出與店主、品牌相關的故事去延伸，例如綠櫻桃咖啡因應店主對蝴蝶的喜愛，結合咖啡豆意象創造出獨特的LOGO，讓人直接留下深刻印象，另外像是CAFE!N硬咖啡，則是加入驚嘆符號，也是引發注意的做法。GREEN CHERRY·圖片提供©陳新建築空間設計室＋木介空間設計

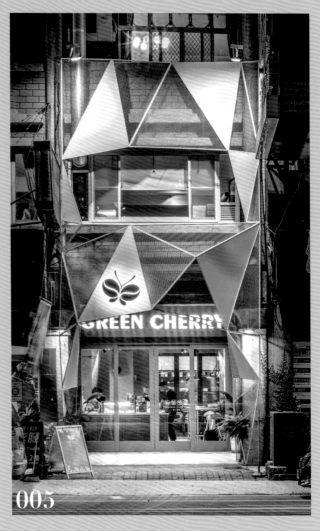

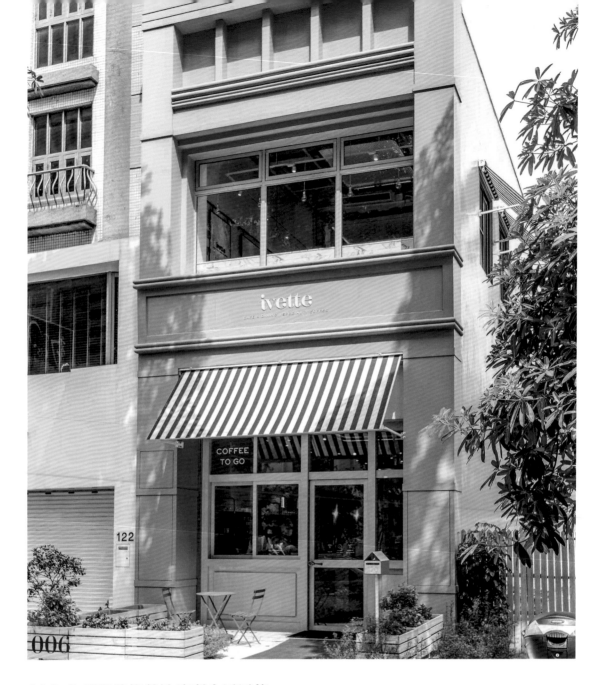

006 色彩與線條營造澳洲生活風格

店主旅居澳洲多年,希望將澳洲獨特的咖啡館文化及餐飲美食與更多人分享,選在台中市區精華地段,精心打造澳洲風格咖啡館。灰綠色外觀在一排建築的立面中相當醒目,並以奶油色門面和藍白相間雨遮營造「回家」的氛圍。ivette café

· 圖片提供◎直學設計

細節規劃 外觀以灰綠色彩及簡化的歐式線條,吸引路人目光。店名融入立面設計,營造品牌整體形象。

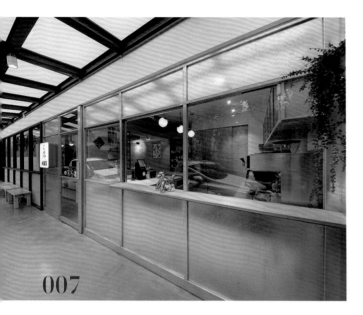

007 純淨原色感營造日系無印風

日系無印風是小驢館咖啡店面外觀給人的第一印象，藉由鋁鐵板與歐洲樺木合板等原始質感的建材，搭配大面開窗的門面設計，讓咖啡館內部空間一覽無遺，同時也拉近內外關係，創造低調且以人為本的舒適氛圍。小驢館·圖片提供◎六相設計

細節規劃 門口貼心地設置座椅區外，並規劃有外帶窗口，透過向外延伸的木桌板讓外帶的客人多了置物與內外互動空間。

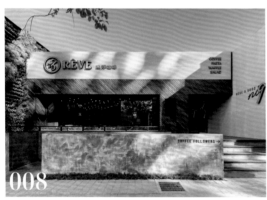

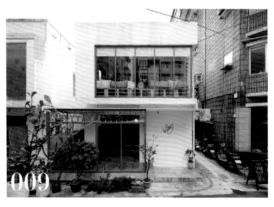

008 層層踏階轉換心情漸入綠境

刻意在臨路一側設計以兩階段的退縮，並將地坪抬高、配合層層踏階營造出漸進式的內外過渡空間。加上木質立面、植綠牆及右側的長軸水泥牆面，打造出與陽光共舞的清新門面，讓路過的目光不自覺被牽引向內。黑浮咖啡·圖片提供◎竹工凡木設計

細節規劃 以45°角作斜向拼貼的木質立面連接落地窗，呼應了遼闊地景露台與側向綠牆，創造出閒適街景與中介休憩場域。

009 享受巷弄內的獨棟慢時光

位於住宅區的寧靜巷弄轉角咖啡館，店主希望呈現心目中的台北慢生活，並賦予獨棟二樓建築更開放的空間感，將一、二樓立面視為一個整體，二樓改為落地窗設計，連結一樓的臨街雅座，白牆上則是設計師以抽象設計的店LOGO。多麼咖啡·圖片提供◎直學設計

細節規劃 外觀整理完漏水問題後，以白色塗料為底，綠色點綴黃色的幾何窗框帶入自然又不失活潑的氣息。

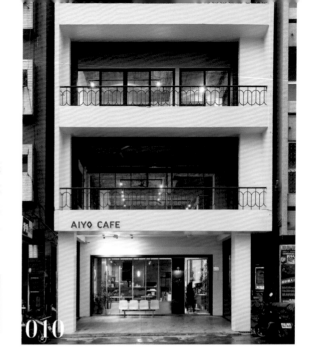

010 簡約白色傳遞質樸溫暖

隱身在巷弄間的30年老屋，前身為街友收容中心，以化繁為簡的設計思考，外觀設計上，將既有馬賽克磚、鐵欄杆刷白處理，老舊木窗換上鐵件烤漆窗框，盡可能維持老屋的樣貌，也透過純白基底，傳遞質樸的溫暖。AIYO CAFE·圖片提供©大見室所

> **細節規劃** 英文招牌採取黑鐵材質，特意未經任何處理的自然鏽蝕，與老屋原有鐵欄杆的質感相互呼應。

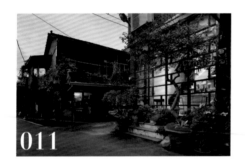

011 用盆栽錯落妝點巷弄窗景

咖啡館後方臨近巷弄，透過無法通行的格狀窗櫺一窺寫實的鄰里面貌，成為另一幅別有意趣的城市角落寫真。無論室內外，綠意一直是右舍的關鍵設計元素之一，利用大小盆栽在有限空間中錯落擺放，賦予這角落滿滿的自然氣息。右舍咖啡·圖片提供©新澄設計

> **細節規劃** 空間設計主軸除了從40年老房子延伸發想，周遭無修飾的鄰里面貌也無須遮掩，轉化為咖啡店與當地環境連結的獨有景致。

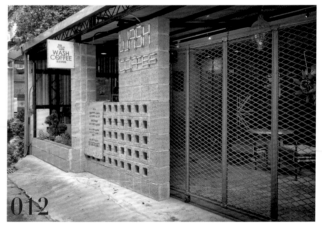

012 歡迎來串門子的鏤空設計

咖啡館前身是販售紅酒的店家，店面外推至大門處，接手後為營造整體空間的隨興感與使用餘裕，回復建築原有的室內外分野。外頭大門外觀則以鏤空、樸實方式呈現，徹底融入鄰里中，打造一種能夠隨意到訪的親切感。穿越九千公里交給你·圖片提供©丰墨設計

> **細節規劃** 磚面WASH COFFE字樣為LED燈管拼貼而成，除了是夜間照明，手感設計更呼應「無調味」風格。

013 推開玻璃大窗享受自然風午後

天氣好時，可將玻璃窗全推至左側、門窗全面敞開，享受日曬與習習涼風，臨窗長椅榻瞬間變身街邊雅座，在這裡邊啜飲咖啡、品嚐甜點、邊與好友談天說地，還能放心看著走道的孩子們奔跑嬉戲，渡過悠閒午後。the Good One Coffee Roaster・攝影◎江建勳

細節規劃 臥榻從內側杉木臥榻延伸水泥平檯、最後轉折至戶外矮牆，透過大片玻璃窗彈性封閉或開放，區隔內外機能。

013

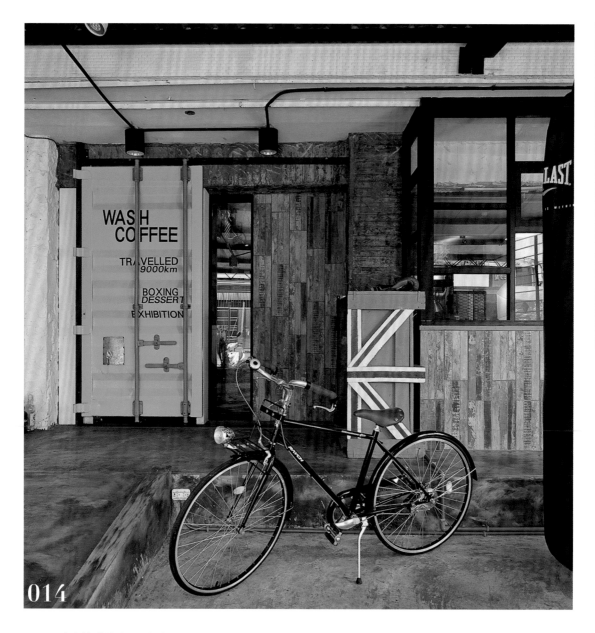

014

014 鮮黃貨櫃門點出工業風主題

進入第一道大門後,隨即到達等候區,左側地坪
規劃緩坡,除了是進入室內主動線,更是方便輪
椅通行的貼心設計。正式區分室內外的第二道牆
面主要以鮮黃貨櫃門、斑駁木紋磚組構而成,門
口英國國旗置物櫃,擺放展覽資訊提供訪客瀏
覽。穿越九千公里交給你‧圖片提供◎丰墨設計

細節規劃 鮮黃的刷漆貨櫃門片為側拉門,上
頭除了店名外還註明-拳擊、甜點、展覽等附
加選項。

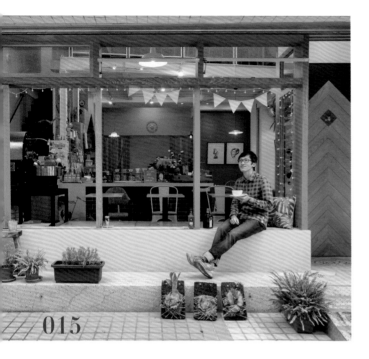

015 用視覺與嗅覺讓訪客更期待

咖啡館位於大樓側邊，所以訪客皆會從馬路方向走來，將大門開在得多走幾步路的右側則是店主的小心機——希望大家進門之前先走過玻璃大窗，用眼睛與鼻子感受、想像一下咖啡館的樣子，最後再推開門走進來，讓彼此有個緩衝、期待的過程，圓滿即將展開的美好咖啡時光。the Good One Coffee Roaster·攝影◎江建勳

> 細節規劃 店前的無車廊道是店主挑選地點的原因之一，方便兩人從工作區清楚看到在外頭玩耍的孩子們，萬一有緊急狀況、打開大窗一躍而出，更是規劃空間時不停上演的腦內小劇場！

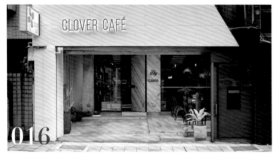

016 極簡灰大門隱喻回歸自然

源自店主希望「回歸自然」的開店發想，將40年老公寓外觀以深、淺灰色描繪簡潔無壓的健康飲食印象。保留原始大門框架與右側人員出入口，鐵灰色L型橫向看板刻意切斜角、跨於小門上方，打破直線框架，表達無限延伸意象。Clover Café·圖片提供◎原晨設計

> 細節規劃 L型大門框架是用白灰色鐵板鋪貼打造，搭配手寫感咖啡店名稱與幸運草圖騰看板，組搭讓人眼睛一亮的極簡風大門。

017 實木砌出帶有格窗的門面

從國外回台的店主，相當喜歡歐洲偏點老派味道的調性，於是設計者以實木搭配玻璃砌出咖啡廳門面，那帶有大小不一的格窗，裡頭再搭配帶點歐風的燈飾，相互透出渴望的風格味道。VESPRESSA CAFE·圖片提供◎合聿設計

> 細節規劃 外觀門是以胡桃實木為材質，質地本身偏點紅、肌理也鮮明，恰好能將歐洲風格細膩帶出。

018 靜巷中的一抹幸福光暈

咖啡館藏身巷弄大樓中，遠遠即可見到隱約黃色
燈暈，予人一探究竟的衝動。門面以玻璃大窗、
南方松木結合白水泥牆面作主結構；外牆上方懸
掛的赭紅色招牌，則是特別選擇金屬材質、刻意
令其自然鏽蝕而成，象徵與店一起歷經風雨茁
壯。the Good One Coffee Roaster · 攝影◎江建勳

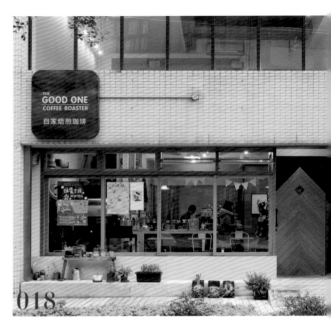

細節規劃 大門上端嵌入的赭紅色金屬，
呼應外牆招牌，其實施作時還是生鐵原本
的樣貌，其造型代表「家」的圖騰意象。

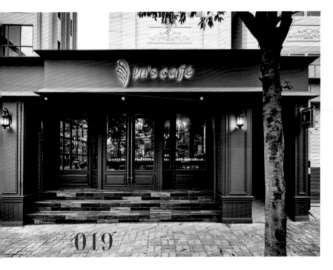

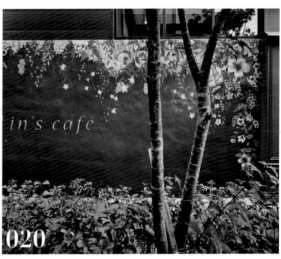

019+020 花卉垂墜讓藍牆更耐人尋味

外牆採用的藍綠色是設計師與店主共同討論、調和而來，為加深歐式精神，柱、簷下以線板刻劃，同時
側面牆上緣處，以手繪方式畫出動人的花卉圖象，至於下緣則種植了新鮮花草，彼此烘托使空間瀰漫歐
洲法式咖啡廳的味道。In's Café · 圖片提供◎理絲室內設計有限公司

細節規劃 入口大門除了配置開有大面窗的玻璃門面，其把手也特別選了帶有歐式風味的長形五金
把手，讓整體更顯大器。

021 天然無調味的粗獷表情

咖啡廳座落於社區40年老公寓一樓，外觀就如同店主堅持製作的早期法式甜點──天然無調味。灰色空心磚鏤空外牆堅持佇立，慢慢看著右側工地擴張網大門隨著日曬雨淋、鏽蝕氧化，左側薄荷香料植物逐漸茁壯，成為室內、戶外的一抹自然寫意。穿越九千公里交給你．圖片提供©丰墨設計

細節規劃 左側花壇種植做甜點會用到的各式香草植物，等完全成長後將長高至1/3處，成為店家專屬的綠意小圍籬。

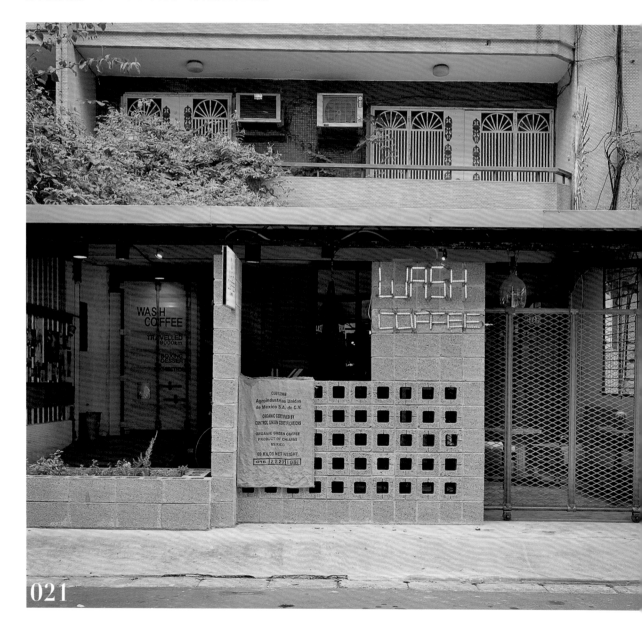

021

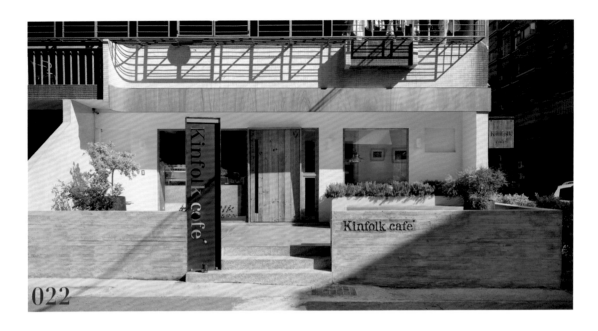

022

022 手工質感展現自然溫暖的小店氛圍

由舊式公寓改造的咖啡館，店主人期許能呈現如北歐咖啡館般的氛圍，因而設計師保留老屋原貌，並試圖運用手作、手感素材回應著屬於歷史的痕跡，原本的階梯也往前挪移，釋放出寬闊的戶外比例，此外，屋簷成L型的延展包覆了整體的外觀，以斜切的圍牆區隔住宅與店面，讓Kinfolk不只是咖啡廳，也和家一樣親切。kinfolk cafe'・圖片提供◎大名設計

> **細節規劃** 主招牌特別選用黑鐵自然地慢慢鏽蝕，嵌入以木頭雕刻染色的咖啡豆，創造趣味，圍籬牆面也用水泥塗抹去做表面處理，再加上有如烙印般的店名，展現北歐樸實無華的悠閒自在步調。

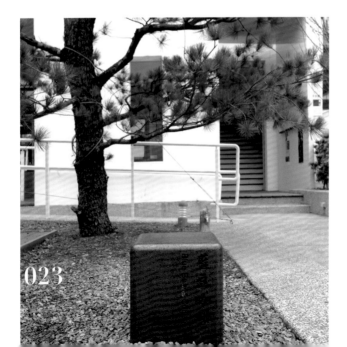

023

023 詩意的建築造型包覆

建築體本身取自於傳統建築的設計語彙「山門」，方孔不但有借景效果，也成為打卡拍照熱點；整個量體可為木地板廣場遮雨避陽，讓咖啡廳從室內延伸至戶外，天氣好可將桌椅擺出，並不定期舉辦活動市集，聚集人氣！藍豆咖啡・空間規劃◎張一鵬・攝影◎劉煜仕

> **細節規劃** 在前庭的地面上設有鐵雕燈箱，夜間燈亮時，光會鏤空的中文字流洩出來，娓娓道出咖啡廳的名稱。

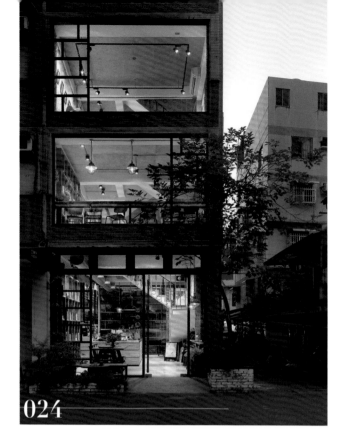

024

024 內外都是景
　　　綠意老宅飄咖啡香

玻璃大開窗的三層樓咖啡館，就這麼佇立在一整排40年老房子邊上，暈黃燈光從透明盒子漫溢出來，裡頭的人穿梭流動，忙碌或靜置，宛若一個個微縮電影在無聲上演。右舍咖啡．圖片提供◎新澄設計

> **細節規劃** 右舍咖啡取名發想來自位於單行道右側，保留建築主結構，戶外種上各式植栽綠樹，打造專屬於自己的窗景。

025

026

025+026 招牌小而美增添店的神祕感

此空間位於二樓，因店主期盼創造世外桃源的感覺，招牌刻意做得很小，增添一點神祕效果。順著階梯而上，穿過纖瘦的廊道便能進入到室內空間享用咖啡、餐點。祕密咖啡．圖片提供◎合聿設計

> **細節規劃** 利用霓虹燈作為勾勒商店招牌的一種，將販售商品表現出來，讓人知道這裡提供咖啡、酒飲、餐點等。

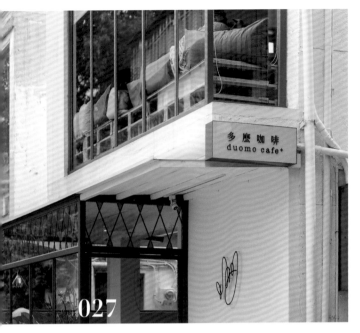

027

027 簡潔一致的外觀店招設計

利用獨棟建築的優勢,將立面拉平並裝設大面積玻璃,讓路過的人能看到店內的樣貌,不大卻鮮明的側招連結咖啡店LOGO,導引入口大門。將大門設計在側面而非直接推門進入,多了一個緩衝心情的空間,呼應店主希望營造的慢生活氣氛。多麼咖啡‧圖片提供◎直學設計

細節規劃 招牌以綠色框搭配白底咖啡色字壓克力燈箱設計,白天一目了然,晚上點燈後又營造一股慵懶氛圍。

028

029

028+029 漸進方式創造入店時的不同驚喜

由於店的門面不寬,但為了創造入店時的雙重驚喜,入口左側緩衝空間作為進入店面的第一入口,推開門後則才是進入到店內。有別於前一次的裝潢,這回採取更加粗獷的味道表現,讓門片的視覺印象更清晰。蝸居咖啡‧圖片提供◎奧立佛室內裝修有限公司

細節規劃 右側牆面先是以磚砌成牆面,再以打鑿方式打出一個不規則造型的牆洞,去除表面材留至磚牆,不加以修飾,帶出粗野狂放的味道。

030 讓所有人輕鬆踏入的社區咖啡館

友美子珈琲外觀結合兒子喜愛的廚師貓咪LOGO與手寫字體，營造親和力十足的第一印象。同時維持原有將磨石子斜坡置中設計，融入店主希望營造社區咖啡館的創店想法，讓身心障礙人士、連同推嬰兒車的媽媽們都能輕鬆踏進店門，享受美食與一杯咖啡的悠閒時光！友美子珈琲·攝影◎江建勳

細節規劃 招牌以鋁料框架打造，細節處請師傅選用白色接著填縫劑、力求平光霧面鋪陳巷弄中最醒目的純白背景，表達日式風格獨有的無垢簡潔意象。

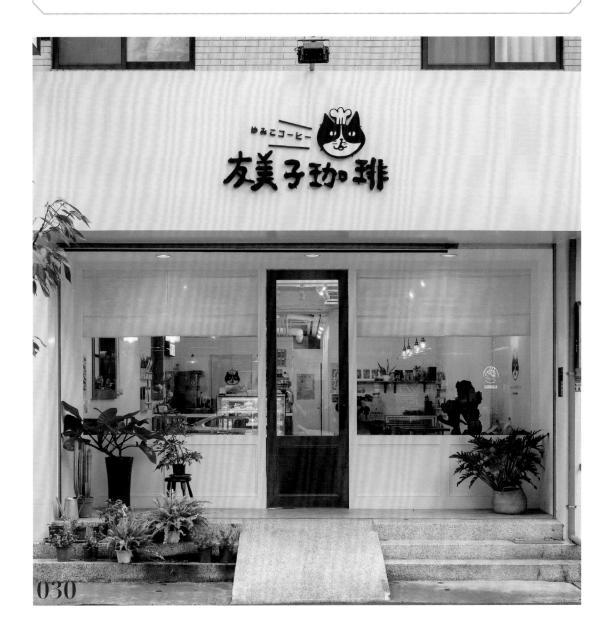

030

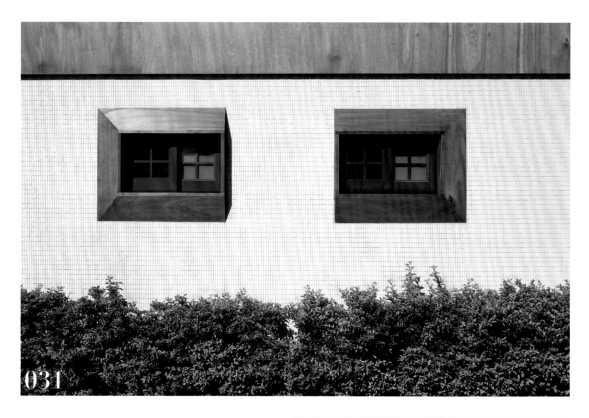

031

031+032 木頭材質、矮叢
勾勒明亮清新感

以潔白、明亮北歐風格為主軸的咖啡館，將老公寓既有的磚牆重新刷上白漆，即使刷白也能從斑駁的痕跡看出歷史，矮叢的翠綠則為白牆點上一抹清新，特意選用柚木材料刻上店名作為側招，而非具光源的設計，時而隨風搖曳，好似一道曙光和煦綻放著。kinfolk cafe'．圖片提供©大名設計

細節規劃 側面外牆上原始的小型鋁窗，也特意延續木頭質感作出外凸造型包覆，讓整體造型更具連貫性。

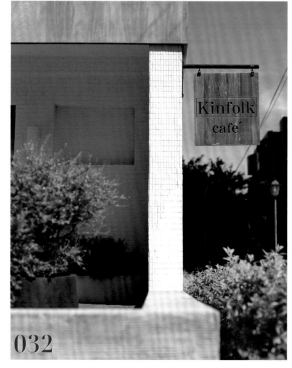

032

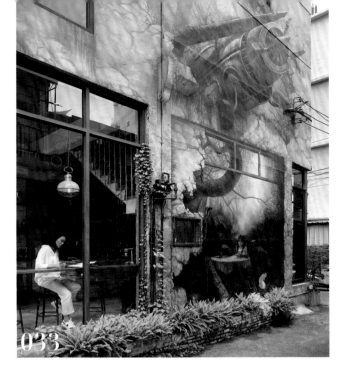

033 巨幅壁畫為咖啡館精神縮影

相鄰側邊巷內暗藏一幅巨型彩繪，真實與畫中的藤蔓虛實蔓延，壁畫以世界末日為主題，隱喻困境的撒旦與象徵右舍咖啡的小女孩、代表工作夥伴的小白貓相鄰而坐，表達將懷抱希望、微笑攜手度過未來重重難關。右舍咖啡·圖片提供◎新澄設計

> **細節規劃** 壁畫就像咖啡館獨一無二的刺青印記，是店主特別請馭象彩繪將右舍咖啡10年來的心路歷程具象化公開表達出來。

034 個性外觀兼具引導外帶動線

為了讓外觀兼具個性與神祕，選以黑色作為主軸，也藉其色調加深店面印象。由於店鋪提供外帶服務，特別將工作、吧檯區設置在朝對外側，藉由半開放的窗戶設計引導外帶動線，讓客人知道可在此進行點餐，點完取餐即可帶了就走。Diamond Hill café·圖片提供◎懷特室內設計

> **細節規劃** 為了讓咖啡廳帶點神祕感，選擇在外觀刷以黑色塗料，藉由黑色張力、無法猜測的感覺吸引人想一探的渴望。

035 弧型屋簷更添入口復古英式情懷

為塑造英式風格，門面處除了設有風格中常見的門窗與六角窗外，另還在靠近天花板處設置了弧型屋簷，那垂墜向下落的線條，好似身處於國外一般。好聚所Hireath Cafe·圖片提供◎奧立佛室內裝修有限公司

> **細節規劃** 入口地坪使用復古花磚拼貼而成，有別於一般地毯材質，磁磚耐刮也利於清潔維護。

036

036 親切溫馨的純白木質基調

擁有兩間店面打通的REEDS coffee & bakery，外觀以簡便快速的方式重新改造，綠色烤漆落地門框、木格柵一致地換上純白色調，瞬間為咖啡館換上嶄新的簡約舒適樣貌，同時保留既有戶外區域，搭上實木、藤編座椅圍塑出都市綠意景致，增添些許悠閒氛圍。REEDS Coffee & bakery‧空間規劃◎嘉圓室內設計‧攝影◎沈仲達

細節規劃 目前門面主要採用木質三角立地招牌，自然低調地與街道融合，夜晚時分點上黃光更顯溫馨。

037

037 三角空間巧妙型塑舒適緩衝

位於台北永康商圈內的咖啡館，為了能與附近的商業氛圍拉出差異性，整體以乾淨、簡約為主訴求，期望能在快節奏的都會生活中提供一個放緩腳步的緩衝空間。因此店面刻意向後退縮，切出一小塊三角區域，巧妙形成內外緩衝，也創造出不一樣的平面深度。圖片提供◎隱巷設計

細節規劃 主牆以落地白色大理石材質呈現，搭配騎樓天花與灰色水泥牆柱，形成黑、白、灰色調，勾勒出現代簡約的舒適質感。

038

038 極簡世界裡的咖啡店鋪

在極簡的現代學校建築中，以台灣50年代的柑仔店為靈感設計咖啡廳門面，找回過去共同的記憶，將店鋪窗戶的概念轉化成溫潤的玻璃木格窗，拉開一扇窗，就是咖啡機的擺放區，客人可直接在此購買咖啡外帶，亦可右側玻璃木門入內。藍豆咖啡‧空間規劃◎張一鵬‧攝影◎劉煜仕

細節規劃 窗戶玻璃上貼有COFFEE的字樣，日光照射時反射地面，產生美麗的倒影，獨一無二的字景！

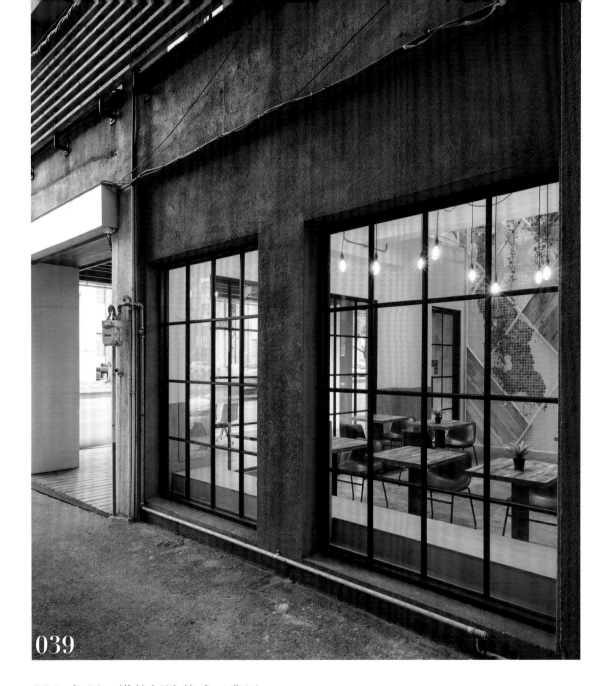

039

039 灰泥+鐵件打造英式工業風

與正面的純白簡潔不同，餐廳側臨巷邊以灰泥塗抹牆面，輔以黑鐵窗框，營造帶有濃濃歷史感的英式工業街頭氣息。落地窗完成後無法變更，需事先透過3D模擬，規劃出大小適中的4×4完美分割比例。

Morni一中店・圖片提供©新澄設計

> **細節規劃** 灰泥屬於施工快速、耐髒的建材，在這案例中成為新設計與老建築完美過渡的介質。

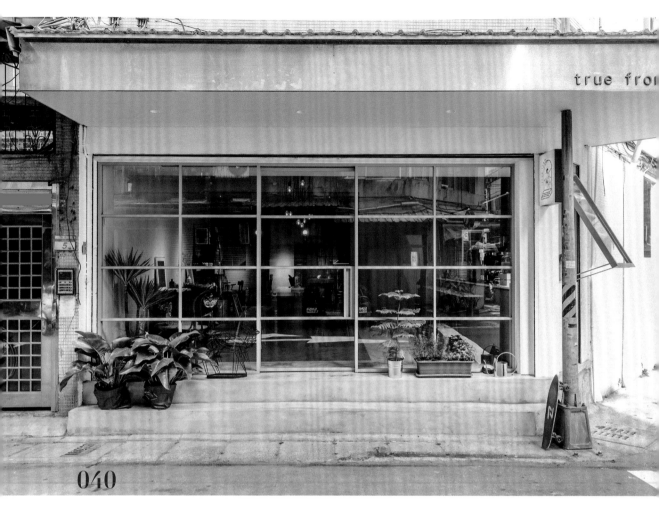

040

041

040+041 灰與白的低調內斂質感

隱身於巷弄街角處的初訪咖啡，在周遭老公寓的包圍下，簡約灰白外觀設計，配上以淡綠色烤漆的透淨明亮大面落地窗，清新地映襯著店內的景象，吸引著往來的人們，質樸的水泥踏階上，隨興搭配花草植栽妝點，一點一滴創造出屬於咖啡館的獨有樣貌。初訪true from．圖片提供ⓒ初向設計

> **細節規劃** 屋簷處運用鍍鋅鋼板結合壓克力，極其低調內斂的呈現店名，側招則是運用燈箱設計，提供夜晚時的指引，推窗設計則是有助於通風。

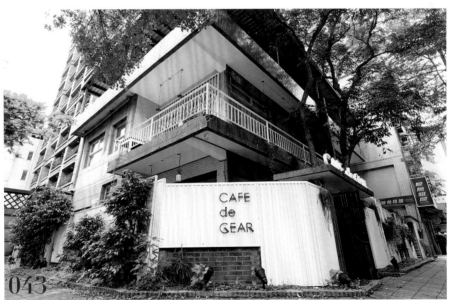

042+043 老屋新生創造打卡聖地

Café de Gear中正店座落於街邊角落，擁有獨棟複層空間，簡約的外觀設計下，其實是屋齡將近50歲的老房子，建物原本作為國營企業員工宿舍之用，設計師則保留了老宅的精神，並從部分老元素中延伸，新舊融合之下創造出小清新的時尚感，也因此成為熱門打卡聖地。Café de Gear中正店，圖片提供◎隱室設計

細節規劃 呼應對開黑鐵柵門（原有鐵窗）、門邊石柱的線條，設計師以白色浪板造型包覆外牆，讓建築體即使混搭了多種建材，仍能從中創造一致性的和諧感。

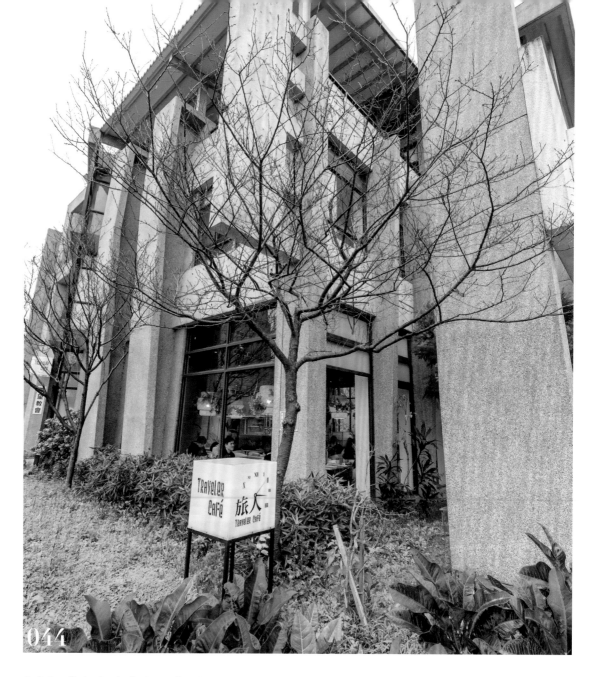

044

044 融入當地東南亞商圈的異國設計風

旅人咖啡展店訴求希望與當地文化融為一體，桃園後站臨近南來北往的火車站，更是有名的東南亞移工聚集地，因此在輕淺色的開闊背景中大量運用籐編、闊葉植物、金屬收邊線條等設計元素；戶外草坪則鋪陳鮮綠、鮮紅植物，呼應室內南洋開朗氛圍。旅人咖啡·攝影◎江建勳

細節規劃 旅人咖啡的**LOGO**以時鐘為主題，在花木叢中靜靜佇立，隱含時間、空間的挪移，代表著美好的旅程正在這兒發生。

045 穿越黑白簡約洞穴啜飲咖啡

傳統的磚紅色二丁掛外牆，映襯著以黑白色調打造的低調時尚門面，由山洞概念衍生的圓弧形窗面、大門，在清靜的住宅區內街道上成為頗受矚目的焦點，也讓顧客能直接看見店內的狀態，進而產生想要一探究竟的好奇。ANGLE II·圖片提供◎初向設計

細節規劃 大門運用木作烤漆呈現黑色調，與穿透的玻璃對比視覺營造下，既開放又多了點神祕感。

046+047
極致簡約，打造專心喝咖啡的起點

頂著世界盃咖啡沖煮冠軍光環的團隊背景，位於台北東區的VWI by Chad Wang咖啡品牌概念店，店面裝潢清新簡約，招牌以連串的英文取代嘩眾取寵的設計，看似低調反倒吸引路人注目，不論招牌或是店面櫥窗，都打造出專業咖啡職人的視覺意象。VWI by CHAD WANG·攝影◎Amily

細節規劃 櫥窗配置同樣走簡約路線，以材質展現純粹品味，入口地板材取自台灣老杉木，搭配頗具未來感的霧金門框，新舊傳承意味濃。

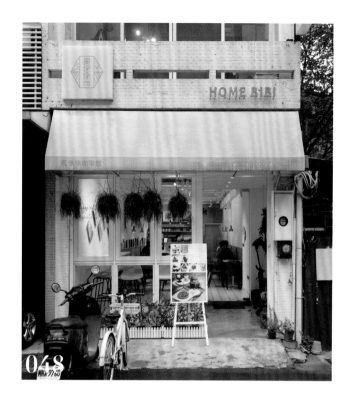

048 白底水藍字清爽呼應店名

呼應新竹的風城別名，取店名為「風徐徐」，整棟外觀以白色為主，LOGO和店名以清爽的天藍色帶出微風徐來的舒服意境。全白雨遮展現留白概念，希望店裡能承載更多生活可能。風徐徐・攝影◎劉煜仕

細節規劃 店名不含Café 或咖啡廳的字樣，在門口以木架陳列介紹店內咖啡和食物的海報，貼心地提示這裡是間咖啡廳。

049+050 以發光窗口與城市緊密互動

主動將入口作內縮設計，讓出一片咖啡店與城市之間的互動與過渡區，其中，由右上而左下的木格柵折板設計，以簡約造型延伸到地面並巧妙轉換為等候座位區，搭配如同櫥窗般的外帶窗口展露店內動態，更顯生動與人文味。SWING COFFEE・圖片提供◎蟲點子設計

細節規劃 外帶窗口在刻意內縮的入口區更顯突出，加上四周內嵌LED燈帶，一入夜就變成城市中一個耀眼的發光盒子。

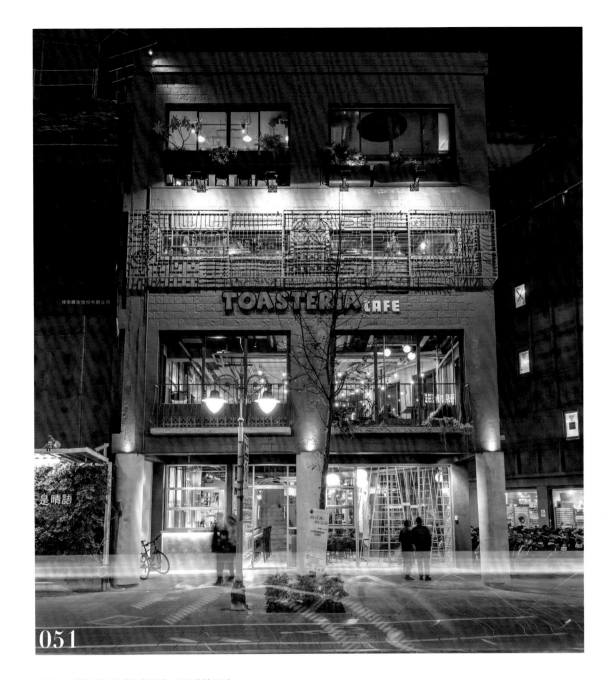

051

051 特殊外觀創造異國街景

座落於東門商圈中的黃金地段，定位為品牌旗艦店的Toasteria Cafe'永康店，擁有獨棟四層樓的規模，建築外觀即以「城市裡的綠洲」為設計理念，特殊藍紫色外牆極其醒目，也圍塑出浪漫、自由的異國情調。Toasteria Cafe'·圖片提供©柏成設計

細節規劃 每層樓的窗檯設計自有不同紋理，更有來自台灣早期的鐵花窗設計，展現活潑繽紛又極具設計感的品牌形象。

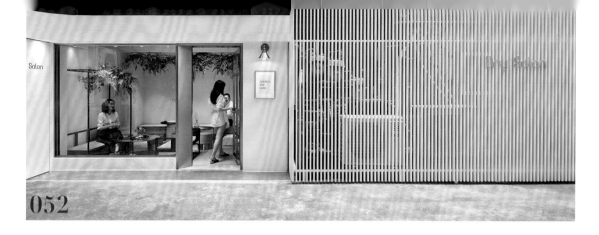

052

052 純白點綴黃金光澤，彰顯輕奢質感

幾十年的店面過於老舊陰暗，透過全然純白的色系去除雜亂印象，門框、窗框搭配鈦金屬的亮澤質感，與簡約純白相輝映，更顯奢華貴氣。如格柵般的設計巧妙延伸拉長視覺，擴大店面的效果藉此吸引目光。The Dry Salon・圖片提供◎敘研設計

細節規劃 鍍鋅鋼管烤漆以格柵方式排列，有效遮掩雜亂的冷氣管線，同時整體採用一致的純白色系，與外牆合併，有效延伸店面長度。

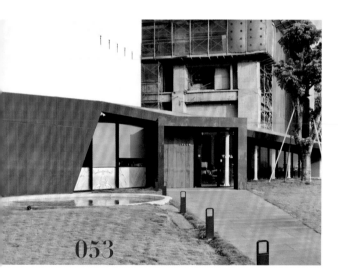

053

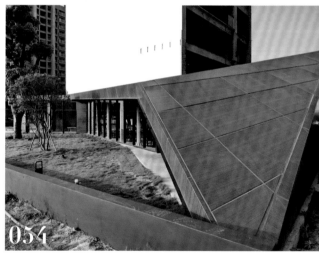

054

053+054 屋頂融入滑翔翼造型，增添躍動感

這是一間自地自建的咖啡廳，屋頂融入滑翔翼的造型，利用摺紙的概念，自兩側向下凹折，營造宛若即將起飛的輕盈感受。輔以大面積開窗並向後退縮，利用深簷設計避免日光西曬問題，也巧妙拉近綠意植栽的距離。Café Triangle 三角咖啡館・圖片提供◎林淵源建築師事務所

細節規劃 屋頂刻意採用木質紋理的鋁板，溫潤木色自然融入綠意草地，金屬材質也耐候堅固，兼具美觀與實用機能。

055 黃色大門輕工業風咖啡館

咖啡館為20多年老公寓的二層樓建築，以灰階、木頭等元素重新規劃成現在的工業簡約面貌。值得一提的是，開業時原本大門選用玻璃材質，在1年多前因不敵颱風威力毀損，店主索性跳脫傳統思維、換成吸睛的鮮黃門板，意外成為社群網站上最熱門的拍照焦點。來吧Cafe'．攝影©沈仲達

細節規劃 線條俐落的建築外觀，在每個大窗面皆加設黑色雨棚，晴天遮陽、雨天擋雨，也提供行人一個緊急躲雨的落腳處。

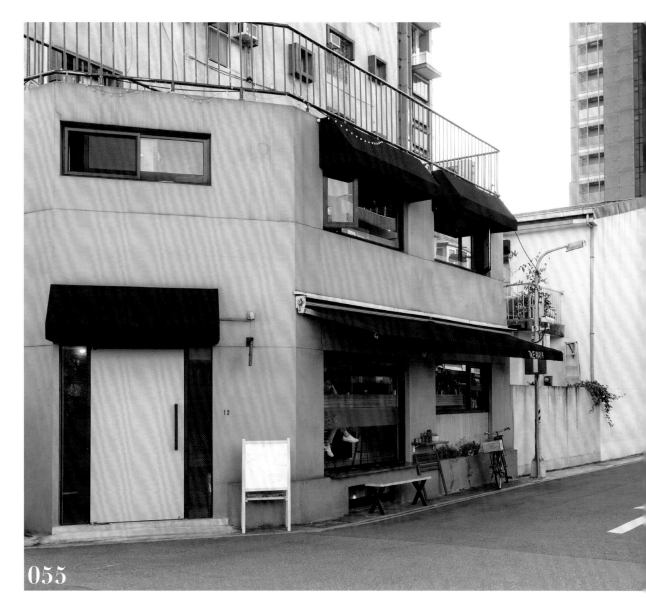

055

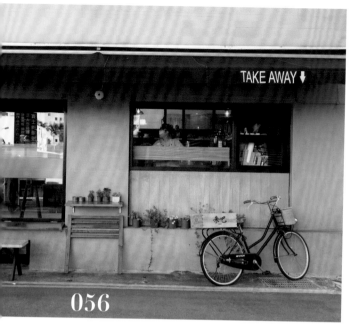

TAKE AWAY ↓

056

056 可稍作停留的街邊外帶窗口

由於咖啡店位於AIT附近,很多外國客人前來消費,住過波士頓的店主便想加入國外的戶外咖啡座設計,希望在春、秋天等涼爽氣候的日子,客人能在戶外沐浴在舒適的陽光下、啜飲咖啡。街邊更開了個外帶窗口、分流客人數量,方便快速點餐。來吧Cafe' · 攝影◎沈仲達

細節規劃 可收放的晴雨黑棚與桌板,搭配活動長椅凳,打造一個簡便的街邊咖啡座,提供客人稍作休息。

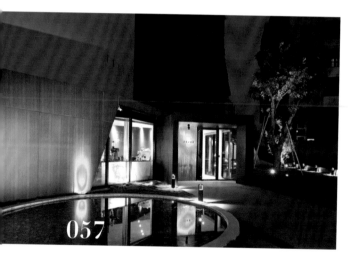

057

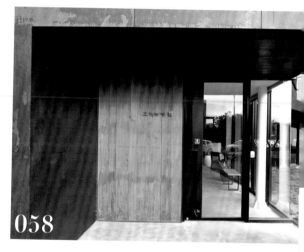

058

057+058 輔以水池、燈光,打造光影交織的外玄關

咖啡廳門口刻意向內退縮2公尺,輔以方正的耐候鋼結構打造廣闊的外玄關,宛若涼亭予人遮風避雨,也創造開闊悠閒的通道。大門旁則安排水池、綠地,並在小徑與池邊安排投射燈,建築與水面相互輝映,呈現光影交織的趣味。Café Triangle 三角咖啡館 · 圖片提供◎林淵源建築師事務所

細節規劃 外玄關結構採用耐候鋼材料,自然鏽蝕的表面產生歲月流逝的感受,大門則選用柚木實木,溫潤柔和的木色有效軟化金屬的剛硬特質。

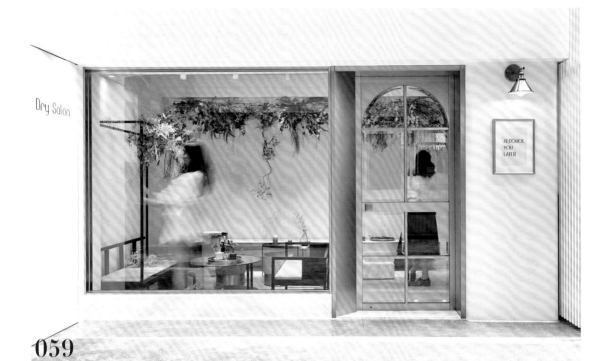

059

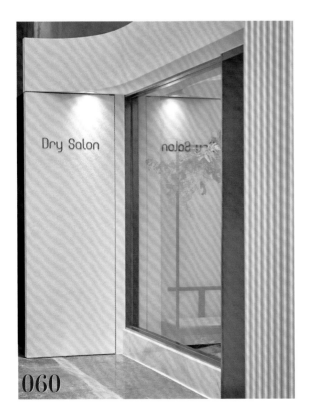

060

059+060 活動門片巧作招牌看板

位於巷尾底端的店面不易被人察覺，因此店面左側採用可活動的旋轉門板，可90度角自由轉折，來往路人能直接直視招牌，有效作為提示，而打烊後也可轉為保護店面的門板。大門則融入古典圓拱的設計，營造典雅質感，搭配歐式壁燈的光暈，呈現優雅簡約的氛圍。The Dry Salon．
圖片提供◎敘研設計

> **細節規劃** 在純然的全白色系下也要富有層次，窗框下方刻意搭配銀狐大理石踢腳板，搭配鍍鈦的黃光色澤，彰顯低調奢華。

061

061 落地開窗打造半戶外空間

優雅舒適的半戶外的落地開窗設計，是原本對室內設計毫無涉獵的老闆夫妻、憑藉著影音文創專業的深厚功力與圖片搜集構思而成，算是跨領域的大突破，最終請同事父親落實完工。大扇門片是咖啡館的主要出入口，因應大件傢具時常搬進搬出的需求所預留。MayBe Cafe・攝影◎沈仲達

細節規劃 店門口半人高的桌子其實是運用托盤結合鐵架底座，方便客人等人、拍照時能靈活運用。

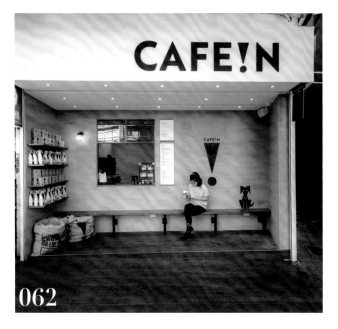

062

062 退縮空間爭取陳列、休憩、打卡牆

座落在信義商圈的「CAFE!N硬咖啡」，評估人流與購買型態方式後，決定採外帶店形式，將原有空間特意向內退縮，門面僅留出外帶窗口，明確地讓顧客「買了就走」。退縮設計一方面也創造出短暫休憩座位區以及周邊商品的陳列。CAFE!N硬咖啡・圖片提供◎源友企業

細節規劃 灰色水泥牆面，特意放大店招黑色驚嘆號的設計，簡潔直接地吸引行人目光，也塑造出打卡牆的概念。

063

064

063 增設外帶窗口，提升便利性

由於空間面寬狹小，以外帶為主要客群，因此增設外帶的點餐窗口，讓人可直接點餐，同時也能展示咖啡設備，作為吸引目光的焦點。兩側柱體飾以中性的灰色點綴，搭配復古壁燈，流露優雅簡約之美。賀運咖啡・圖片提供◎工友志空間設計

細節規劃 柱體特別安裝彈珠台，不僅作為裝飾增添娛樂性，也能排遣等待久候的時間，展現賓主盡歡的待客之道。

064 大門退縮，留出迴旋玄關

本身空間面寬較窄，且鄰近馬路，因此刻意將落地窗向斜後方退縮，留出三角地帶的外玄關，多了緩衝餘地，方便人群交錯進出。整面通透的落地窗為僅有單面採光的空間引進大量日光，同時運用黑色描繪入門框架，更顯得立體有層次。K.C Café・圖片提供◎分子設計

細節規劃 由於位於大樓空間，外玄關天花採用吸音板材質，以便降低噪音避免擾鄰。

065

065+066 台南老街屋保留時間記憶

以維持台南老街屋時間記憶的設定下，設計師採取衷於建築本身最真實的樣態，五層樓老街屋騎樓、陽台保留下來，外牆磁磚亦不替換，建築外觀不破壞基礎結構與材料本質，僅因應調節氣候而加入功能導向的陽台設計與新門口。萃行咖啡館

· 圖片提供©hiiarchitects 工二建築設計事務所

細節規劃 設計上特別考量南台灣氣候，在二三四樓陽台加設活動式垂直木板，遮蔽烈日照射，防範大雨侵入，讓建築外觀看出新意設計。

066

067

067 原木鋪陳，彰顯溫潤質感

整體以溫潤自然的氛圍為設計主軸，利用南方松包覆大樓原有的花崗石柱體，並延伸至騎樓天花，溫暖木質有效去除冰冷質感；搭配清亮的水藍色作為品牌主色，創造清新的迷人印象。同時善用柱體空間，搭配海報廣告有助店面宣傳。賀運咖啡·圖片提供◎王友志空間設計

> **細節規劃** 為了吸引過往路人的目光，臨馬路一側加上圓形招牌燈箱，並以水藍色為主色，彰顯店面特色。

068

069

068+069 用色簡練純粹刻畫低奢感

以輕工業風為設定，與週邊環境融合而不特立獨行之下，黑色鐵件材質設計招牌，加上品牌CI設計馬頭LOGO，表現純粹簡練、低調奢華的現代感。門面採取落地窗式的穿透空間感，讓原本屋型前窄屋深看起來面寬更放大。OneOneOne café·圖片提供◎陳新建築空間設計室

> **細節規劃** 建築本身是新成屋，新穎簡潔，設計以融入相鄰透天唇風格，而不過於凸顯自己個性的空間，利用三角窗位置巧妙延伸圓形招牌的幾何圖形趣味感。

070 坐擁庭院打造自然寫意氛圍

位在捷運站附近的支巷內，坐擁階梯和戶外庭院的咖啡館，一則因為店主對顏色的喜好，再者亦是延伸CI設計，於是門面以白綠相間的色調鋪陳，復古的綠色磁磚、配上樸實的水泥地板，自然美好的畫面，讓人忍不住停下腳步。TAMED FOX．圖片提供◎竺居設計

> **細節規劃** 略寬的入口以鋁鐵與玻璃劃分成一大一小的門扇，對稱、俐落的鋁鐵門把，有著店家獨特的個性，而左側推窗更納入外帶區，忙碌的早晨能快速點餐帶走，毫無壓力。

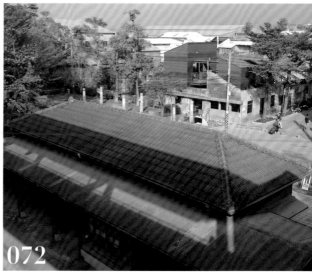

071+072 彩色鋼板結合舊穀倉，保留歷史創造新風景

由將近80年碾米廠穀倉改造而成的大和頓物所咖啡館，為維持舊建築的歷史與氛圍，在保留現有穀倉的結構框架下，加入新建築量體，新舊建築之間刻意地脫開處理，讓光線得以灑落，甚至保有原始略為低矮的入口，進入時需要稍微彎著身子，也留存對老房子的記憶。大和頓物所．圖片提供◎力口建築

> **細節規劃** 新建築量體採用彩色烤漆鋼板，色彩概念源自周遭環境，灰色象徵黑色水泥屋瓦、紅色代表紅磚牆、藍色則是竹田火車站的藍，讓新與舊產生對話與呼應。

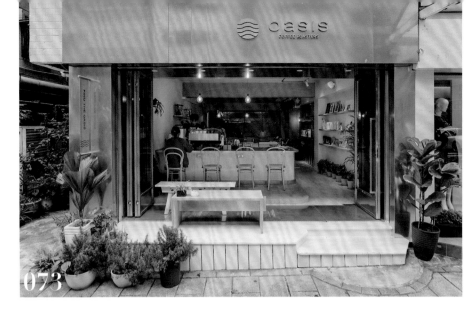

073+074 城市綠洲裡享受暖陽與咖啡香

期盼打造出水泥城市裡的「綠洲」，外觀立面特別採用折疊門，在舒適的春秋季節能完全敞開與室內串聯，加上長型椅凳的運用，就能同時享受咖啡與暖陽。外觀材料由品牌CI與店主喜好發想，由白、灰、木頭基調為主軸，有別室內多以水泥質感呈現灰色調，外觀特別改以鋁鐵板、木頭為主軸延伸，讓灰呈現不同質地，亦型塑溫暖的輕工業氛圍。Oasis Coffee Roasters．圖片提供◎竺居設計

> 細節規劃 將既有階梯刷白處理，鋁鐵板自地面包覆至立面、招牌框架，暗喻空間轉折所帶來的心境轉化，側招也別出心裁地以剛硬鋁鐵作出如柔軟旗幟般的效果。

075

075+076 雙側開門，靈活出入動線

店處住宅區一樓，為讓鄰近住戶和路經的客人可輕易地找到店門，便在前後兩側設置出入口，面對馬路側以漆白的木板為立面，搭配立體造型的英文店名霓虹燈，凸顯燈光映射效果，另側以貓咪頭像插畫的燈箱，帶來吸睛效果。你後面‧攝影 ©沈仲達

> **細節規劃** 前、後門口皆採玻璃門，門片上貼有手繪插畫和手寫字效果的裝飾貼，為看似素淨的店面，增添了活潑調性。

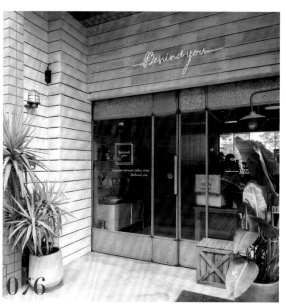

076

077 顛覆刻板的白色鐵皮質感

起因於店主的一句話：希望在對環境友善的考量下，運用容易拆卸重建，並可回收再利用的材質。於是，設計師思考如何將平時被視為低廉劣質，俗稱鐵皮的傳統素材，運用適當比例與設計，顛覆刻板印象，重新彰顯它的質感。明堂咖啡·圖片提供©陳新建築空間設計室＋游雅清空間設計

> **細節規劃** 在精簡預算下，簡易速成的鋼構施工反而造就了外觀上的極簡現代感，及與室內空間的對比趣味。

078+079 窗花與紅磚的衝突美學

約40年的老屋改建寵物咖啡館，考量到貓咪安全問題，特別在店門外設置外玄關，防止貓咪跑出室外，並順應老屋痕跡，於牆面保留粗獷紅磚、裸露天花管線，在傳統與新穎之間創造衝突美感，散發濃烈的空間個性。牧羊人與貓Miracles continue·空間規劃©湜湜設計·攝影©林菀羚

> **細節規劃** 入口處以木門結合鏤空窗花門窗，傳達台灣傳統建築的特色，並帶來穿透視覺感，使內外場域可有所串聯。

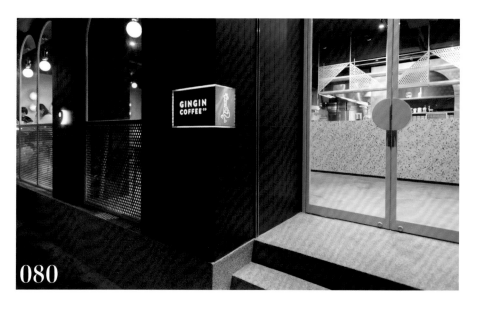

080

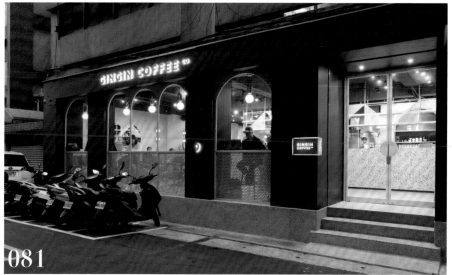

081

080+081 紳士風範的咖啡小酒館

深藍色從入口延續到整面落地窗的邊框，搭配帶有間接照明的立體英文字母燈，帶點低調的奢華，一如歐洲街道上的精緻餐酒館，大面積使用透明玻璃，讓內部的景致成為最自然生動的外觀陳設！GinGin Coffee・攝影◎沈仲達

細節規劃 入口左側轉角處設計正面show有店名、側面為長頸鹿LOGO圖像的鏤空燈箱，在暗夜裡引導客人前往門口的位置。

082+083 幾何立面創造吸睛視覺亮點

考量綠櫻桃咖啡所在位置位於省道上，汽機車通常呼嘯而過容易忽略，加上左右兩側已無設立招牌的空間，於是設計團隊決定強化外觀立面設計，選用能跳脫周邊店家的白色調為主軸，鐵板、擴張網透過幾何線條構築，創造出醒目的立體視覺效果，同時也以鐵件噴漆切割出品牌LOGO，透過簡單圖像快速加深人們的印象。GREEN CHERRY，圖片提供◎陳新建築空間設計室＋木介空間設計

細節規劃 騎樓地面採用抿石子、白色六角磚、花磚做為鋪設，大面積白色地磚加上以白光顯示的英文店名燈箱，成為騎樓上的亮點，吸引往來行人的注意。

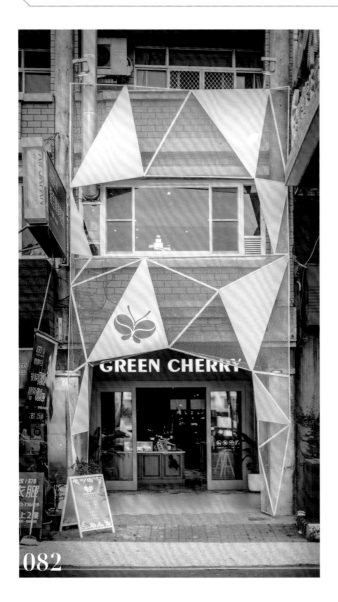

082

083

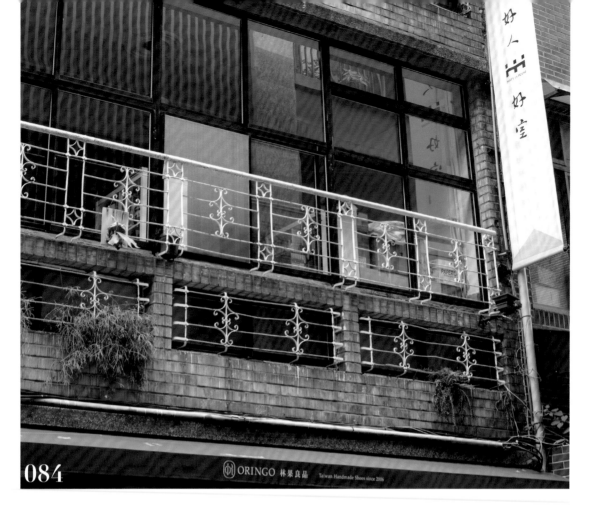

084+085 巷底小店低調設計創商機

好人好室×七二聚場位於台北市中山區巷弄深處的三樓，是棟屋齡超過60年的民居老樓房，建築結構與空間規劃還保留著舊時代的設計，全棟以一座直向樓梯貫穿，也使得一樓路口處狹小細窄，彷彿依傍著旁邊手工鞋品牌形象店而存在。門口並未作太多設計，質樸古舊的氛圍不言而喻，吸引了許多慕名而來的客人，低調的「逆向操作」手法也意外成功。好人好室×七二聚場．空間規劃©所以設計．攝影©沈仲達

> **細節規劃** 由於咖啡店位在三樓，一樓入口處肩負攬客任務，然而設計師仍選擇保有舊式鐵門設計，側邊也僅以布面招牌取代店面常用的壓克力看板。

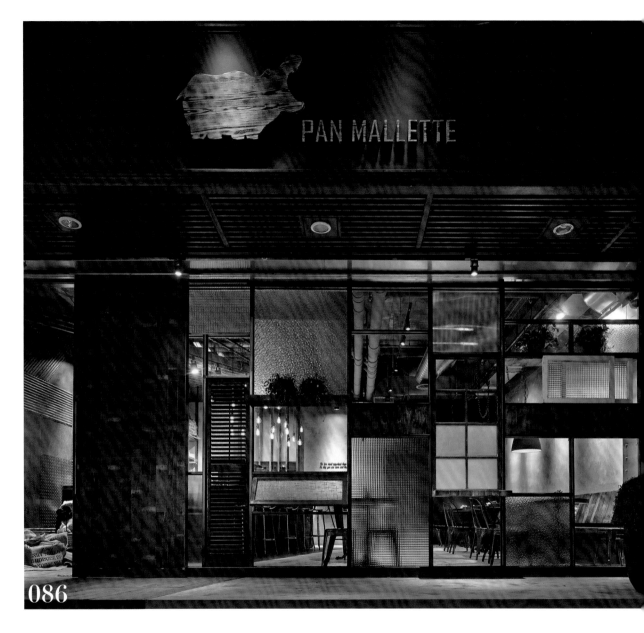

086

086 舊窗框演繹虛實隱約之美

將緊鄰馬路的咖啡館門面後推，讓出些許佇足餘地，運用業主希望選用的台灣在地素材詮釋迎賓面貌。外牆全部取材自老窗框、木百業、廢棄木板，經過巧思規整，形成虛實掩映，用一眼望不盡的「隱約」美感，邀請訪客們一探究竟。胖馬樂咖啡・圖片提供◎沈志忠聯合設計

細節規劃 為了兼顧客人隱私與穿透效果，以站姿視高150公分、坐姿135公分去調整玻璃的位置與種類。

087

088

087+088 串聯景致，戶外座位型塑特色

透過老屋翻修的工程，將屋況原始條件認定、轉化並安置，展演出新的空間可能。店面外觀規劃玻璃櫥窗，將內外景色串聯一致，大門則刻意不安排在正面位置，以特殊斜角的入口形成緩衝引導作用，揭開來訪客人的好奇心。鄰居家 Next Door Café．空間規劃©混混設計．攝影©ANDY's Photography

細節規劃 於店外規劃半戶外空間、安置座位區，並打造上推式的火車窗創造視覺亮點，使等候區成為最佳的拍照打卡地標。

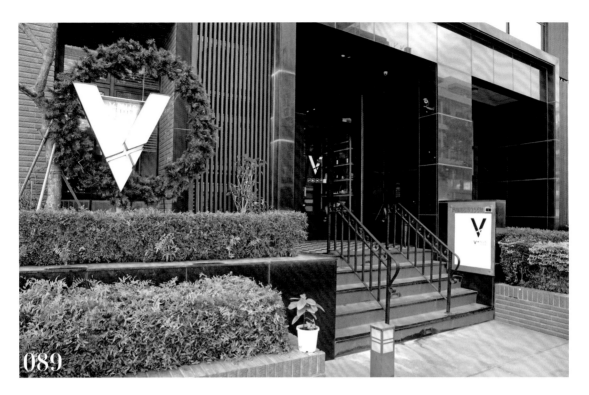

089

089+090 大樓綠帶營造秘店情境

座落大樓專屬獨立店面,設計師充分利用大樓原有花圃綠帶景觀,不再刻意塑造入口意象,將V字型招牌架在花圃上,看起來宛如一個聖誕花圈充滿溫馨的節慶畫面,也給人秘店的情境,同時又能融入社區不顯突兀。V+Plus Coffee,空間規劃©陳新建築空間設計室,攝影©曾信耀

> **細節規劃** 帶入英倫生活經驗而設計自動門風格,玻璃門上寫上關於咖啡的英文slogan,搭配門口黑白風格立體幾何手工花磚,賦予濃重的歷史韻味。

We love to make coffee for the city that loves to drink it.

090

091 室內景致組構外牆裝置藝術

刻意選自樣貌各異的古老水紋毛玻璃、格紋毛玻璃、霧面玻璃等半穿透素材，搭配視覺完全穿透的清玻璃，利用虛實手法，外牆就如同一幅幅框景小畫組構成一整面的裝置藝術。胖馬樂咖啡·圖片提供◎沈志忠聯合設計

細節規劃 入口旁的木格柵與小氣窗穿插使用，妝點綠意盆栽平台，令外觀不僅止於單調平面，更增添立體、透氣等人性化表情。

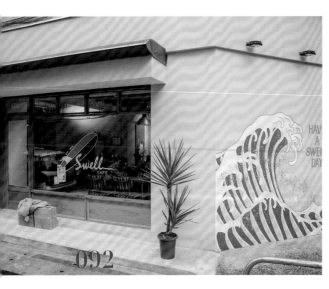

092+093 海浪壁畫創造吸睛打卡熱點

如同店名般，這是一間以衝浪為主題的咖啡館，店主把對衝浪的熱血和咖啡的熱愛結合成生活的態度，利用從十字路口即可瞥見的轉角壁面，找來知名壁畫師繪製的海浪彩繪，隱約結合店名，擄獲往來行人的目光，也成為熱門的打卡點。SWELL CO. CAFE·圖片提供◎竺居設計

細節規劃 大面窗景與入口大量採用實木素材，上方特意開設推窗，帶來良好的通風，營造出如度假小屋般的氛圍，門把更巧妙以鉻鐵切割成衝浪造型，令人會心一笑。

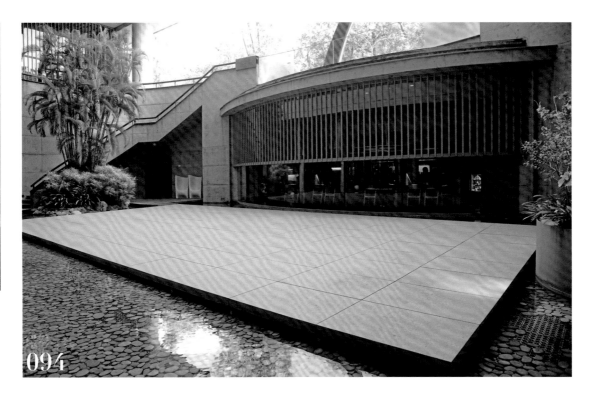

094

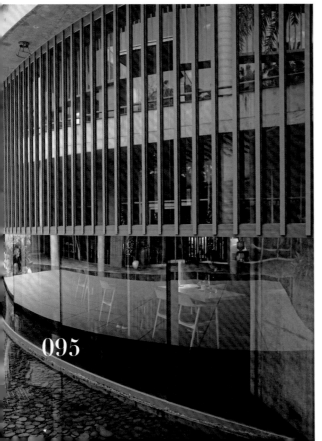

095

094+095 水池中庭借景投影玻璃帷幕

位於建案地下一樓公共空間，清水模平台廣場和鵝卵石水池自然附加成為咖啡館外觀景致，充沛的採光循著環狀階梯傾洩而下，加上園藝植栽營造清心禪風意境，就算在地下一樓空間也有疏影橫斜水清淺，波光粼粼的生活風景。虫二咖啡・空間規劃◎陳新建築空間設計室・攝影◎曾信耀

> **細節規劃** 利用落地窗玻璃帷幕的鏡面反射效果，將大樓中庭廣場、鵝卵石水池、黃椰子疊影在咖啡館窗景上，更顯行雲流水。

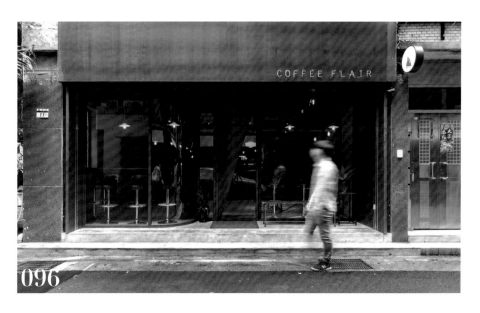

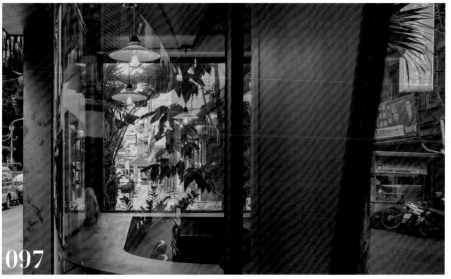

096+097 新舊並存未經修飾更真實

在原先牛肉麵店招牌拆除之後,以黑鐵材質訂製招牌作為門面設計,拆除著痕刻意不處理,加上舊社區建物本身顯露斑斑生活痕跡,反倒變成不經修飾的外牆表情語彙,帶出真實生活感,手法有趣的新舊並存,也代表房子記憶的累積。Coffee Flair · 圖片提供©hiiarchitects 工二建築設計事務所

細節規劃 外觀低調設計又很沉穩,除了維持舊社區不張揚的庶民日常,也因為咖啡師性格木訥所致,給人一種表裡如一的熟悉信賴感。

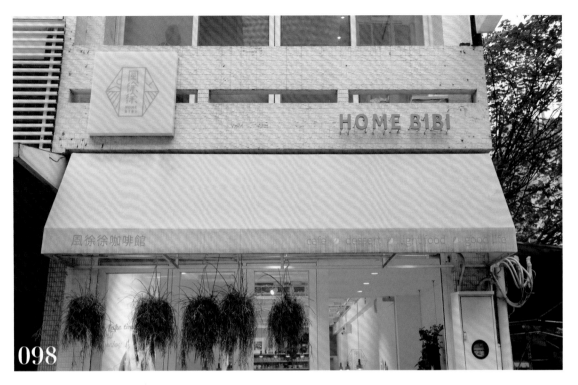

098

099

098+099 具平面設計美感的招牌設計

二樓陽台圍籬不設置橫幅滿版燈箱的招牌,而以印有LOGO的方形燈箱,和風徐徐台語諧音的「HOMEBIBI英文字母」搭配有間照的立體字雕,使咖啡廳店名更容易從白底跳脫出來。風徐徐.攝影◎劉煜仕

細節規劃 在入口玻璃門張貼白色LOGO和營業時間,做為營業的溫馨提醒,也避免客人不小心忽略玻璃門的存在。

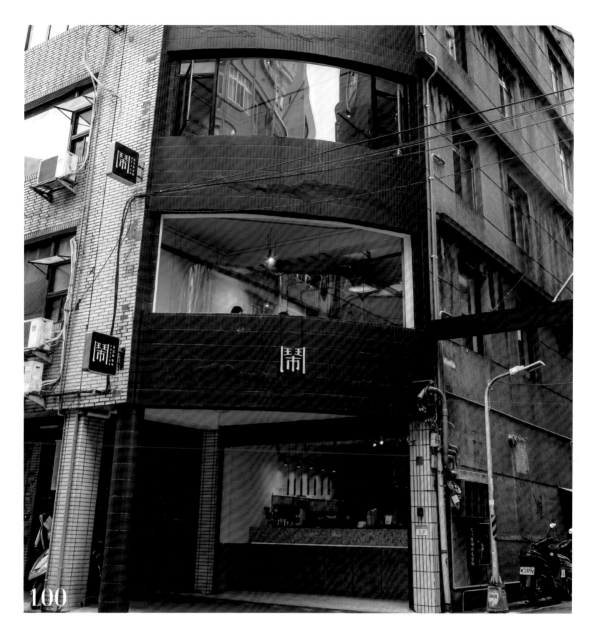

100

100 黑色勾勒印象融入週遭環境

由將近40年老屋所改造的鬧咖啡，因外牆局部
磁磚破損，加上漏水問題嚴重，利用最簡單快速
的方法——防水塗料修復，並擷取與周遭環境相
互呼應的黑色做為主色，配上壓克力材質透出的
紅色LED光源主招牌，成為街道上醒目的一景。

鬧咖啡・空間規劃©SAS 半建築工作室・攝影©麥翔雲

細節規劃 側招運用不同顏色的燈箱，做為樓
層劃分也抓住往來行人的目光。

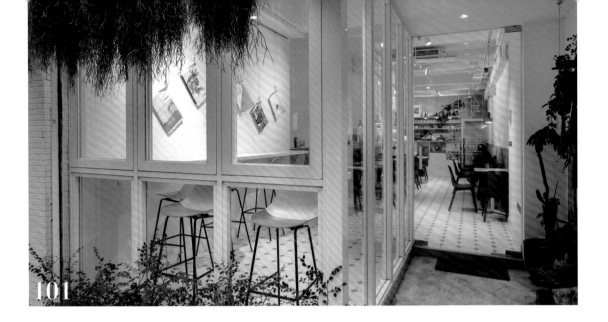

101

101 留一道走廊，沉澱煩躁心緒

咖啡廳位在車水馬龍的馬路街邊，為了讓客人進入店裡之前有一處轉換心境的過道，長型的廊道吊掛、放置乾燥簡樸的植栽，門口吊掛的綠色植栽，彰顯自然單純態度主張。風徐徐・攝影◎劉煜仕

細節規劃 在店門左側的玻璃窗上繪製隨興可愛的手繪塗鴉，為簡約的風格帶來一股活潑的生活感。

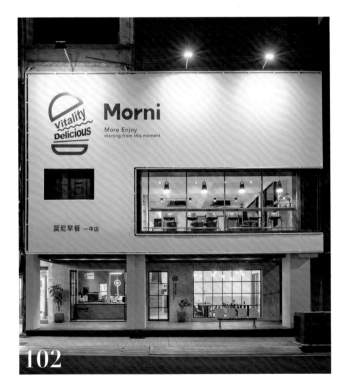

102

102 純白帆布為老公寓快速變臉

在不改變建築本體與快速施工的前提下，咖啡館採用鐵框做基底釘於外牆、大面帆布覆蓋其上，瞬間為數十年老公寓換了一張全新面容！簡潔醒目的白搭配CI設計中挑選出的企業識別圖文，無論白天黑夜，遠遠的就能抓住行人目光。Morni一中店・圖片提供◎新澄設計

細節規劃 整面帆布招牌的總面積不能太大，每個側邊亦得仔細固定，避免皺摺或風壓變型。

吧檯 & 櫃檯

吧檯是一間咖啡館的核心，隨著咖啡館的定位不同，型態也會有所改變，有時甚至是整合多種功能或複合性質，例如烘焙、輕食餐點製作等等，在規劃上需考量不同設備的動線與尺寸預留問題，同時也考慮是否要與顧客互動，進而決定吧檯的呈現形式。

103 內用餐廳型

較多餐點的餐廳通常吧檯會有兩種選擇，重視外帶的咖啡簡餐廳，吧檯會獨立設置，通常會把吧檯設置在靠窗邊，並且設置專用的窗口。同等重視用餐與咖啡的咖啡廳，吧檯有可能會與廚房比鄰設置，因為可以與廚房互相支援。AIYO Cafe，圖片提供©大見室所

104 內用基本型

內用型咖啡店的吧檯通常會是空間中的亮點，因為與吧檯手沖煮咖啡的過程，也是咖啡店裡的核心價值，內用的咖啡店吧檯，通常會需要製作一些甜點或食物，同時也需要有結帳功能。kinfolk cafe'，圖片提供©大名設計

103

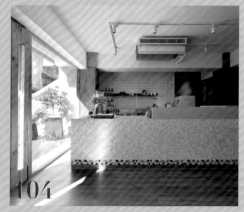

104

105 自助餐檯／備餐檯

現在有許多咖啡館不收取服務費,採用半自助式服務,因此就需要自助餐檯的設計規劃,主要功能包含放置菜單、水瓶、刀叉、備品等等,餐檯設置要配合動線,盡量讓客人或服務人員在最短的時間內可以取得所需物品,但不妨礙到主動線,在設計上則需要配合整體氣氛,避免因為物件過多,而看起來雜亂。Behind You · 攝影◎沈仲達

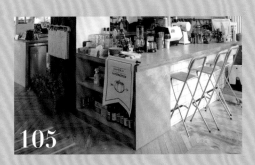

107 中島型

中島型的吧檯,設計的主題性比較高,比較適合跟顧客互動密切的店,例如社區型的咖啡店,或是販賣豆子的店家,不適合需要快速出杯的店家,因為吧檯使用率太高的話,較難隨時保持美觀。Shmily Cafe · 空間規劃◎雲端建設 · 攝影◎劉煜仕

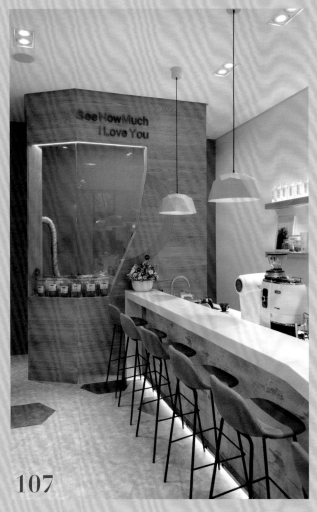

106 結合外帶型

根據空間與地理環境,許多咖啡館的吧檯設計也會一併整合外帶需求,讓顧客不用特別走進店內,就能透過外帶窗口點餐、結帳,增加便利性,若空間允許的話,建議配置平檯,讓顧客能暫時放置咖啡或隨手物品。藍豆 · 空間規劃◎張一鵬 · 攝影◎劉煜仕

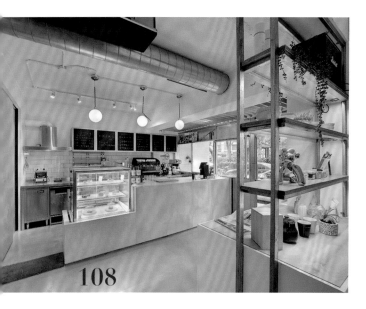

108 櫃檯降低加深，提升互動性

不同於單純咖啡店，店內因為有日本商品的代理與販售，需要在櫃檯與客人有解說、包裝等互動需求，因此，特別將櫃檯桌面作降低與加深的設計，同時工作人員也可以在櫃檯現場做手沖咖啡示範，讓喝咖啡更有人情味。小驢館·圖片提供©六相設計

細節規劃 降至90公分高的檯面，搭配90公分深的桌面，造型上顯得低矮而無距離感，也有助提升的店主人與客人之間的互動感。

109 長型吧檯創造深長視角

吧檯與座位區之間，清楚劃分單一動線，長條木作吧檯將空間延展得更深邃，加上有高度3米的木作展示櫃作為吧檯背牆，吧檯釋出的開放空間感更顯大器。吧檯隱蔽廚房工作區，保留一道開窗觀察外場，也當成造型的一部份。虫二咖啡·空間規劃©陳新建築空間設計室·攝影©曾信耀

細節規劃 吧檯長度達8米之多，與類動態的天花板相呼應，開放式層架營造互動，而不設置吧檯座位區，給予空間深長的延伸感。

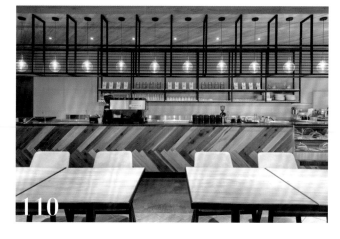

110 原木吧檯迎來溫暖人文調性

由大門進入後，迎面而來的是開放式長形吧檯與忙碌的工作人員，整個咖啡店內以混凝土牆面與拼貼手工磚作為硬體背景，搭配原木板材及金屬構件組成的吧檯，立面以人字形的拼貼手法，讓入門第一印象現代又不失溫暖。黑浮咖啡·圖片提供©竹工凡木設計

細節規劃 吧檯區利用金屬鐵件在背牆架構出層板，恰與前台燈光護欄形成呼應，也提供吧檯工作區便利的開放式收納機能。

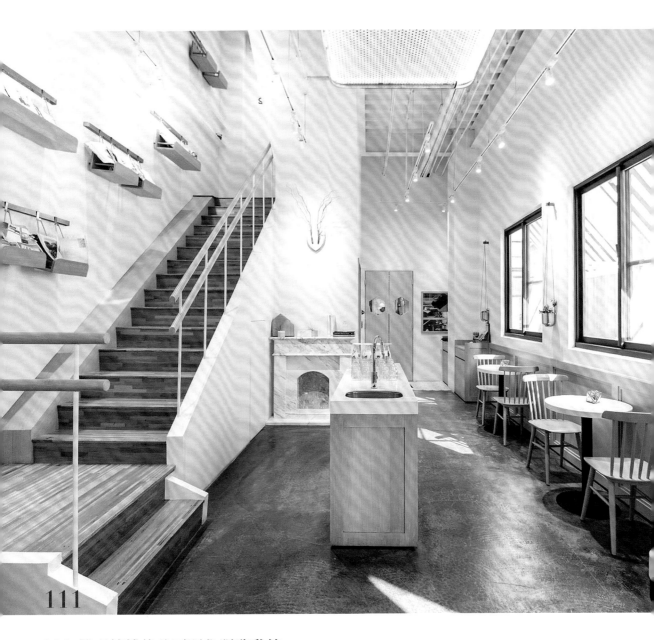

111

111 雙吧檯機能分區順化服務動線

在主要的咖啡作業吧檯之外，另外設置了放置桌水杯的吧檯，將飲品製作區與茶水服務區分開，並將此區設定在上下樓的樞紐位置，縮短前場服務人員的行進動線，讓帶位服務更加順暢有效率。此吧檯也配接龍頭水槽，方便工作人員隨時洗滌清潔。ivette café・圖片提供◎直學設計

> **細節規劃** 白色人造石檯面便於清潔維護，搭配洗白橡木紋桶身，與一樓空間色系達成一致感。

112 舊木料與黑鐵搭出自然手感

結合早午餐經營模式的咖啡館，吧檯區主要提供飲品、點餐結帳功能，配置在串聯兩側座位區的動線上，便於招呼客人，吧檯兩側達278、300公分，方便擺放POS機、咖啡機等飲料製作設備，牆面搭配開放式層架，收納各式杯盤餐具。AIYO CAFE．圖片提供◎大見室所

細節規劃 吧檯立面選用不同舊木料拼貼，檯面則以防水耐用的黑鐵材質，呼應咖啡館整體想要傳達的自然、復古氛圍。

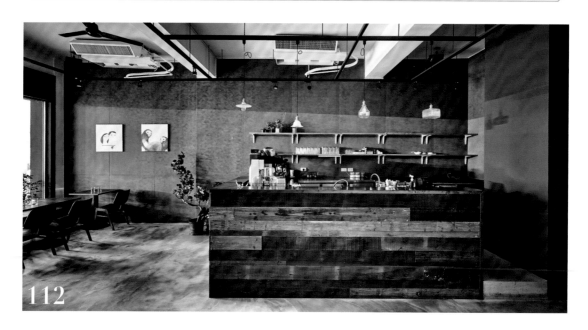

112

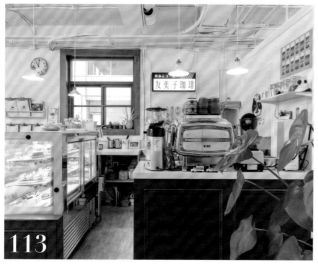

113

113 內外分工提升供餐效率

友美子咖啡有供應正餐飯食與甜點製作，內場工作激增，在空間規劃時便將工作區區分內外，內廚房一邊做甜點、一邊供餐，因此外側負責點餐、收銀與飲品調製、蛋糕後製裝盤等工作。友美子珈琲．攝影◎江建勳

細節規劃 燈箱下方設置外水槽，提供外工作區的器具清潔使用，小道具則能隨手晾置於壁面沖孔板上。

114 滿載雜貨與友情的「家」圖騰牆

巧妙架設漆白擴張網將樓梯區隔出一小段置物角落，方便廚房相鄰側放置小器材與收納裝飾使用。裁切木板於梯下切割出「家」造型圖騰，闡述「讓客人像回家一般輕鬆」的開店理念；壁板上頭貼著滿滿好友咖啡店的明信片、創意名片，彷彿是隨時為了正在努力工作的店主無聲加油一般！the Good One Coffee Roaster · 攝影◎江建勳

> **細節規劃** 梯下透過木質壁板的房子造型，成功轉移焦點，減少梯下空間的視覺壓迫感。

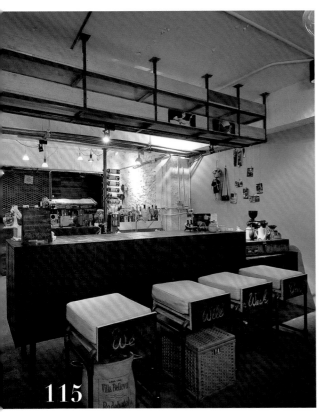

115 全開放廚房方便與客人互動

廚房結合L型吧檯、工作檯面與甜點製作區，全穿透式設計滿足店主在工作同時與客人聊天的願望。此處木作硬體原料拆解自模板，為了提升觸感，加工磨平表面、上透明漆，達到防水效果與餐桌功能。穿越九千公里交給你 · 圖片提供◎丰墨設計

> **細節規劃** 右側磚牆鑿出凹凸紋理，在縫隙中釘入強力磁鐵，如此一來便可將製作甜點的小鍋、模具吸附收納於壁面。

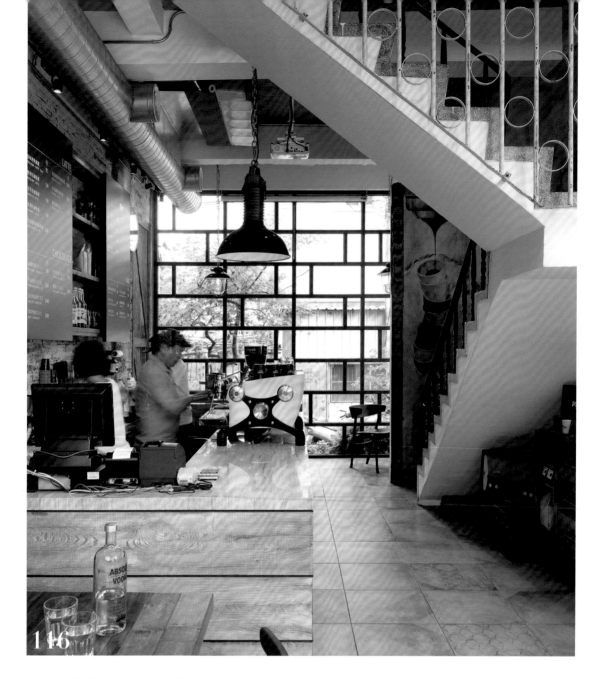

116

116 清淺天然建材打造無壓量體

ㄇ字型櫃檯、工作區是以側邊風化木板與木化石檯面組構而成，建材呈現濃濃歷史痕跡的自然表情，呼應印染仿舊地磚的清淺色調，讓這個一樓的巨型量體即使身處在人來人往的「精華地段」，卻無違和、如呼吸般的自然存在於空間當中。右舍咖啡‧圖片提供◎新澄設計

細節規劃 選擇風化石檯面是因其擁有石材的自然風情質感，亦具備一定防水性，無論是面對客人點餐結帳、工作夥伴調製飲品都很適合。

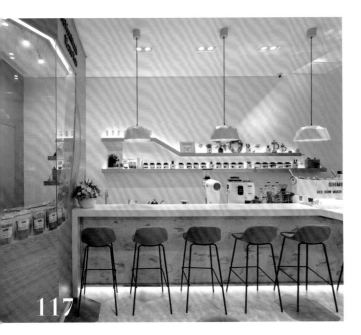

117 開放吧檯看盡咖啡風景

吧檯的檯面採具有高低差的兩階式設計，前段為了展現示店內義大利進口的義式咖啡機，特地採降階的檯面設計，獨家訂製的咖啡機外殼也放置上雷雕的店名，打造整間店的咖啡專業態度。SHMILY · 空間規劃 ©雲端建設 · 攝影©劉煜仕

> **細節規劃** 吧檯內側與外側檯面的落差僅約10公分，方便咖啡師在沖煮咖啡的過程中與客人解說咖啡，彼此輕鬆互動。

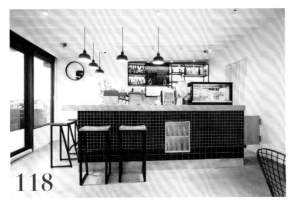

118+119 清楚切割使用區提升吧檯效益

由於後方還有廚房區域，此吧檯作用相對單純，設計者將下方檯面用作為製作咖啡、酒飲的地方；上面檯面除了安置相關設備，另也用作為吧檯座位區，發揮吧檯使用效益，也爭取到更多的座位數。祕密咖啡 · 圖片提供©合聿設計

> **細節規劃** 吧檯寬型約200公分、高度為110公分，藉其檯面再延伸出吧檯區外，也輔以內嵌設計創造飲水杯的收納空間。

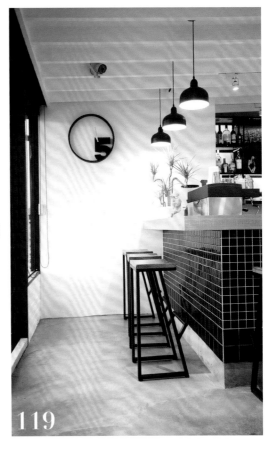

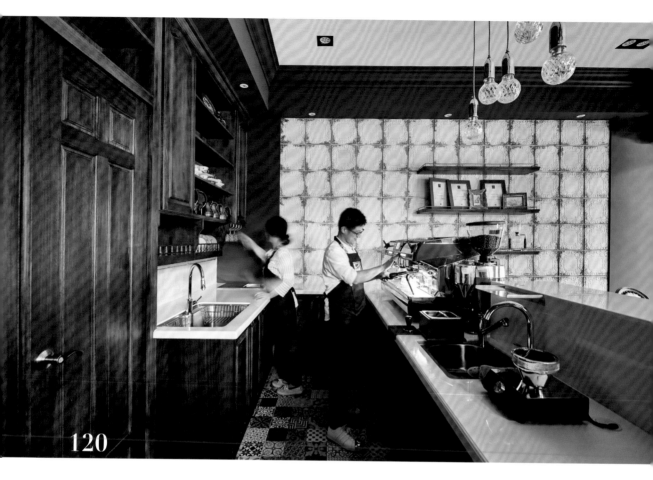

120

120+121 風化橡木透出歐式復古底韻

店主夫妻倆相當重視沖煮咖啡的過程，因此將格局中絕大部分空間用來配置工作檯區，無論設備、用具等，皆依據夫妻倆的習慣來做規劃，並在其中設置雙洗手槽，讓使用更為順手。In's Café·圖片提供◎理絲室內設計有限公司

> **細節規劃** 吧檯是以深色橡木材質為主，在經過風格化處理後，帶出宛如歷經歲月般的斑駁調性。

121

122 櫃檯巧妙斜切、內縮
拉近客人距離

斑駁白磚牆搭配仿清水模櫃檯，個性十足
的素材搭配，令櫃檯成為店裡最吸睛的焦
點所在。櫃檯與工作檯相連，切割為鑽石
般的和緩曲折造型，除了減輕量體存在感
外，也便於規劃內側的櫃體、設備；自檯
面往地坪內縮的斜切角度，方便客人站近
一點點，暗藏著拉近賓主距離的貼心巧
思！Clover Café·圖片提供◎原晨設計

細節規劃 工作區檯面鋪貼不鏽鋼
材質，利用防水好保養特性，打造
方便操作、清潔的調製作業環境。

123 用色彩揉和簡約水泥吧檯

堅持均衡營養飲食的咖啡店，將咖啡飲品、餐點製
作區分開來，因此偌大的空間中，前端規劃了高吧
檯形式的咖啡、果汁使用，後方為開放式廚房，提
供店主手作甜點或是教學，吧檯材質利用水泥灌製
而成，揉和店家CI藍色調為立面，簡約之中多了
一點溫暖柔和調性。TAMED FOX·圖片提供◎竺居設計

細節規劃 吧檯吊燈為鉊鐵訂製鐵盒，水平
軸線與吧檯向度相互呼應，也延展了空間的
廣度。

124 斜角櫃檯時時掌握客人需求

櫃檯與二樓平檯皆採斜角設計，除了令大型量體以
側身姿態、讓光源能從更多角度投射入室之外，也
希望在工作區埋頭調理、清潔的夫妻兩人，可以面
對大門與座位區，時時掌握客人需求。the Good
One Coffee Roaster·攝影◎江建勳

細節規劃 咖啡廳基地為方正格局，運用最
大量體的歪斜設計，打破直、橫線條所帶來
的拘束感。

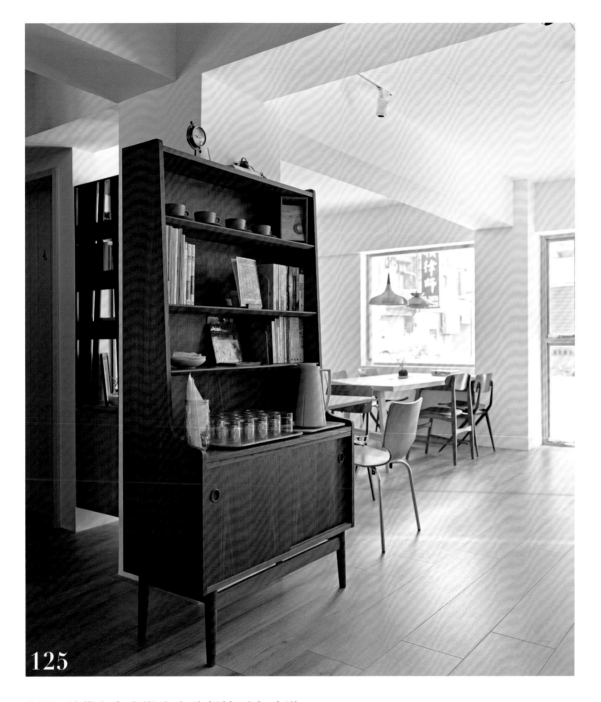

125

125 骨董寫字桌變身自助餐檯更有味道

富有傳承意義的丹麥寫字桌,是店主喜愛老傢
具,抹去灰塵後重新賦予新的價值,可以是餐檯
兼具收納及擺飾功能,讓古董也能活用。kinfolk
cafe'‧圖片提供◎大名設計

細節規劃 選擇放置於鄰近吧檯位置的對側,
以便客人結帳後能直接取用,動線上更為流
暢。

126 檯面維持60公分深　出餐備料更順手

吧檯除了料製作手沖咖啡飲品外，還包括製作輕食料理，因此設計師在配置上讓吧檯檯面深度維持在60公分，足夠的操作環境，使用者運用上也不會顯得卡卡不順手。好聚所Hireath Cafe・圖片提供◎奧立佛室內裝修有限公司

細節規劃 吧檯面檯主要是以石材為主，側身材質為夾板，經過染色與線板處理後，帶出店主期盼的英式味道。

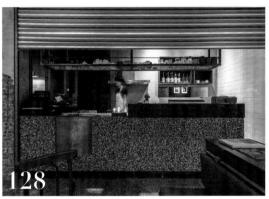

127 低矮姿態與親切的出入口

咖啡廳不提供餐點，沒有太多廚房設備的需求，地面不架高，吧檯和櫃檯同採100公分高，把管線藏入吧檯當中，留有維修孔以利日後維修，低矮的姿態有平易近人的感受，以居家常使用的白色人造石為檯面，有視覺上的延續。SHMILY・空間規劃◎雲端建設・攝影◎劉煜仕

細節規劃 中間留有無門片的出入口，咖啡師可更快速進出，更是歡迎客人進吧檯認識咖啡豆和咖啡器材的友善表示。

128 轉身、平移便能觸及不同作業區塊

店內的吧檯、櫃檯區包含餐點區、料理區等，為了讓咖啡或各式餐點能快速完成，有特別留足夠的走道空間，讓料理同仁無論平移、轉身都不會互相干擾，也能輕鬆地往其他處移動，加快餐點製作到出餐的速度。蝸居咖啡・圖片提供◎奧立佛室內裝修有限公司

細節規劃 在吧檯處使用了磨石子與銅材質，上方處更搭了鐵捲門，藉由這些最原始的材質帶出不一樣的粗獷味道。

129 懷舊洋菓子風櫃檯

櫃檯運用木作、人造石勾勒底座,放置大型甜點展示櫃與咖啡機等設備。簡單塊狀造型是模擬老式餐廳傢具的線板設計與深色調,與一旁的窗框相互呼應,成為空間中色彩與個性最濃厚的機能量體。友美子珈琲·攝影©江建勳

細節規劃 木櫃檯是木工師傅利用夾板手工打磨而成,透過線板造型與塗漆顏色作出理想造型。

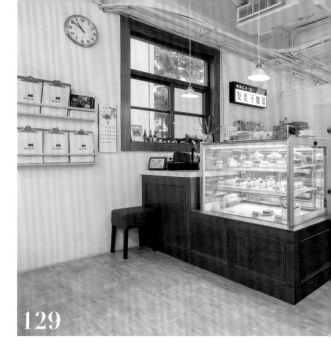

130+131 設備調整提升吧檯產能

重新整修後的工作櫃檯最長邊為4米8,比舊有的縮減60公分左右,但因為硬體設備與人員功能的成功整合,內場固定三人小組能在迴身範圍內專心操作自己的工作項目,「產能」有效提升!右舍咖啡·圖片提供©新澄設計

細節規劃 櫃檯壁面的價目板可以左右滑動,後方暗藏各式調味素材小物等瓶瓶罐罐,為店家爭取更多收納空間。

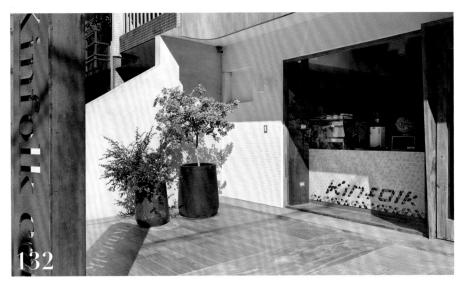

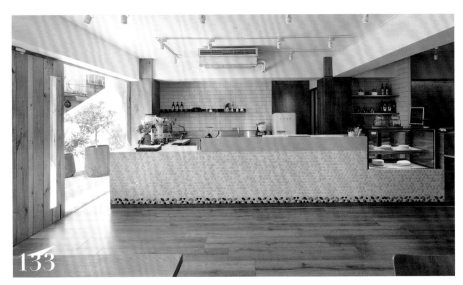

132+133 超大尺度檯面提升效率且一目了然

L型吧檯必須滿足進門取用MENU到點餐的自助式動線，同時還要納入結帳、蛋糕櫃、咖啡機設備等需求，運用一目了然的工作區域加上足夠的活動空間，讓整體環境大為加分，吧檯主要立面則飾以三角馬賽克拼貼，利用顏色的深淺展現立體的視覺變化，甚至讓落地窗面再帶入店名，強化路過人們對咖啡店的印象。kinfolk cafe' ·圖片提供◎大名設計

> 細節規劃 吧檯尺度達585公分，內部動線也相當舒適，至少可容納2～3位店員同時操作，後方不鏽鋼檯面則提供蛋糕製作，木頭層架也讓空間呈現不一樣的風貌。

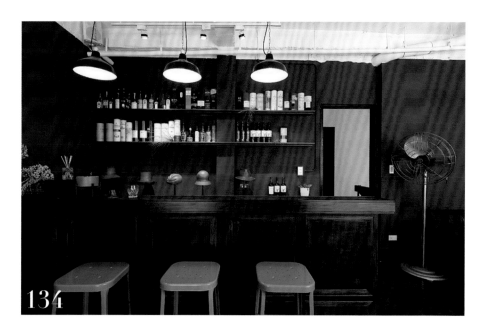

134

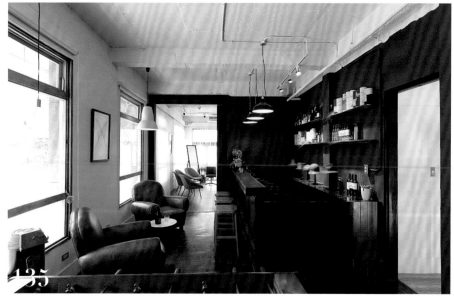

135

134+135 酒紅色型塑沉靜復古風

Café de Gear中正店的複層空間中，雖然一、二樓皆設有吧檯，卻塑造了兩種截然不同的氛圍，比對一樓白色清新調性，二樓則以酒紅色牆面、胡桃木色吧檯陳述經典懷舊的氛圍，暈黃吊燈之下也讓此處成了一個舒適寧靜的所在。Café de Gear中正店‧圖片提供◎隱室設計

細節規劃 傢具配件為這個區域增添更豐富的古典細節，包括復古立扇、童趣足球檯、藝品等，也為店主本身的收藏作最佳的收納展示。

136 弧形吧檯石木拼接年代感

吧檯採取弧形設計，其實與外觀玻璃弧形相對照，相較銳利的直角更能賦予空間流暢感。使用黑白根石材為吧檯檯面，吧檯底座則是台大舊宿舍拆除後的松木料，石紋美感與老木材刻畫出自然懷舊的年代感。Coffee Flair·圖片提供 ©hiiarchitects 工二建築設計事務所

細節規劃 想像吧檯基座的木頭底座如同咖啡本體，木質紋路比喻成拉花線條，松木板拼接刻意留出些微淺薄的厚度，也是比擬咖啡豆深淺烘色質地不同。

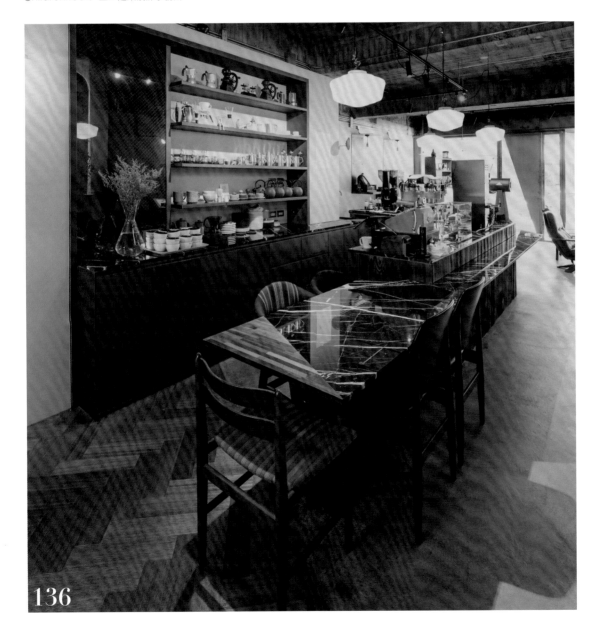

136

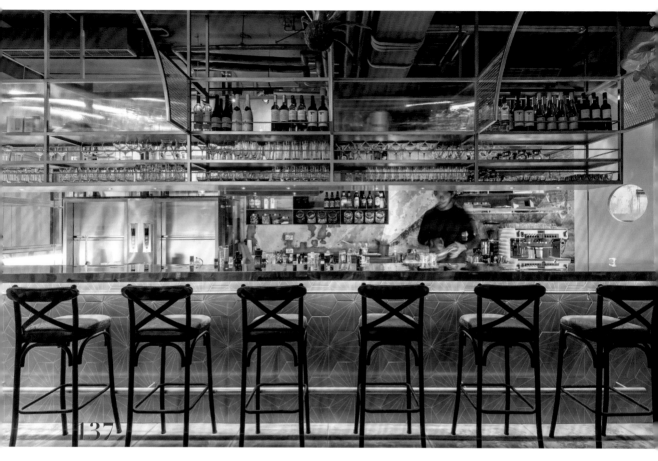

137

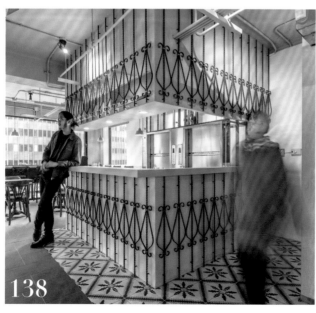

138

137+138 機能吧檯依用途
打造相異設計

咖啡之外，Toasteria Cafe'的主要餐食以地中海區的希臘食物為主，因此在整體的設計上亦圍繞著異國意象，以多元拼接型塑歐洲熱情、活潑的情懷，一樓主吧檯區域內部空間寬廣且動線流暢，座位架高則能讓賓客對於烹調的流程一覽無遺。
Toasteria Cafe'·圖片提供◎柏成設計

細節規劃 二樓迷你吧檯作為出餐口，用花磚地坪與鐵花窗元素不僅與鄰近區域產生明顯對比，也讓角落成為區域中十分鮮明的存在。

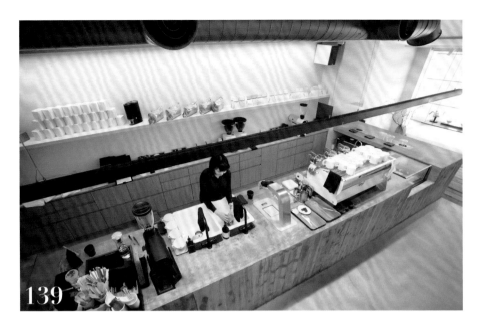

139

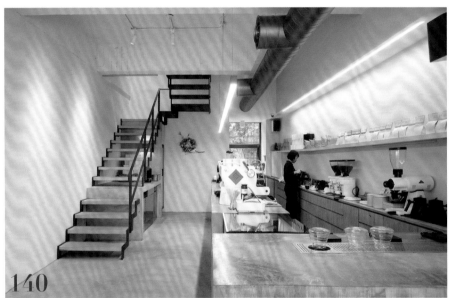

140

139+140 光滑與粗糙間展現完美平衡

VWI by Chad Wang咖啡概念店為兩層樓的設計,由於坪數不大,一樓咖啡中島結合了結帳區、甜點櫥窗及長形料理檯,淺褐色檯面與店內木質調性一致,卻呈現水泥質感,透過板模技術創造檯面平滑而側牆粗糙的效果。VWI by CHAD WANG·攝影©Amily

> **細節規劃** 滿足咖啡所需的各種繁複程序,工作檯面也備用完整的嵌入式系統,隱形機能俱足,像是自動量杯沖洗、熱水機,彷若一體成形的咖啡製造場所。

141 白淨卻不單調的創意立面

café de gear設計師以白為基底，別出心裁作出有趣的吧檯壁面，先置入抓皺的帆布，再以水泥灌漿，創造獨一無二的折痕紋理，與檯面卡拉拉白大理石相得益彰，H鋼材的矗立則使立面更為豐富，也讓人們自然而然聚焦於此。Café de Gear中正店．圖片提供◎隱室設計

細節規劃 天花以白色格柵（原有鐵窗）巧妙修飾凌亂管線，不僅呼應空間的清新調性，也意外多了可以垂掛植栽的機能。

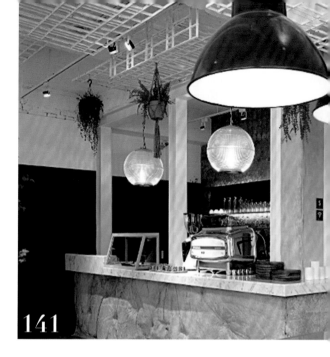

141

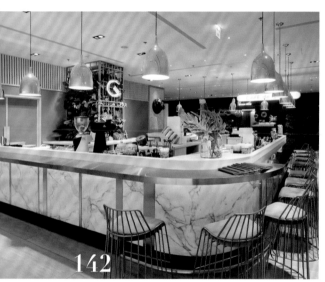

142

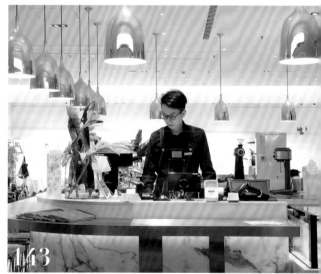

143

142+143 ㄇ型金色吧檯全方位滿足網美期待

不同於本店的樸實簡約，位於台北萬豪酒店內的café de gear大直店雖出自同一設計師之手，卻有著截然不同的風貌，大直店運用大量金色、大理石與植栽元素，搭配ㄇ型吧檯，能盡情欣賞咖啡職人專業手沖流程，讓喝咖啡成了一種帶有奢華感的小確幸。Café de Gear大直店．空間規劃◎隱室設計．攝影◎Amily

細節規劃 檯面下方安置柔和間接燈光，適切反射出高腳椅金屬光芒，呼應上方吊燈，巧妙讓吧檯成為燦金的藝術端景。

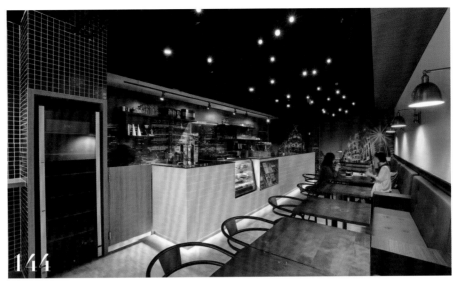

144

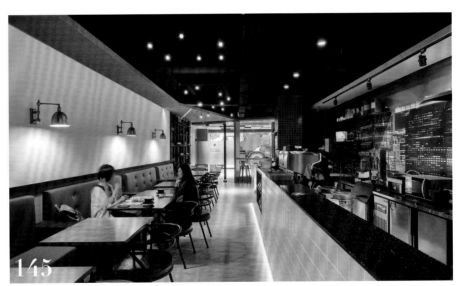

145

144+145 多工整合，動線一氣呵成

由於房子前身就是一間咖啡館，因此在Café253店內主要核心的工作檯區域中，設計師保留了原來排給水的管線位置，避免大幅度調動與水電挪移增加預算負擔，檯面重新訂製，整合料理工作區、收銀台、蛋糕櫃，同時界定出工作動線。253 Café文創咖啡・圖片提供©隱巷設計

細節規劃 吧檯櫃體外側貼附上5×5公分的白色小方磚，與窗前座位區的黑色磚牆造型做對比呼應，下方間接照明型塑輕盈，同時更具光影層次。

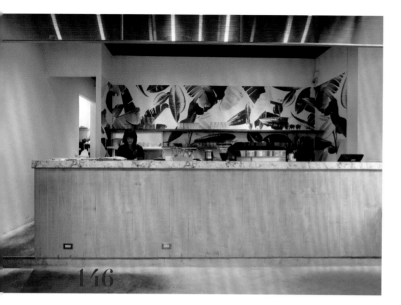

146 大理石長吧檯展現大器 簡約印象

旅人咖啡除了咖啡飲品外，亦全日供應正餐、鹹甜點心，因此工作場域劃分為內廚房與外吧檯、收銀區。大理石吧檯作收銀、點餐、調理飲品等服務，利用牆面適度的留白、闊葉圖騰連結與長檯面，型塑簡潔、大器的優雅入門印象。型塑餐廳背景牆一道大器量體。旅人咖啡・攝影©江建勳

> **細節規劃** 長吧檯是利用大理石、白色刷漆木質圓弧轉角立面，輔以金色收邊調整合異材質。

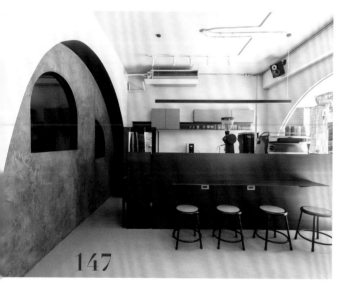

147+148 拉高吧檯尺度避免凌亂

考量空間最主要需配置獨立的咖啡烘焙、蛋糕製作使用，因此咖啡館的外場尺度有限，吧檯內部動線約莫兩位工作人員使用，面臨弧形落地窗面的設計，讓來往人們能率先被沖煮咖啡的過程給吸引，也能藉由弧形開口進而再隱約看見咖啡烘焙。ANGLE II・圖片提供©初向設計

> **細節規劃** 由於店主希望空間能維持整齊、避免吧檯擺設的物件較為凌亂，因此吧檯高度提高至1米5左右。

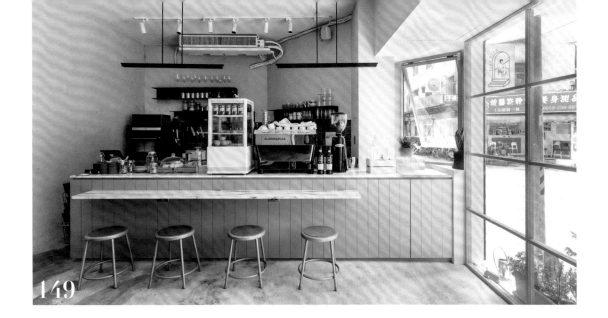

149 寬廣尺度增加工作效率

規劃於入口處的吧檯，一方面是管線考量，同時又可直接招呼客人，吧檯前端寬廣的檯面配置自助茶水、咖啡設備，後方檯面則提供輕食製作需求，牆面局部搭配磁磚，更好清潔，桌面、檯面鋪飾大理石材，在簡約之中賦予層次及質感。初訪true from．圖片提供©初向設計

細節規劃 吧檯內部尺度規劃1米1，以便能同時容納4位工作人員使用，壁面利用鐵件架構餐具收納，既堅固又省空間。

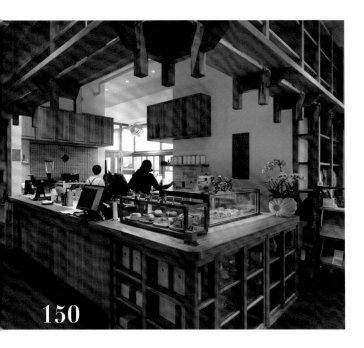

150 融入禪院式建築語彙

以禪院式東方建築為靈感，木藝工法建造中空的咖啡吧檯圍籬，格狀鏤空設計成就中式文化取向的美感呈現，加寬的木板做為梯子的倚靠，方便登高取放物件。下方L型的木結構作為吧檯，深度100公分，內外使用配置為3:7。藍豆咖啡．空間規劃©張一鵬．攝影©劉煜仕

細節規劃 吧檯上方為儲物空間，下方汲取台式老櫥櫃的外型與結構，設計出工藝咖啡器具的展示販售櫃。

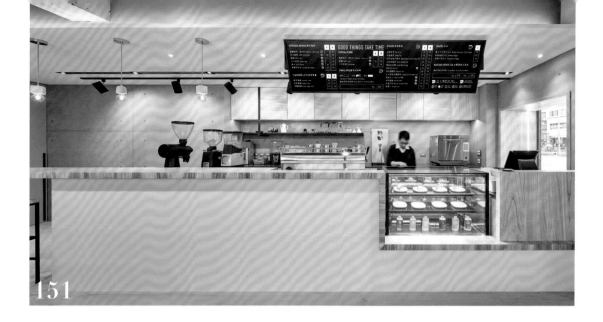

151

151 低調色系凸顯沉穩機能美

吧檯區的主角應該是工作器具，因此，工作區採用低調色系，除檯面以灰色人造石為主，下櫃則選用灰色烤漆材質；在櫃檯區利用折板元素作一個下凹平檯，既可讓平檯變化不同造型，同時也讓蛋糕櫃與置物平檯一併整合。SWING COFFEE‧圖片提供◎蟲點子設計

> **細節規劃** 將櫃檯服務區及收銀機配置在入口右側，此設計同時可兼顧右側外帶窗口結帳的方便性。

152

152 弧形大理石，柔化空間氛圍

由於咖啡廳為三角格局，巧妙利用長達3.8公尺的吧檯遮掩後方的三角地帶，隔出來的畸零區則作為員工休息室使用。吧檯選用雕刻白大理石，上下特意修圓，圓潤造型柔化空間，搭配高雅的水墨紋理，大器中又增添優雅質感。Café Triangle 三角咖啡館‧圖片提供◎林淵源建築師事務所

> **細節規劃** 吧檯拉高至110公分，有助遮掩視線，避免凌亂的機具設備外露；而結帳區則降低至約80公分高，方便與顧客互動。

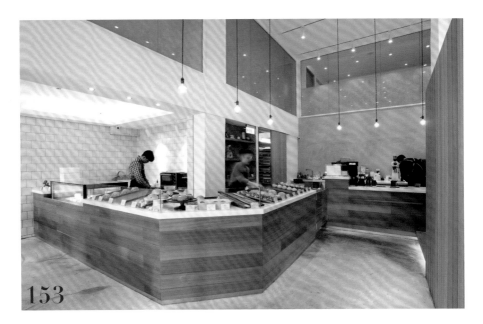

153

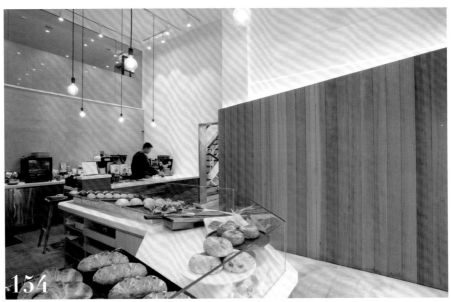

154

153+154 斜角動線拉出流暢購買行為

利用一個店面空間的尺度做為麵包、咖啡販售的REEDS coffee & bakery，選擇將咖啡吧檯作為入口視覺焦點，讓顧客能直接看見專業的咖啡設備，左側則集中規劃為蛋糕、麵包陳列，並透過斜角動線的引導，完成挑選、點咖啡與結帳等流暢的購買。REEDS coffee & bakery‧空間規劃◎嘉圓室內設計‧攝影◎沈仲達

細節規劃 麵包吧檯內部的抽盤設計主要收納放盤子、盒子、紙袋等包裝物品，檯面上多加了玻璃，可避免幼童直接碰觸，也較為衛生。

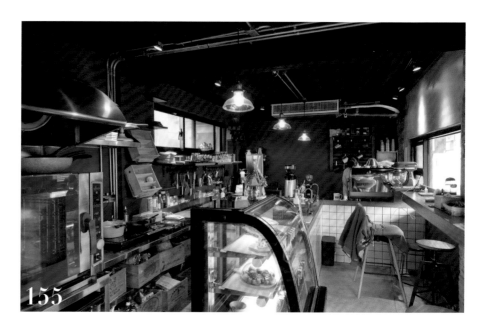

155

156

155+156 提供輕食的light bar

店內提供甜點、麵包與咖啡等輕食，類似「light bar」概念，取其諧音便成為親切順口的「來吧Cafe'」，當時也是鼓勵店主們創業的打氣口號！料理區結合簡單烹調、甜點烘培、飲品調製與結帳等功能，大致分為水槽區與料理、櫃檯區，妥善乾溼分離，提供顧客輕油煙餐點。來吧Cafe'，攝影◎沈仲達

細節規劃 咖啡店的建築基地狹長，一樓以工作區、甜點櫃、加上一字型臨窗吧檯，組成最大化空間利用的ㄇ字型。

157 半圓吧檯，讓出弧形過道

由於空間為窄長形，在寬度限縮的情況下，將櫃檯改以半圓的弧形設計，讓出可一人通往衛生間的走道，柔順的弧線造型讓行走不顯壓迫。同時，吧檯本身貼覆黝黑薄片石材，並以黃銅鑲邊，增添低調奢華，高雅脫俗的黑金色系調和一貫的俐落氣質。The Dry Salon · 圖片提供◎敘研設計

細節規劃 櫃檯旁走道留出40至50公分的寬度，可供一人通過；而兼具結帳與用餐機能的櫃檯，高度110公分、桌寬約50公分，方便顧客使用。

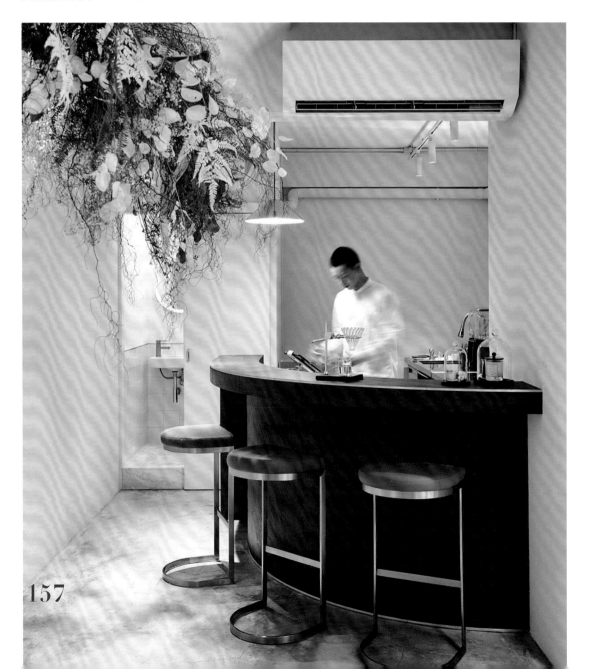

157

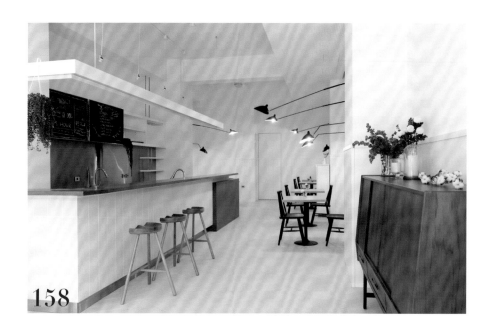

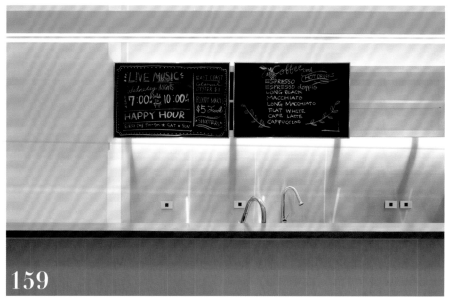

158+159 長型吧檯，便利前後端的服務

善用長型空間的優勢，順應長邊設置L型吧檯，巧妙圍塑吧檯領域。而從門口延伸到空間中段的6米5吧檯，除了增加備料空間，也能方便服務到前後兩端的客人。櫃檯後方則設置可移動的黑板，不僅可作為菜單展示，也能巧妙遮掩櫃內的收納。K.C Café．圖片提供◎分子設計

細節規劃 吧檯表面採用全白的磁磚貼覆，檯面則以實木鋪陳，融化白色帶來的冰冷感受。吧檯110公分高、寬90公分，可同時作為座位區與內部備料使用，用途更多元。

160 人流考量拉大外帶吧檯尺度

老公寓最特別的是，由側向進去還有一個入口，經過店主實際市調發現此區以外帶族群為主，於是，設計師於原本主要入口處，拉出一道吧檯，規劃為外帶區，釋放空間完整大器的尺度，並以傳統磨石子搭配磨石板檯面，創造新舊融合的趣味性。鬧咖啡‧空間規劃◎SAS 半建築工作室‧攝影◎麥翔雲

細節規劃 外帶區的側牆選用自然松木板材做為菜單，以及投射燈所需的天花結構，在冷冽的灰色調中更顯溫暖。

161 彈性開關吧檯櫃
方便維修、展示

吧檯櫃是找假日全家出動幫忙、由老闆親手釘製打造，選用未刨光處理的杉木板材，規劃可以開關的彈性設計，除了展示蛋糕以外，亦方便日後維修。右側的可升降鐵架也是跟別人收來的商品陳列工具，透過鐵鍊升降結合吊豬肉用的鐵勾，裝飾客人自助水吧，變成店內的乾燥花藝展示區。MayBe Cafe‧攝影◎沈仲達

細節規劃 找出建築原本的管路出水位置，便將吧檯定於此處，可以大幅簡化工程難度。

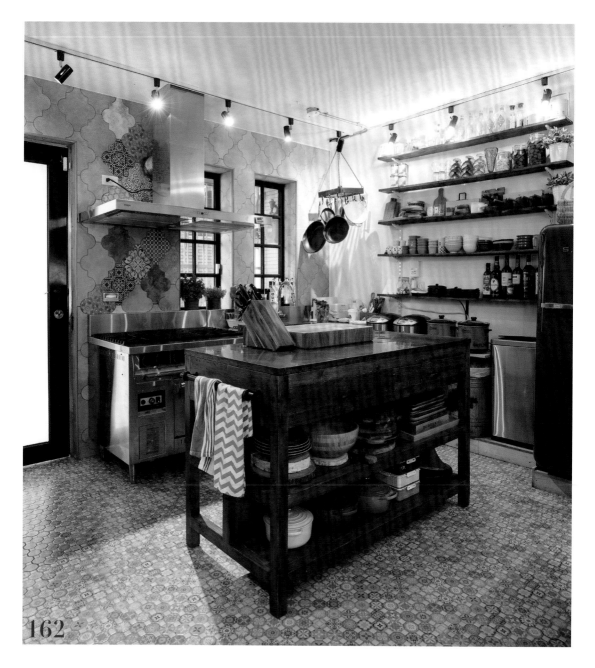

162

162 拍照用廚房變身夫妻合作烹調區

廚房位於建築的最內側、採開放式設計，從櫃檯、座位區延伸進來，透過水泥地坪與磁磚的轉換，透露空間機能的過渡。一開始設置廚房純粹是方便廠商取景，還特別請攝影師調整空間陳列角度規劃，後來因應客人需求才慢慢開發餐點熱食。MayBe Cafe · 攝影◎沈仲達

細節規劃 需要六名大漢才搬得動的大理石實木吧檯，是老闆娘眼中的廚房靈魂，除了別具質感外，無論烘培或料理都格外好清潔。

163 吧檯增設前後檯面，擴增備料區

空間面寬較小，因此一分為二留出吧檯區與走道，吧檯區空間狹小，善用牆面增設層板收納，以便放置杯盤器具；並於前後增設工作檯面，拓寬備料區域。吧檯後方牆面、咖啡設備則塗上水藍主色，統一視覺印象。賀運咖啡・圖片提供©王友志空間設計

細節規劃 吧檯區順應樑下深度設置工作檯面，再加上有結帳櫃臺的需求，為了不顯擁擠，中央留出75公分寬的走道，在吧檯內也方便轉身迴旋。

164 劃分餐、飲動線更流暢

由於咖啡館也提供各式輕食，甚至預設未來增加菜單變化性的可能，以ㄇ字型吧檯搭配中島的形式，提供完善設備與流暢的動線，左側吧檯主要是餐點，放置烤箱、微波爐，也將冷凍庫規劃於此處，右側則是飲品製作，週遭包含冰塊機，檯面上則是區分義式咖啡與手沖區，讓兩邊服務人員互不干擾。開咖啡・空間規劃©SAS半建築工作室・攝影©麥翔雲

細節規劃 兩側走道預留約80公分的寬度，拿取檯面下的物品或是兩人錯身也好用，另外檯面深度將近70公分，迎合各式設備與料理、手沖的舒適性。

165 吧檯面窗塑造入口主視覺

「CAFE!N硬咖啡」延吉店的吧檯位置選擇擺放在鄰近大面窗景處，加上刻意斜切的設計，除了可創造出空間的大尺度效果，也讓沖煮咖啡成為入口主視覺，無形中也是客人留步駐足的一大吸引。
CAFE!N硬咖啡・圖片提供©源友企業

細節規劃 吧檯內部寬度預留至約100公分，平時3位服務人員使用也相當舒適，而烤箱則設於結帳櫃檯後方，服務人員完成結帳就能轉身加熱。

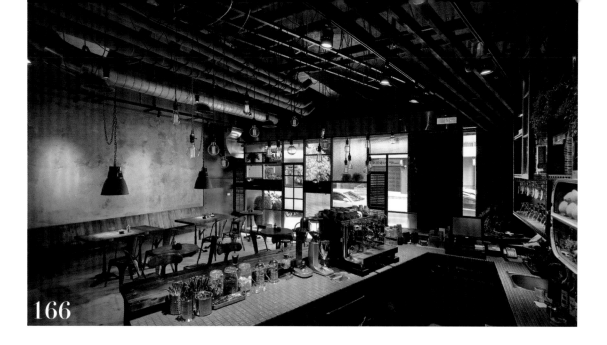

166

166 移植老公寓概念的馬賽克工作檯

斜切吧檯釋放更有餘裕的出入動線，有別於高腳吧檯鋪貼廢棄木，工作區選用湖綠色2公分×3公分馬賽克，移植自台灣老公寓鋪貼手法，延續整體空間一致的仿舊復古風情，也提供調製飲品、食材的基本防水功能平台。胖馬樂咖啡·圖片提供©沈志忠聯合設計

細節規劃 懸掛燈泡的線特別選擇紅色編織麻繩，微小卻吸睛的細節設計，禁得起訪客一再流連品味。

167

167 咖啡吧檯具備複合使用機能

在典型台南老屋深長屋型格局之內，吧檯位置分布在咖啡館空間最內側，由於空間窄小，吧檯更要具備複合使用機能，同時供作廚房的工作區之用。黑鐵材質定製的吧檯配置高腳椅，是屬於享受手沖咖啡、一邊和咖啡師聊天的VIP特區。萃行咖啡館·圖片提供©hiiarchitects 工二建築設計事務所

細節規劃 結合實驗廚房的概念，咖啡吧檯用途延伸成為廚房工作區之一，加上一面軌道設計玻璃門，可視功能需求開放吧檯或關閉廚房，吧檯設定彈性應變。

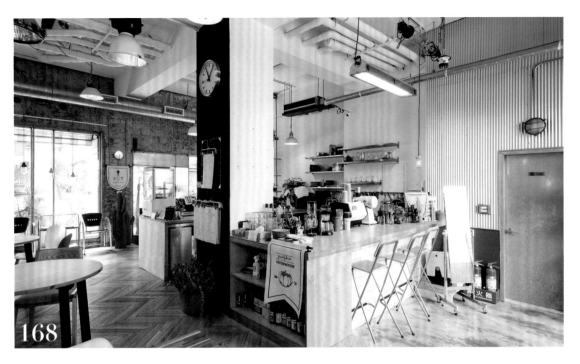

168 兩邊招呼的1＋1開放吧檯

原本是攝影棚的髮妝室，打掉作為開放式廚房，以1＋1的形式進行規劃，一面作為輕食料理製作區，一面作為咖啡飲料調配區，兩側檯面都向外延伸出吧檯座位，客人從兩側門口進來，即可點杯咖啡暫歇一會兒再走。你後面‧攝影©沈仲達

> 細節規劃 壁面與柱體作為吧檯的立面圍塑，外側塗上自行調色的綠漆，掛上時鐘和menu，作為「跳色」的空間設計亮點；內側作為佈告欄使用。

169 功能齊全的機能吧檯

茶水自助吧除了放置開水自取，另外還提供調味料、餐盤、面紙等小物方便客人迅速滿足需求。自助檯面選擇規劃在客人抬頭即可發現之處、位於座位區前方；此外，檯前設置屏風隔絕視線，令客人操作起來更輕鬆、無壓。旅人咖啡‧攝影©江建勳

> 細節規劃 區隔座位與走道的小屏風以金邊飾條、長虹玻璃與籐編底座打造而成，組構出兼具東南亞風情的機能量體。

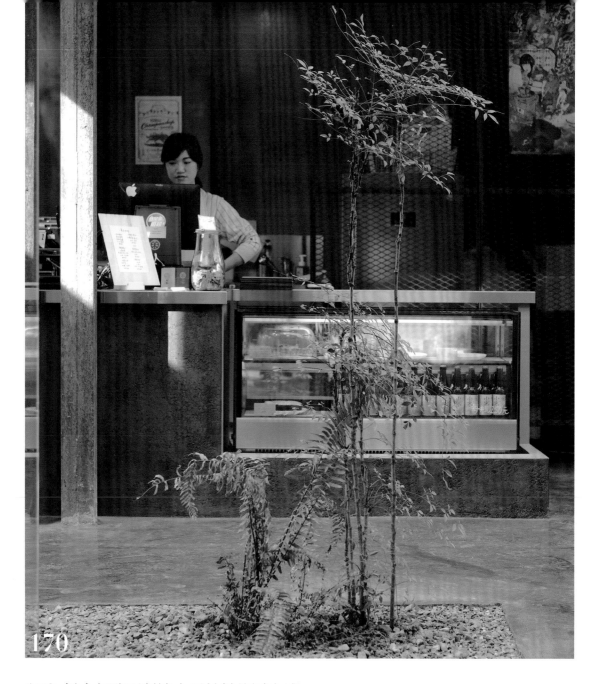

170 揉合紅碎石創造水泥材料的層次感

走進大和頓物所，左側即是吧檯動線，一字型檯面分成前後兩種高度，前端是咖啡飲品製作也兼具高吧座位，後端高度略為下降，主要是點餐結帳。吧檯的通道上保留早期穀倉盛接稻米的洞口，轉化為綠意點綴，保有對老屋的情感。大和頓物所，圖片提供◎力口建築

細節規劃 吧檯前方的穀倉結構同樣保存下來，立面延續水泥材料，並加入紅碎石顆粒，創造出延伸且具層次感的效果。

171 黑鐵吧檯綠色植物冷暖協調

吧檯設計與座位區各自集中在走道兩側，以黑鐵材質打造的吧檯造型，從靠近門邊的櫃臺、中間的陳列櫃、緊接著吧檯工作區，利用高度差帶來律動的空間感，適度以蕨類各種綠色植物配飾，從外觀看進來充滿了小溫室的溫暖想像。萃行咖啡館·圖片提供©hiiarchitects 工二建築設計事務所

細節規劃 自助餐台的陳列櫃特別以內槽設計，作為水生植物水槽，由於材質屬性帶給空間生硬冷調，綠色植物可增添活潑生氣。

171

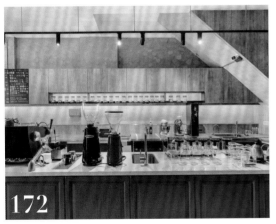

172

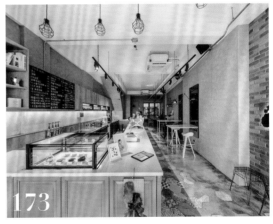

173

172+173 動線與設備整合提升出餐、出杯效率

因應咖啡沖煮方式，以及甜點製作的需求，規劃出雙排式吧檯設計，前吧檯主要為結帳，並依據店主使用動線依序排列義式、虹吸、手沖，以及兩台磨豆機，人造石檯面兼具美觀大器與實用，後吧檯則是不鏽鋼檯面，便於烘焙與好清潔，一方面也利用壁面延伸吊櫃輔助杯盤收納。GREEN CHERRY · 圖片提供©陳新建築空間設計室＋木介空間設計

細節規劃 前吧檯嵌入洗杯器設備，提升出杯效率，吧檯走道預留至100公分，能舒適地轉身走動，檯面高度則設置為90公分，不再拉高立面，拉進店主與顧客之間的距離。

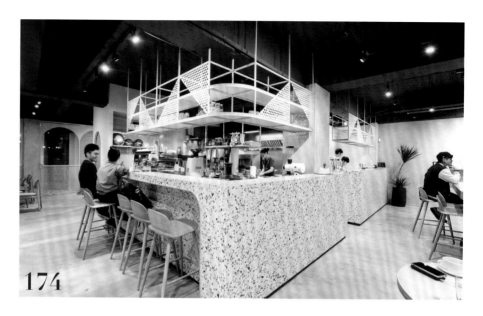

174

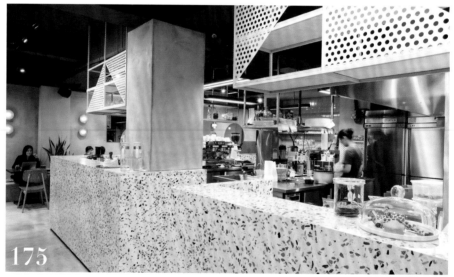

175

174+175 從櫃檯到吧檯的溫柔包覆

膚色溫暖色調的人造石材，像是兩隻手臂包覆圍塑廚房空間，連結面向門口的櫃檯、出餐區和內側的吧檯座位區，高度比一般吧檯高約5公分，使廚房內的工作檯面不會外露；帶點繽紛色塊的檯面既耐看，觸感溫潤。GinGin Coffee · 攝影◎沈仲達

> **細節規劃** 在內側的座位區設計15公分的凹槽，在此乘坐的客人有足夠的空間放置雙腳；流線的造型搭配木條收邊，與造型趣味的高腳椅搭配得剛好好！

176

176 孔雀綠磁磚妝點櫃檯

工作吧檯位於咖啡館正中央，將空間中最大機能量體側邊鋪滿西班牙孔雀綠磁磚，凸顯精緻質感之餘，較深色調也賦予其內斂沉穩個性，呼應象徵自然的綠色壁面與戶外盆栽綠意。the Good One Coffee Roaster · 攝影◎江建勳

> **細節規劃** 不規則造型的人造石檯面也是客人與店主夫妻聊天的小吧，當咖啡教學時，更是就近觀察器材使用的最佳場域。

177

177 高、中、低三層次　表達視覺主景

傾斜橫樑延伸牆面直線置物架，與吧檯勾勒出咖啡館最吸睛的視覺主景，上方懸掛高高低低的鎢絲燈泡，平衡剛硬的線條輪廓，塑造高、中、低不同層次意象。胖馬樂咖啡 · 圖片提供◎沈志忠聯合設計

> **細節規劃** 運用角鋼組搭置物架，同時鋪貼金屬浪板形成吧檯背牆，讓工業素材直接入主室內，展現與眾不同的粗獷氣息。

178 吧檯、貓房的新穎設計

規劃開放式吧檯，讓店家、顧客與咖啡店裡的店貓可三方互動，拉近彼此距離，開啟餐飲的趣味體驗，天花板則拆除原先的輕鋼架後，呈現裸露設計，展現原始粗獷的工業感，並施作水泥粉光地坪，讓質樸原始感蔓延一室。牧羊人與貓Miracles continue‧空間規劃◎淀淀設計‧攝影◎林菀羚

> **細節規劃** 空間內更規劃貓住宿7房、採以復古造型玻璃作為門窗，並在門扇下方安置架高木箱用以放置貓砂盆，相當便利。

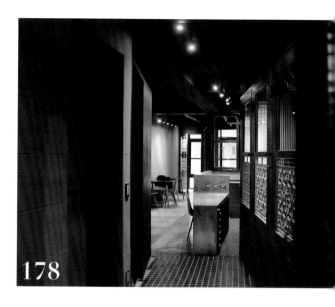

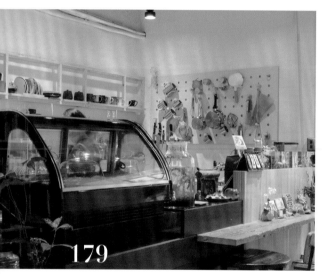

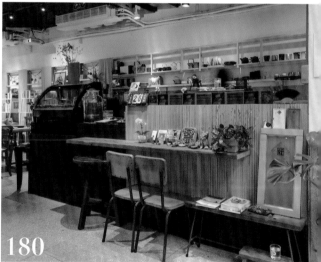

179+180 兼具陳列收納與高速運作的重要機能

20坪的咖啡空間並不算大，設計師將原本老房的廚房水電作了挪移，把重要的吧檯位置設定在靠近樓梯扶手處，讓客人一上樓就得到服務款待，檯面並未架高，形成流暢的ㄇ字形動線，也使後方工作區與收納區一覽無遺，使每個顧客都能透過注目參與咖啡烘焙過程。好人好室×七二聚場‧空間規劃◎所以設計‧攝影◎沈伸達

> **細節規劃** 牆面以木材架設出簡單的收納層架，開放式設計好收好擺，也能增添咖啡空間中的生活感。側邊洞洞板則便於順手吊掛各式鍋具廚具。

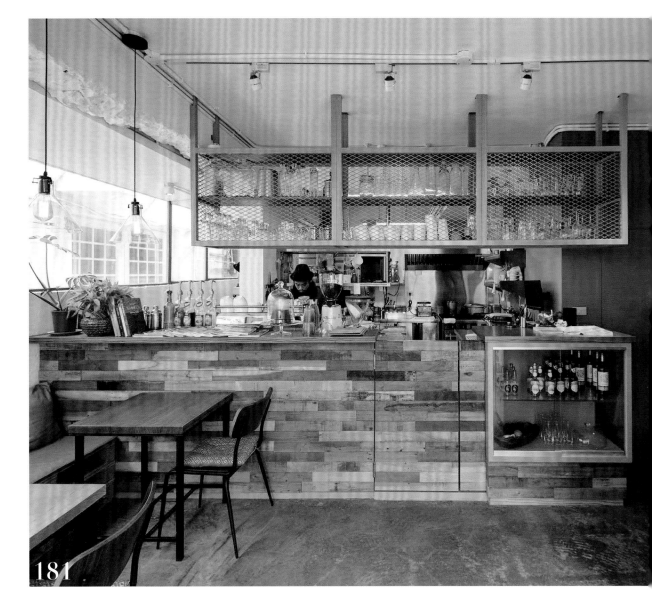

181

181 吧檯結合廚具的開放式廚房

由於設定為供正餐的咖啡館，擴大餐飲料理作業區，L型吧檯搭配後方一字型流理檯廚具，吧檯前方為飲料作業區，側邊為結帳區，中間則開了工作人員進出的小門，並在吧檯下方嵌入黃框邊玻璃展示櫃，作為精釀啤酒及其他商品的陳列區。多麼咖啡，圖片提供◎直學設計

> **細節規劃** 為呼應空間慵懶慢時光氛圍，吧檯立面以不同木種、顏色紋理的回收木拼接，營造自然隨興的意象。

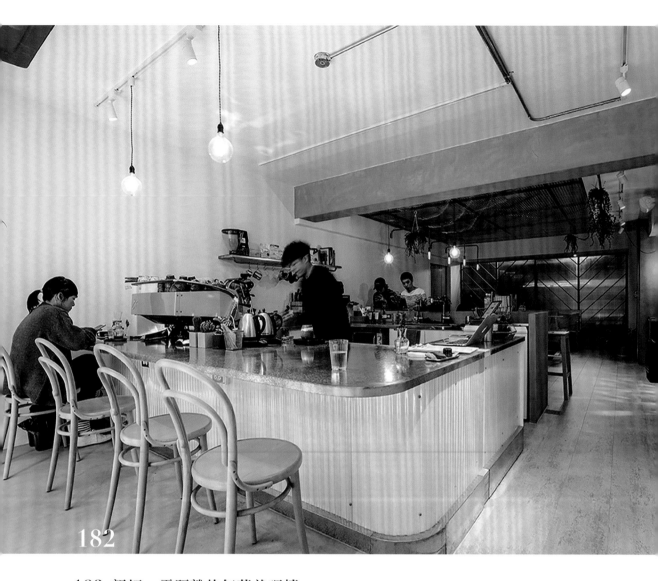

182

182 親切、零距離的無落差吧檯

講究手沖的綠洲咖啡館，以全開放式吧檯加上毫無落差的檯面高度設計，拉近咖啡師與客人之間的距離，由於吧檯高度85公分，利用些微架高的水泥地面，配上TON曲木椅，讓客人也能坐的舒服自在，而側邊的弧形轉角設計，則是避免動線過於壓迫。Oasis Coffee Roasters．圖片提供©竺居設計

細節規劃 檯面深度設定為110公分，80公分留給設備、手沖，約30公分則預留客人使用；與吧檯連結的結帳櫃檯規劃為活動形式，拆開設備線路就能輕鬆移開，方便日後維修吧檯內的各式設備。

183 茶水吧復古櫃機能輕巧

進門處就以一個復古櫃定義詮釋了主要風格，鐵件漆色的斑駁感與朽木感的抽屜櫃，自然不做作地表現了老件的美感價值。復古櫃放置在整面黑色背牆之前，在黑白色調的輕工業風主視覺色彩圍繞之下，櫃面表情立體浮現出來。V+Plus Coffee・圖片提供◎陳新建築空間設計室

> **細節規劃** 復古櫃作為茶水自助吧用途，擺飾宜輕巧不複雜，擺上小株綠色盆栽，在沉穩色調的基礎之上，注入活潑氣息。

184 長形吧檯含括多樣功能與屬性

吧檯身兼多重功能，除了是烹煮咖啡重要的區域，更是分裝咖啡豆的工作檯，同時角落一隅還得安插辦公桌，故規劃時特別拉長尺度，當多人一同於環境中各自工作時，也不會感到侷促。VESPRESSA CAFE・圖片提供◎合聿設計

> **細節規劃** 由於吧檯除了工作區還得含括辦公桌，故將吧檯規劃為長約400公分、高約110公分，讓相關機能需求都能一併放入。

185 吧檯架高目光聚焦小舞台

吧檯工作區就是一個表演區，刻意架高吧檯高度，營造一個小舞台的情境，搭配跳色單椅配置，是所有座位的視覺焦點所在。原本三角窗則以暗色百葉簾遮光，形成整面背牆效果，吧檯內的鋁合金鋼架採開放式設計，更能凸顯專業感。OneOne One café・空間規劃◎陳新建築空間設計室・攝影◎曾信耀

> **細節規劃** 實際上的吧檯高度90公分，但因為地板架高10公分，吧檯外側又加上一面清玻，看起來就像獨立自成一座表演小舞台。

186 局部敲打展露水泥與磚的質感

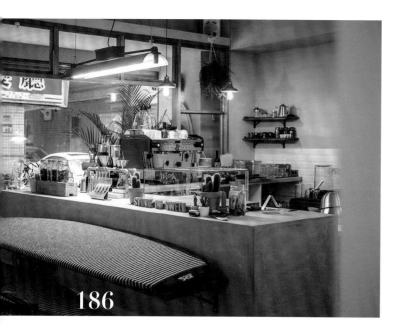

SWELL CO. CAFE的吧檯規劃於入口左側，因應管線規劃關係將地坪稍微墊高處理，水泥材料回應整體以自然原始的主軸為設計，甚至刻意敲打讓局部呈現磚面的質感。並依據店主使用習慣編列手沖、結帳、餐點製作動線，同時在最內側留出外帶咖啡窗口，向上推開的門片設計增添幾許復古氛圍。SWELL CO. CAFE．圖片提供©竺居設計

細節規劃 壁面採用水泥配上白色地鐵磚，因應後方餐點製作可能產生的油煙，未來也較好清潔。

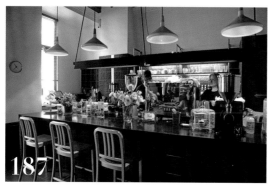

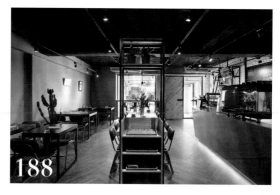

187 典雅歐風注入輕工業靈魂

吧檯不只是工作區的動態空間，且是作為空間端景的靜態表現，在白色底牆貼上不平整的黑色復古花磚，黑色大理石檯面結合木作基座抽屜櫃，搭配北歐現代簡約吊燈，整個吧檯打造出歐式典雅質感的輕工業風格。V+Plus Coffee．空間規劃©陳新建築空間設計室．攝影©普信耀

細節規劃 以人體工學最適合高度90公分定制吧檯高度，配置中高吧檯椅，並以吊燈營造適合單人獨處享受的氛圍。

188 鏤空茶水台方便注意全店狀況

茶水回收台共規劃四層，可在同一時間容納一定的使用碗盤數量；設於餐廳後方、臨近廚房位置，方便餐具回收後轉移、清潔，同時讓工作人員自然面對大門，隨時觀察、滿足全場客人需求。Clover Café．圖片提供©原晨設計

細節規劃 回收台略高於桌面，中段鏤空設計方便工作人員能隨時掌握全店動態，上方層板可供綠意盆栽等小物做點綴。

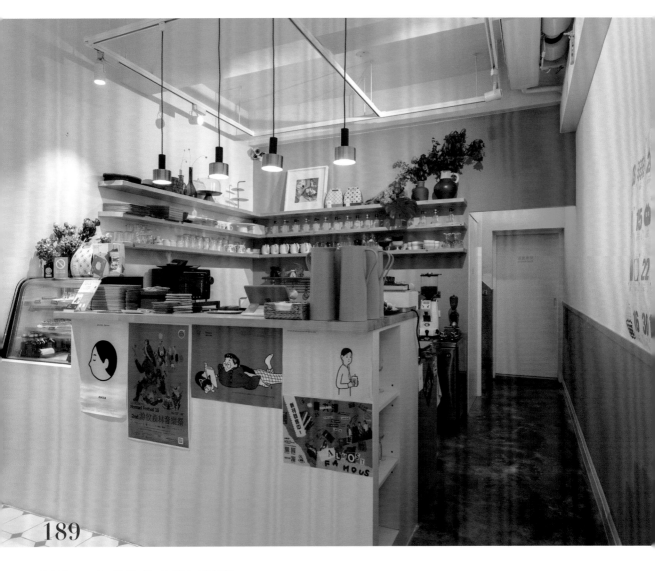

189

189 一字形的多功能厚櫃檯

進駐老公寓一樓的咖啡廳,在長型空間最末端設置開放式廚房,沿著壁面規劃 L 型的料理檯,前方以一字形的多功能櫃檯作為銜接,由左自右依序將蛋糕冰櫃、出餐口、結帳台與杯水自取區,有效運用空間。風徐徐‧攝影◎劉煜仕

細節規劃 利用櫃檯側面做收納空間,檯面寬度刻意加寬,大於櫃檯深度,取用物件時安心穩妥。

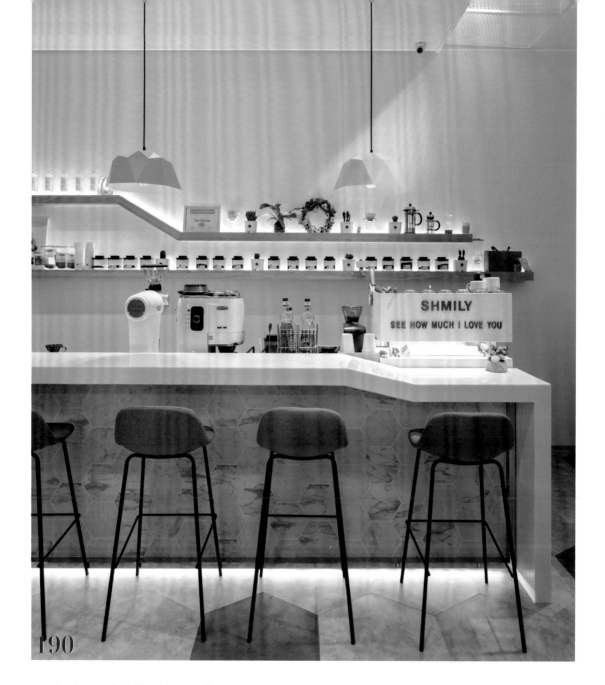

190

190 六角圖形的默契對話

吧檯內凹面貼上具有大理石紋理的六角形地磚，地板選用六角形的塑膠地板，以大理石紋顏色為主要鋪設的顏色，在不同區域隨機排列米色與深灰色，做出跳色的視覺效果，原本不大的坪數有了放大的效果。SHMILY．空間規劃©雲端建設．攝影©劉煜仕

> **細節規劃** 為了讓客人在認識生豆和品味咖啡時有充足的照明，在吧檯上方掛吊燈之餘，輔以LED嵌燈使店內光線更充足。

191 茶水書報區暗藏店主珍藏

茶水自助區大概是整家店色彩最豐富的地方！悄悄藏在座位區後方，以裁縫桌、老件展示櫃簡單隨興組合，展示店主夫妻喜愛的畫報書刊與收藏跟大家分享，其中包括三張來自澳洲垃圾堆的舊黑膠唱片，是店主在好奇心驅使下撿回與保存多年，終於在這裡找到重新一展歌喉的舞台。友美子珈琲・攝影◎江建勳

細節規劃 客人進到店裡可以當回到自己家一樣，等餐的時候倒杯水、拿本雜誌，白色塑膠籃可供放置包包衣服等物品。

192 吧檯櫥窗透視烘豆工作室

一般情況下，吧檯後方的陳列櫃通常會填滿空間，但以黑鐵打造的陳列收納櫃上，設計師特地留了一面窗戶，利用擴張網的空間穿透特性，可以看見一台烘豆機在裡面，有時就能欣賞咖啡師在烘豆室的工作情形。Coffee Flair・圖片提供◎hiiarchitects 工二建築設計事務所

細節規劃 在吧檯內隱藏了一間烘豆工作室，雖採取透明櫥窗設計概念，但又加上一層擴張網，視覺穿透而不通透，如此一來咖啡師才能夠專注自在不受擾。

193 廢棄木自大門、地坪延伸櫃檯

廢棄木自大門延續室內地坪，經過直角再度轉折至立面，變身櫃檯、吧檯，利用木材本身的強烈個性、無法複製的斑駁紋理，讓老材質與新設計碰撞出濃烈而內斂的時尚工業風氛圍。胖馬樂咖啡・圖片提供◎沈志忠聯合設計

細節規劃 在方正的硬體空間中，地坪與吧檯、天花切出斜角，打破呆板直線限制，成功轉移視覺焦點。

Chapter 3

座位區

咖啡館的來客數一般集中在2～4人，因此二人桌、4人桌的比例通常較高，且建議配置在前區和中區，讓路過的人感覺店內人氣滿滿，另一方面也方便能有效率地帶位，人數少的位子通常也靠窗規劃，容易吸引顧客，此外，避免只有單一型態的座位，否則空間看起來會很單調無趣。

194 吧檯

吧檯的座位則可以提供更好的服務與互動，咖啡師也得以在這個位置展現手藝，通常對咖啡有興趣的顧客，也多半較喜歡選擇吧檯座位，可以和咖啡師請益關於咖啡知識。

In's Café · 圖片提供©理絲室內設計

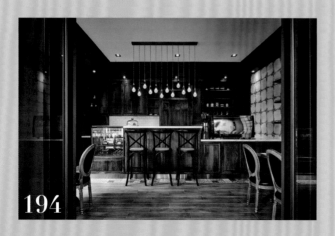

194

195 圓桌、方桌

方桌的好處是可以併桌，圓桌則是較為優美。一般咖啡館桌面以60公分為基準，有餐的咖啡廳雙人桌應以70～75公分為佳。

REEDS coffee & bakery · 空間規劃©嘉圓室內設計
· 攝影©沈仲達

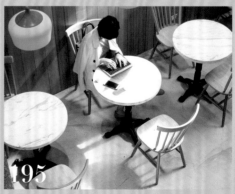

195

196 沙發區／包廂

採光不好，或是動線較深處的地方，建議可設計成包廂區或以沙發區來吸引團體型顧客，須注意的是，團體型顧客音量比較大，最好與前區保持一定距離，也能提供適當的隱密性。小驢館·圖片提供◎六相設計

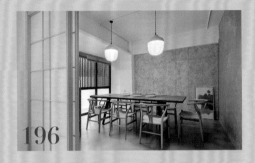

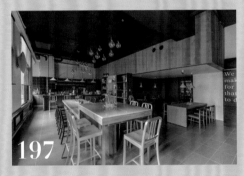

197 高腳桌

高腳桌的主要功能在於提供快速飲用咖啡的人比較方便的座位，近來很流行立飲的模式，利用高腳桌增進流通效率。OneOneOne café·圖片提供◎陳新建築空間設計室

198 長桌

最近許多咖啡館，會使用超級長桌，雖然有些人不喜歡與別人共桌，但只要距離取決得宜，對於單人行動辦公桌，或是快速用餐的人來說，十分方便。甚至可提供會議使用，或大宗訂位時應變。你後面·攝影◎沈仲達

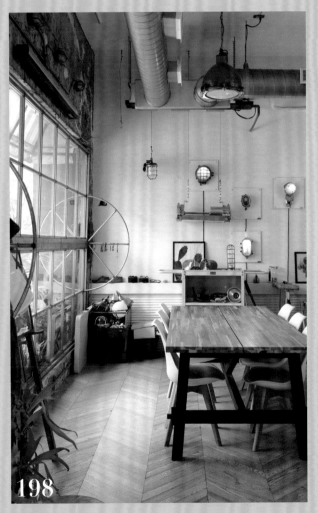

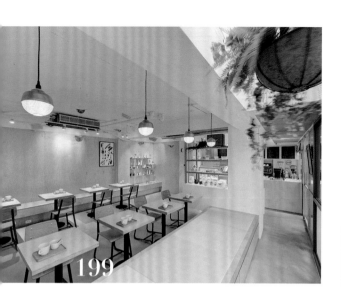

199

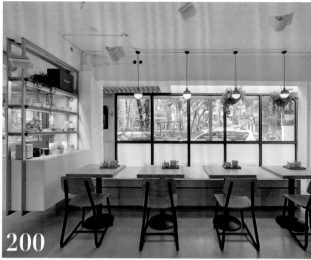

200

199+200 減少桌數，迎來寧謐氛圍

為了營造安靜而悠閒的情調，來自日本的女主人希望不要設置太多座位，因此，外場僅有10桌（20人），包廂也只有一張10人大桌。特別的是外場靠窗處以類似榻榻米形式的寬板凳設計，改變了咖啡館內人與人的相處模式。小驢館‧圖片提供◎六相設計

> **細節規劃** 利用場地闢出靠窗走道，再配合榻榻米寬板凳讓客人可和朋友面對面坐著聊天，或選擇面對公園享受個人時光。

201 天光灑落的溫室花房

結合偏愛的質樸清新設計風格，與融合傳統歐洲與當代澳洲料理的烹飪手法，溫室玻璃屋裡用著栽植燈培養著食用花草，中央的大桌可互相分享食物、交流互動，傳遞「誠食生活」的理念，將個人理念與咖啡館品牌形象緊密連結。ivette café‧圖片提供◎直學設計

> **細節規劃** 六角磚地坪搭配周圍的花架，有如置身澳洲農場的溫室。

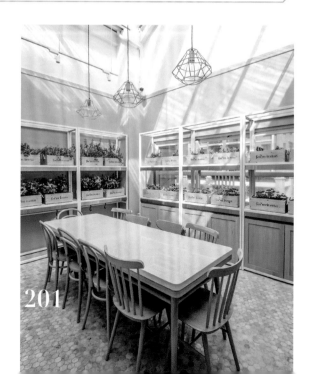

201

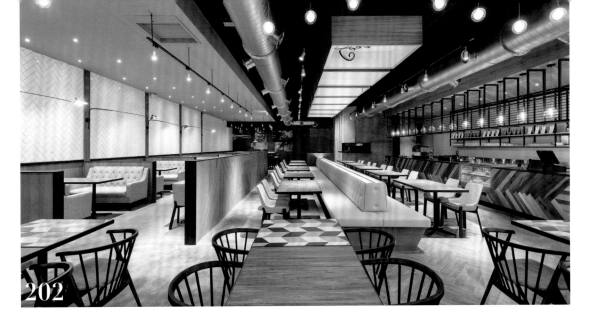

202

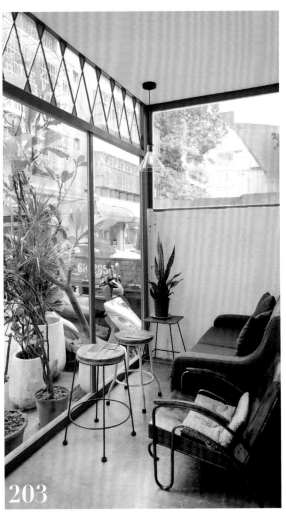

203

202 以核心沙發椅向外拓展座區

長形的店內空間包括吧檯工作區均採開放式格局，其中座位區以中島般的訂製沙發作為核心，向二側擴展出雙排延伸的咖啡桌區，提供方便因應座客人數多寡而移動的餐桌型態，而左牆則有沙發座提供更舒適且獨立座區。黑浮咖啡·圖片提供©竹工凡木設計

細節規劃 利用天花板的材質、造型變化，以及短隔屏區隔出不同情調與氛圍的座區，但仍讓店內保有一定的開闊視野。

203 有如玻璃花房的驚艷角落

在入口旁邊角落設計了一個有如玻璃花房的路邊雅座區，綠色點綴黃色的窗框注入自然氣息。不成套的老件沙發呼應懷舊慵懶的咖啡館調性，裡外皆以盆栽點綴綠意，坐在這裡看書或是看著外面的巷弄人來去光影都不無聊。多麼咖啡·圖片提供©直學設計

細節規劃 因為空間深度關係，不放茶几而改用圓凳作為桌面，方便放置飲品、咖啡、點心等。

204 靠窗的位子，綠意陽光好

在大面落地窗前設置一整排的高腳椅座位區，吧檯高約100公分，檯面深度30公分，一個人簡單喝個咖啡或使用電腦都恰好足夠，讓原本的空間有極佳的運用，坐在此區的客人還可一面欣賞外面的綠意和景致。藍豆咖啡・空間規劃◎張一鵬・攝影◎劉煜仕

> **細節規劃** 高腳椅座位區設計延續店內的風格，以木工藝的形式建造出整體的東方美型結構。

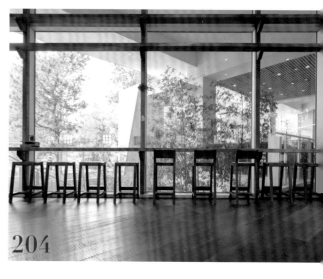

204

205

205 像在家聊天的沙發區

由於一樓座位區是環繞吧檯設計，在兩人小組「產能」有限的前提下，座位控制在20個左右。一進門的沙發區最初是與大桌區對調，後來為了集中「聊天區」與方便過道通行等雙重因素，而作出的現有調整。the Good One Coffee Roaster・攝影◎江建勳

> **細節規劃** 室內以深、淺綠牆搭配處處可見的植栽，呼應外頭的草地與矮樹籬，妝點內外環繞的自然無壓氛圍。

206 二樓臨窗臥榻營造悠閒愜意

倚著窗邊臥榻看著外面街景，這幅畫面悠閒慵懶令人嚮往，二樓坐位區便將窗戶改為落地式設計，搭配棧板疊高作為臨窗臥榻，是拍出文青感照片的絕佳場景。座位區也有高低層次，高腳窄桌單人自在、4人桌適合團體，併桌也可以。多麼咖啡・圖片提供◎直學設計

> **細節規劃** 座位區的傢具皆可移動，保留空間使用的最大彈性。

206

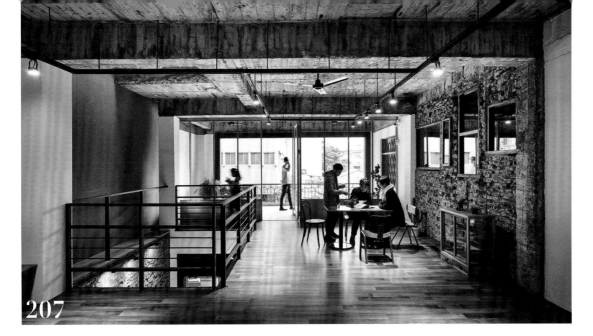

207

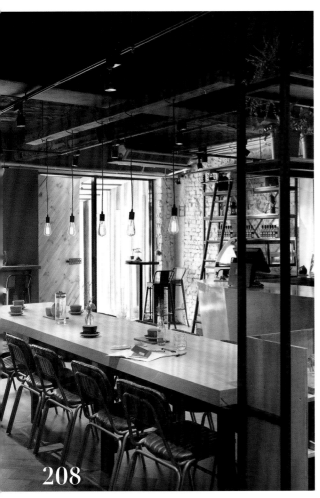

208

207 木質傢具、檜木老件增添暖意

咖啡館二樓維持寬敞的座位間距，地坪換上超耐磨地板，木頭材質為主的桌椅傢具，在原始粗獷的空間內注入暖意。陽台部分則特意內縮放大尺度，未來添以綠意植栽點綴，為城市裡的人們創造一隅放鬆角落。AIYO CAFE‧圖片提供◎大見室所

> **細節規劃** 老屋拆除後刻意裸露原始紅磚樣貌，配上訂製的老件檜木櫃子，圍塑出獨樹一幟的空間氛圍。

208 無論人數都歡迎共享餐桌

踏入店中第一眼便能看到的木質大餐桌，總長2米6、寬約90公分左右，除了多人聚餐使用外，其實更鼓勵人數少、甚至單獨來訪的客人入座，以「共享」的概念提供輕鬆聊天、用餐區塊，歡迎客人在這裡享受健康美食、隨興自在一整天。Clover Café‧圖片提供◎原晨設計

> **細節規劃** 木質大桌的鐵件骨架上方都裝有插座，方便客人充電、使用電腦，線路則藏於桌腳的中空處，美觀又方便。

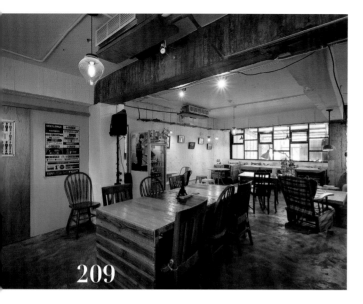

209

209 棧板、模板傢私大秀正港工業風！

室內座位可分為大桌區、沙發區、臨窗區、小桌區，從各種工地素材上截取的桌椅幾乎沒有重複、成套的，呈現手感、隨興工業感。其中大桌區可配合店裡提供的投影機作多人開會使用，沒有時間、沒有用途上的限制束縛，店主愛交朋友的個性展露無遺。穿越九千公里交給你‧圖片提供◎丰墨設計

細節規劃 座位區桌椅雖然隨興放置，但桌與桌之間的主動線保持約100公分距離，方便身心障礙朋友進出。

210

210 舒適卡座聊天拍照都好棒

柔軟帶灰的配色，照片怎麼拍都優雅。經過長廊踏上樓梯，二樓整齊放置小型圓桌，青綠色溫莎椅，搭配深度較深的卡座沙發，坐起來舒服，兩人時光或好友同行都適合。ivette café‧圖片提供◎直學設計

細節規劃 磐多魔地坪的冷調質樸搭配木壁板的溫暖自然，小巧的壁燈聚焦視覺。

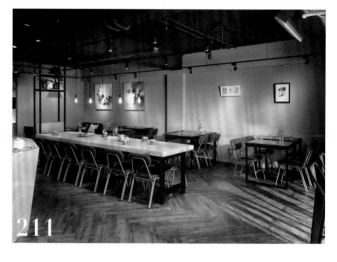

211

211 減少桌數塑造無壓空間

室內座位分為臨窗、小桌與大桌三區塊，過道距離設定為100公分，犧牲容納更多桌數的可能性，讓客人享有餘裕的空間感，符合店主提供防彈咖啡、健康餐點的無壓、回歸自然宗旨，走進店門就能感受到舒適放鬆氣息。Clover Café‧圖片提供◎原晨設計

細節規劃 櫃檯與大桌間過道放大至130公分，滿足兩個人錯身過能不侷促的充足空間。

212 不同傢具形式創造座位區的氣氛

考量空間有限，座位區以單人、雙人為主要配置，除了方桌之外，圓桌讓動線尺度較為流暢舒適，在簡約俐落的框架下，以石材、鐵件較為冷冽的桌子，配上木質、藤編質感單椅，為空間注入溫暖氣氛。ＡＮＧＬＥⅡ・圖片提供◎初向設計

細節規劃 走道與座位區的動線尺度，預留至兩人錯身可過的寬度，也方便服務人員走動。

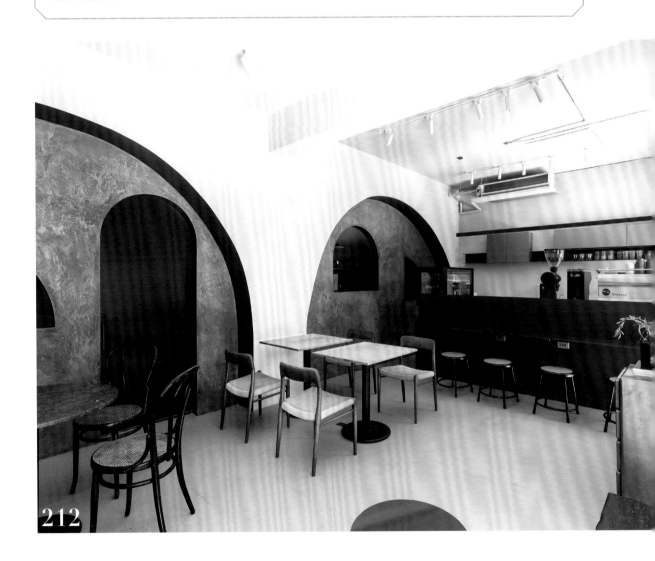

212

213 設置獨立長桌區別具意義

有別於一般咖啡廳設計，特別在空間中配置了一長桌，為的就是讓來到這享用咖啡的人可以藉由咖啡得到不一樣的相遇，以及產生交流、分享的機會。In's Café · 圖片提供©理絲室內設計有限公司

細節規劃 獨立長桌兩側各安排了6張單椅，多人座位區，無論家族、親友聚會很適合，偶遇單獨、雙人客群，也能整併坐一起。

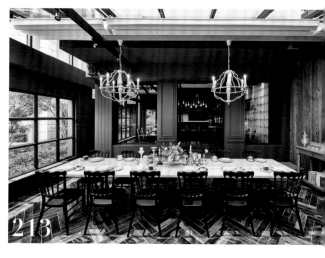

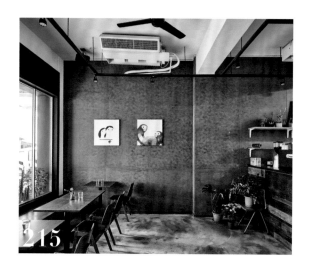

214 波浪採光罩打造類陽光區

想像一下，曬著暖冬的太陽、啜飲咖啡，是多麼美好的午後小確幸！將原有公寓車庫小花園，改造成可透光的類陽光區，水泥粉光地坪架高區分過道與座位場域。此區桌椅選用古銅仿舊金屬材質，避免傢具潮濕、保養問題。Clover Café · 圖片提供©原晨設計

細節規劃 上方採光罩穿插使用半透光與不透光的白色PV波浪板，保留適度的陽光穿透灑落，預防酷暑的曝曬問題。

215 方桌配置便於併桌

由30年透天厝重新改造的咖啡館，老舊木窗換上鍍鋅板與玻璃的搭配，用餐時可享受清透明亮的光線，一樓座位區稍微特意壓縮座位間距，好提高翻桌率，不過走道仍維持將近180公分尺度，確保舒適性。AIYO CAFE · 圖片提供©大見室所

細節規劃 咖啡館一樓採用2人桌一組的搭配概念，可隨時因應人數多寡作彈性併桌調整，桌面尺寸為精簡間距，選擇60×60公分的小尺寸桌子為主。

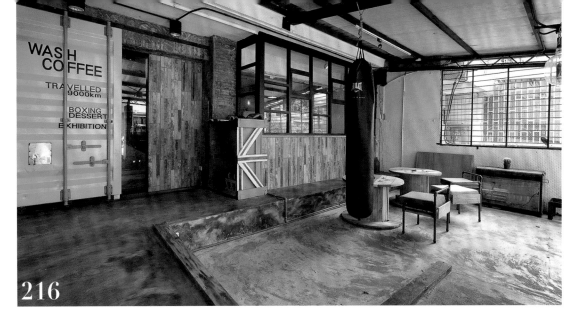

216

217

216 彈性使用的半戶外等待區

內外門間的雨棚區,是店中使用最彈性的場域。10坪左右的半戶外空間提供客人候位時打打拳擊、聊聊天,抒發生活上、等待時的各種不滿,甚至把咖啡直接端出來喝。沒有特定目的,就是這麼自由與隨興。穿越九千公里交給你·圖片提供ⓒ丰墨設計

> 細節規劃 等待區的水泥鏝光地坪,在施作時於緩坡區灑黑粉色料,用以區分動線與活動地帶。

217 輕鬆與陌生人共享的工作大桌

位於內側的大桌,算是整個空間中最「規矩」的座位區,如果有打電腦、看書需求的訪客皆會集中此處,類似於分享餐桌的概念,畢竟這裡不是一格一格的圖書館,而是有著暖心店主夫妻親手打造——讓人隨心所欲的另一個家。the Good One Coffee Roaster·攝影ⓒ江建勳

> 細節規劃 一樓壁面提供畫作展示空間,與咖啡教學與二樓不定期學術活動一樣,提供藝術家、老師們發揮所長的小天地。

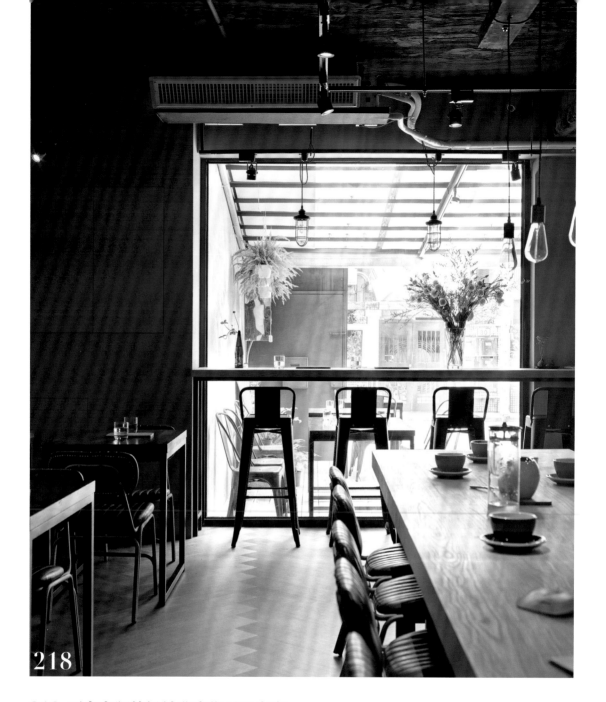

218

218 面窗高腳椅設計欣賞街景不寂寞

臨窗座位區是僅次於戶外空間的明亮所在，更是下雨天喝咖啡時的最佳賞景第一排。一字型檯面配搭沉甸甸的仿舊古銅高腳椅，適合孤身到訪的來客入座，用美食佐著窗外的綠意、街景，享受身心愉快的一天。Clover Café．圖片提供©原晨設計

細節規劃 臨窗桌面設定為92公分，是全室最高的座位區，賦予空間高低錯落的視覺感。

219 OSB板大沙發
打造隨興坐臥角落

大門進門後正面通往洗衣區，右側則進入沙發區。定向纖維板沙發與小几皆為設計師專門訂製，特別加深為100公分，放大尺寸，製造出讓人一坐下就能「窩進去」的慵懶角落，適合三五好友在此隨興暢聊、品嚐甜點與咖啡。穿越九千公里交給你·圖片提供◎丰墨設計

細節規劃 看似平凡小茶几，其實取材自廢棄保齡球齡球道，讓人不自覺地想摸摸那光滑的表面是否還保留被球砸出的小凹痕。

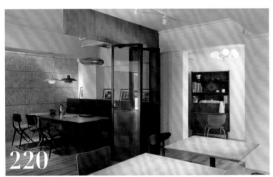

220 半開放折門，打造包廂座位

咖啡館的吧檯一側，藉由折門的靈活性改變空間的運用，讓三五好友相約喝咖啡也能享有獨自的空間，半獨立的包廂區座位則是結合高椅背的沙發座椅形式，提供舒適、自在的使用。kinfolk cafe'·圖片提供◎大名設計

細節規劃 牆面選用OSB板，可達到降低回音的作用，半開放的鐵件折門，也賦予空間的流動與寬敞。

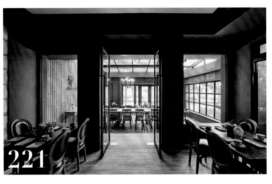

221 彼此座位不緊鄰保有自身獨立性

空間裡的座位配置，除了吧檯區、多人座區外，便是以4人桌為主的座位規劃。為了讓來訪者能好好品嚐咖啡、自在地聊天談心，座位之間採取不緊鄰方式，保有位置自身獨立性，店內人員在出餐、服務時能有更舒適的行走空間。In's Café·圖片提供◎理絲室內設計有限公司

細節規劃 設計者選擇歐式調性的傢具、傢飾、燈飾等，同時在材質選擇上也刻意挑選帶有斑駁調性的款式，經過相互調和下，空間充滿歐式情懷與質感深度。

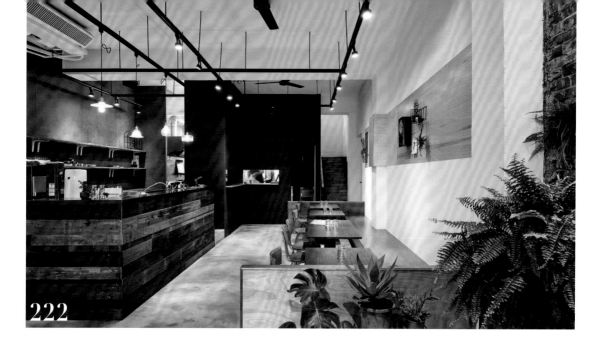

222

222　倚牆夾板排椅，走道寬敞舒適

利用老宅東西向縱深的結構，規劃與吧檯並列的座位區，一側座位特別採取木作形式的夾板排椅，藉此爭取走動動線的寬敞舒適，加上以2人桌一組的配置方式，對於多人用餐併桌更為彈性好用。AIYO CAFE ·圖片提供©大見室所

> 細節規劃 桌椅選用原始的木質素材，搭配質樸的水泥粉光地坪，素淨的白牆上則是木質洞洞板懸掛老件、植栽，展露自然溫潤的空間感受。

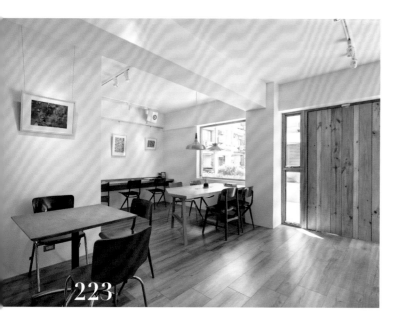

223

223　加大桌距桌面尺度，自在舒適

希望提供如同家一般溫暖、自在的感覺，咖啡館的室內以白、木頭為主要配色，營造出自然明亮感，素淨的留白牆面，不定期集結藝術、攝影展覽，隨時可以變換心情，特別拉大的桌距、走道尺度，也給人自由舒適的感受。kinfolk cafe' ·圖片提供©大名設計

> 細節規劃 緊鄰牆面的部分利用一字型木頭桌面，劃分出屬於一個人獨享的咖啡時光，而不論是雙人桌或大桌，都有稍微加大尺寸，讓客人能舒服地使用。

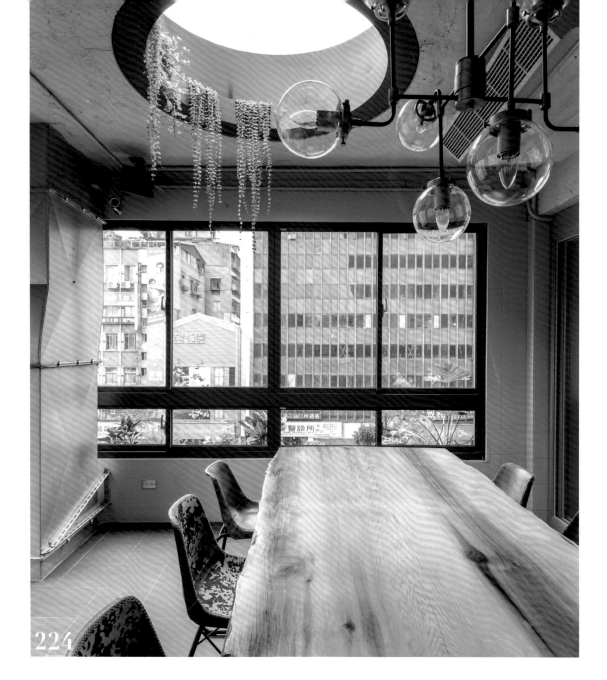

224

224 用陽光空氣把自然延攬入內

總共四層樓的Toasteria Café每個樓層都被賦
予不同意義，特別是四樓作為多人聚會派對的專
屬空間，大型原木桌適合全家人互動，圓形天窗
不僅讓室內採光更明亮舒適，自上而下垂掛的綠
色植栽，也為空間創造出欣欣向榮的生命力。
Toasteria Cafe'·圖片提供◎柏成設計

細節規劃 綠色植物不僅恰到好處的妝點室內
環境，明亮採光與豐富多變的原木紋理餐桌，
完全將自然融入空間中。

225 木質座椅、綠意散發隨興氛圍

咖啡館前身為30年老公寓,將原始庭院保留,利用木紋磚、仿石材地磚、水泥鋪面做出區域的劃分,人字拼地磚帶出主要大門入口通道,水泥鋪面則與木製長椅圍塑戶外座位區,天氣好時能搭配茶几使用,日光配上綠意花檯點綴,增添悠閒氣氛。kinfolk cafe'·圖片提供◎大名設計

> **細節規劃** 實木門板隱藏於加厚的框架中,在同樣以木作包覆的落地窗框立面之下,創造獨特焦點。

225

226

226 無論人數多寡都能輕鬆入座的窗景長台

身處街景綠意第一排的二樓臨窗區,避開車水馬龍的喧囂,與一樓川流不息的人潮,輕鬆享受洋溢咖啡香的靜謐、自在氛圍。窗側採長檯面設計,無論是1、2、3人訪客都能輕鬆入座,互不干擾。右舍咖啡·圖片提供◎新澄設計

> **細節規劃** 大窗框右側線條造型是延伸自一樓,令設計從前後、上下都得以連貫。

227

227 復古畫作妝點帶出濃濃英式古典氣息

為讓空間饒富英式古典味道,店內設置了三扇帶有拱形的落地門窗,另牆面也以刻畫著古代歐洲生活的畫作來做妝點,與一旁的門窗、木桌、木椅,甚至是天花上的吊燈相互搭配,甚是優雅。好聚所Hireath Cafe·圖片提供◎奧立佛室內裝修有限公司

> **細節規劃** 選用木質傢具為主,特別的是桌子檯面為石材,綠色系與獨特肌理,更添座位區的質感。

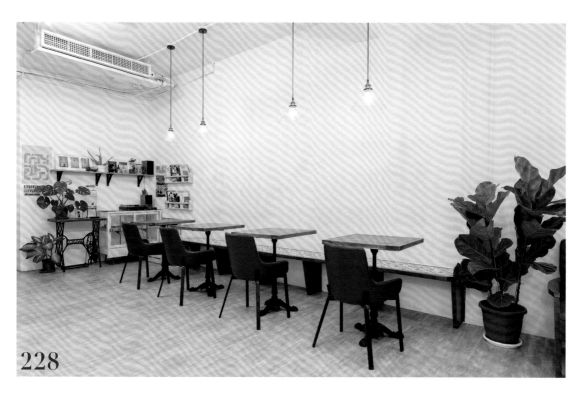

228

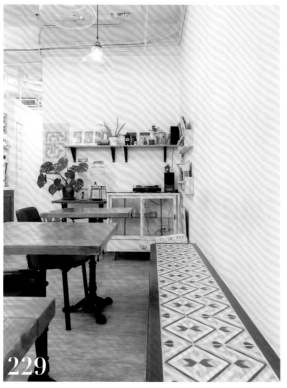

229

228+229 長椅內嵌花磚，
創造獨特性

固定牆邊的長椅區採木工手工製作而成，於細節上比前兩家店更加進化，將會粗糙刮人的木表面改用花磚拼貼，幫助量體融入整體氛圍、帶來內斂樸實的細膩變化。長椅搭配活動小桌，可獨立、可合併，反而是空間中機動性最高的區域。

友美子珈琲・攝影◎江建勳

> **細節規劃** 長椅區在不影響承重的前提下，椅腳全部內縮處理，解決客人坐下的卡腳問題。

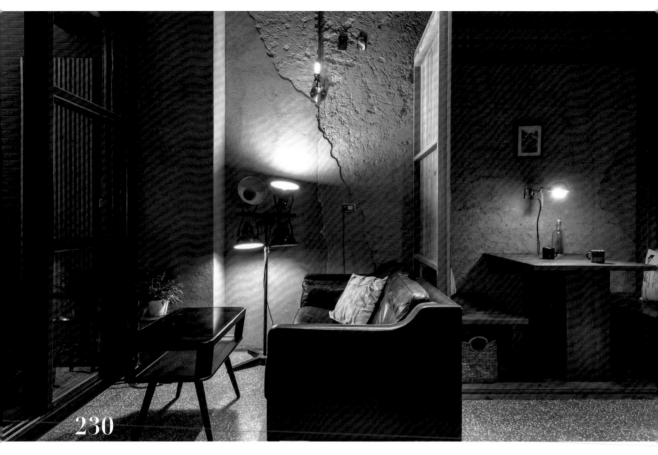

230

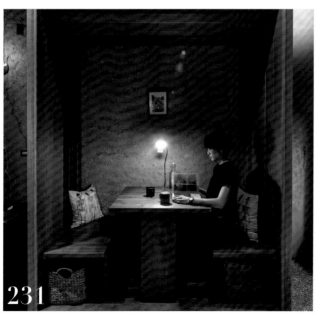

231

230+231 獨立包廂形式讓座位設計更貼近個人

利用空間生空間的手法，透過木作設計在環境中規劃了一個獨立包廂形式的座位區，既可以滿足姐妹聚會的訪客需求，另外對於想要一個可獨立、安靜品嚐咖啡與飲食的人而言也很適合。蝸居咖啡．圖片提供 ©奧立佛室內裝修有限公司

細節規劃 為呼應包廂一體成型的感覺，其中的傢具都是都過木作砌成，並適時搭配抱枕軟件，加強乘座時的舒適性。

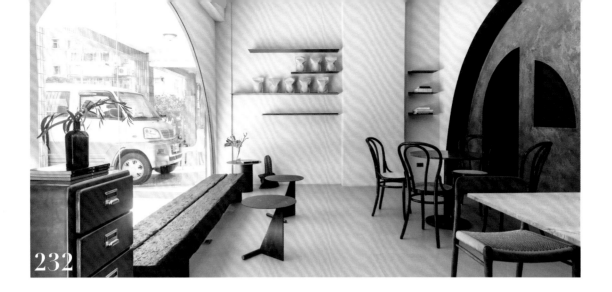

232

232 枕木長凳圍塑單人座位區

弧形落地窗前的一隅，選用火車軌道上的枕木拼接成為長凳，提供單人座位使用，並配上訂製的鐵件圓桌，在空間有限的情況下更顯實用，也能與店內調性相互融合，而長凳面向室內的設定，也能透過層層的圓弧線條觀賞蛋糕與烘焙製作。ANGLE II・圖片提供◎初向設計

> **細節規劃** 將二支枕木以鐵件結構連結成長達3米多的椅凳，枕木維持原有的顏色，刷上透明漆後呈現略深的色澤，更有粗獷原始的感覺。

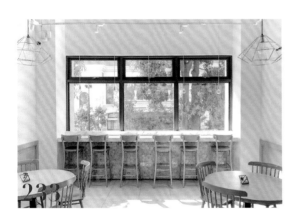

233

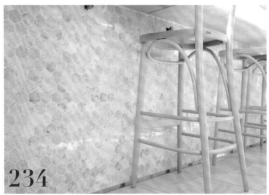

234

233+234 臨窗吧檯座位坐擁氣氛窗景

在陽光灑落的臨窗吧檯吃早午餐、喝咖啡，拍起照來都自帶聖光。以雪白銀弧大理石為層板桌，木質高腳椅搭配灰白色調六角磚，儼然是一幅文青美照的優雅背景。ivette café・圖片提供◎直學設計

> **細節規劃** 在層板桌的下方牆面裝設了掛勾，包包不用放大腿上，對女孩們超貼心。

235 仿舊餐桌椅平衡空間冷調

餐桌選用黑色鐵腳架搭配印刷面美耐板，板材為OSB材質，整體風格作斑駁、仿舊紋理，除了造價便宜、替換方便外，也能達到防水、耐磨、量產等商空訴求；結合馬鞍皮座椅，用咖啡色的內斂低調、皮革的柔軟特性，成功暖化工業風老空間的斑駁灰冷。Morni一中店．圖片提供©新澄設計

細節規劃 天花設置筒燈為主照明，配合隨興垂掛的LED鎢絲燈泡，模擬建築工地使用場景，表達以工業風為主題的裝置藝術。

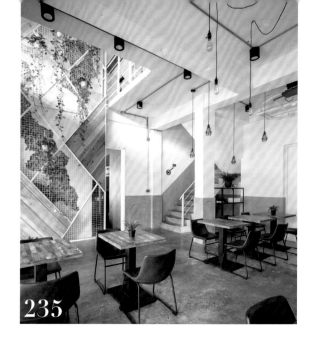

235

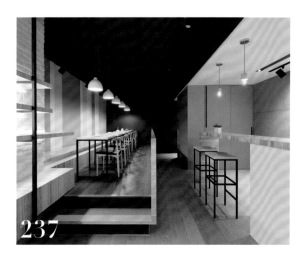

236

236 小桌子讓訪客抬頭聊天、看景

臨窗區無論白天或日落是整家店景致最美的位置，規劃60×60公分的三張小方桌，放上一杯咖啡、一塊點心就有點擠，其實暗藏著店主的希望──「別在這工作！～快放鬆聊聊天！」的意思。the Good One Coffee Roaster．攝影©江建勳

細節規劃 杉木長榻下方隱藏收納空間，上掀層板打開後可放置占體積、不用太常拿取的大袋咖啡豆等物。

237 包廂式座位區提供家的溫暖

考量店內格局狹長，空間配置應盡量簡化，除了右側有吧檯區，左側則搭配走道矮牆，以階梯架高規劃多人包廂式座位區，方便未來作包場使用。另外，座位區牆面利用油漆跳色界定空間，不同色階的灰色讓空間多點活潑感。SWING COFFEE．圖片提供©蟲點子設計

細節規劃 為融入整體設計，所有桌椅都是挑選與店內木作同樣質感的木紋特別訂製的，搭配鐵件更顯輕巧有型。

237

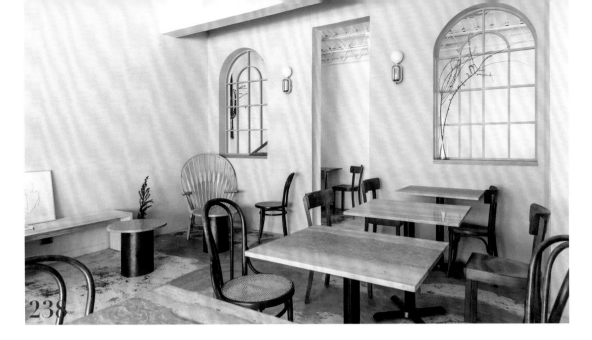

238 高低形式座位創造層次感

主要座位區的空間刷飾溫暖的米色基調，以活動桌椅為主的配置，可因應人數作靈活調整，除了雙人座位設定，更融入長凳、單椅的各式高低形式，來創造不同的視野感受，也賦予空間豐富的層次效果。初訪true from · 圖片提供◎初向設計

> **細節規劃** 為爭取空間的舒適性，隨興的長凳與單椅座位，利用訂製的圓形桌几，兼具實用與美感。

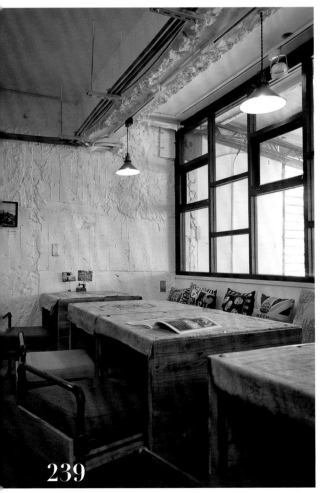

239 鑿面天花描繪工業風硬體輪廓

臨窗區保留建築歷經多次改建造成的天花、牆壁鑿痕塗上白漆，搭配仿舊黑色木作窗櫺，令空間充滿歷史沉澱氣息。用模板、棧板、鋼管打造的桌椅，鋪上咖啡豆麻袋做成的桌布，讓客人從視覺到觸感，徹底體驗「降低設計存在感」的工業風設計。穿越九千公里交給你 · 圖片提供◎丰墨設計

> **細節規劃** 開窗刻意規劃小窗格多線條的復古設計，中間可開啟作氣窗使用；窗框盡量無修飾，保留最原始質樸樣貌。

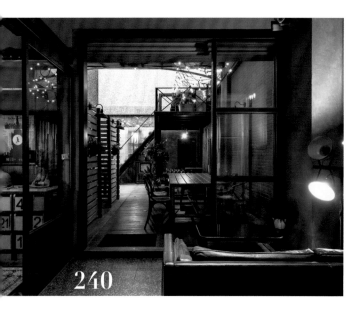

240 半戶外區滿足團體客人使用

此咖啡廳空間屬狹長形，剛好連通後方通往其他處的戶外區域，於是設計者將此規劃為半戶外座位置區，為呼應粗獷風格，此區除以帶點復古、二手老件傢具構成外，設計者也在牆面鋪設南方松，適應室外空間，本身的質地與肌理，也讓小環境別有一番風味。蝸居咖啡貳店‧圖片提供◎奧立佛室內裝修有限公司

細節規劃 由於店內不單只販售咖啡，還含有一些義式餐點等，因應團體客的需求，戶外區使用的是長形桌搭配6張椅子，適合長時間聚會佇足使用。

241 沙發是與招牌貓合影的最佳寶座

入口旁的灰色小沙發由於後方的招牌貓咪能搭配入鏡，成為店中最搶手的打卡拍照寶座！這兒除了能提供兩名成人入座外，加上搭配性彈性十足的小板凳，方便視情況增加座位數。友美子珈琲‧攝影◎江建勳

細節規劃 廚師貓LOGO下方文字暗藏店主一家三口對忙碌的自己、也對客人們表達「好好吃飯」的期許。

242 保有座位間距彼此不打擾

整體店鋪坪數約50坪，為了給予客人好的用餐空間，在座位安排上讓彼此保有一定的距離，既不會顯得擁擠，也不會影響到用餐品質。與對側座位區的距離也以室內鄰側門的寬度為基準，讓店員在送餐時交會時也不怕相互影響。Diamond Hill café‧圖片提供◎懷特室內設計

細節規劃 餐桌有長方形、圓形，並依此搭配出2人、3人甚至4人的座位數，除了滿足不同的客源需求，也能在視覺上顯現出空間的層次感。

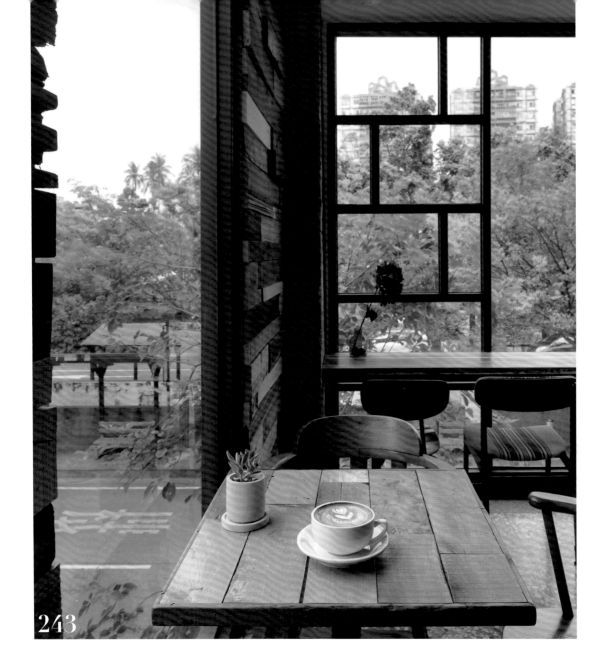

243

243 新設計讓舊木老件重生

在40年老屋框架中，選用搜羅自各地的舊木老件，重新創作組合，成為大大小小的桌板，抑或是化身參差錯落的牆面表情，從骨架到軟件都呼應了念舊、環保主題。延續建築生命繼續發光發熱，讓老木頭異地重生。右舍咖啡．圖片提供◎新澄設計

細節規劃 全店桌子都是舊房子拆下的木板做成，帶有不同的斑駁、破損污漬，沒有重複、皆是獨一無二的訂製品。

244 向內、向外擁不一樣的風景

由於餐廳對面即佈滿綠樹，因此設計者特別在經打鑿呈現出的洞牆內側，以結合玻璃方式，另再規劃出雙人座位區，坐面向外面可欣賞室外景致，坐面向內側則可品味環境中的風格氛圍。蝸居咖啡‧圖片提供◎奧立佛室內裝修有限公司

> 細節規劃 砌牆面時連同座椅一併完成，讓整體更具一致性。座椅下方再輔以鐵管加強支撐性，讓椅子更添堅固。

244

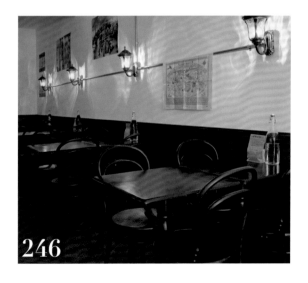

245

245 隱含督促客人起身的留白尺度

前兩家店因為桌椅較近，客人一多就有互相干擾問題，所以在構思第三家店時就想打造不這麼壓迫、嘈雜的商業空間，反而放大留白場域，無論是隻身前來還是三五好友相聚，歡迎大家起身到處走走拍拍、挑雜誌倒杯水，發現店主暗藏於各個角落的巧思創意。友美子珈琲‧攝影◎江建勳

> 細節規劃 大面積的白賦予空間更多可能，令所有到訪的來客都能成為友美子咖啡的主角。

246 依據店的定位屬性決定座位的增設

雖店內也有販售咖啡飲品，但多數時仍以銷售咖啡豆為主，因此有別其他店面形式，僅在吧檯對側安排座位區，採取的是安置4人座位的形式，並結合活動式桌椅，如此一來，可依據使用需求做合併或展開，好迎接不同的客群。VESPRESSA CAFE‧圖片提供◎合津設計

> 細節規劃 設計之初，店主便希望空間帶出老派歐洲咖啡廳的感受，為加強意象以深咖啡色系為主，讓來到這兒的人宛如置身歐洲般。

246

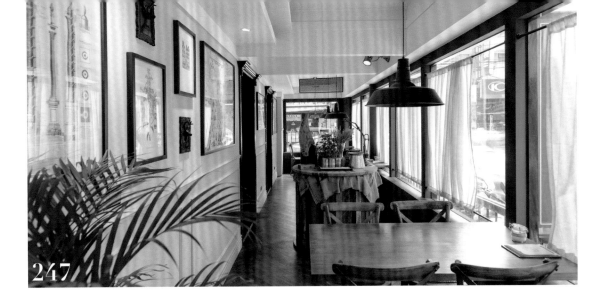

247

247 依景觀視野構思座位設計

原空間前身為火鍋店，當時就已含有這個長形的空間，設計師相中可創造出不同的座位區域，所幸將空間進行保留，讓來客者有不同的用餐區可選擇。該區域偏向於長型，於是設計者搭配大面玻璃窗製造出視野，並將餐桌椅沿窗景排列擺放，邊品嚐咖啡的同時也能欣賞室外景致。

Diamond Hill café・圖片提供◎懷特室內設計

> 細節規劃 空間屬長型，因此桌椅均採取倚靠單一窗景牆面擺放，靠近實體牆部分則留作為走道用，獨立的過道空間，無論客人、店員出入均很一致。

248 外帶、候位客人專屬長桌

走進店門左側即可看到一張大長桌，多半是等候外帶、候位的客人短暫停留、歇歇腿的地方，放輕鬆看看報章雜誌、或是抬頭欣賞一旁工作區店員們泡咖啡、拉花忙得不亦樂乎，享受等待咖啡的短暫悠閒時光。右舍咖啡・圖片提供◎新澄設計

> 細節規劃 一樓樓高約3米6，大開窗設計迎來滿滿街景綠意；地坪選用仿舊印染地磚，讓新設計與老房子無縫接軌。

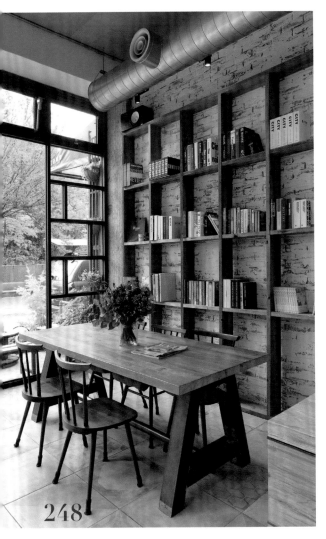

248

249 座位區可獨立、合併，
空間綽綽有餘

為了讓客人能好好品嚐咖啡、獨特的餐點（蛋包飯、漢堡排等），以及感受餐廳的氛圍，店內空間規劃約能容下10位左右的座位區，座位之間保持超過所使用木桌的距離，讓彼此在享用美食時能不被打擾，就算想合併空間也綽綽有餘，一點也不會感到擁擠。好聚所Hireath Cafe，圖片提供©奧立佛室內裝修有限公司

> **細節規劃** 店內約20坪，僅能容下約10位左右的客人，主要座位為雙人座形式，吧檯區右側還有配置4人座位區。

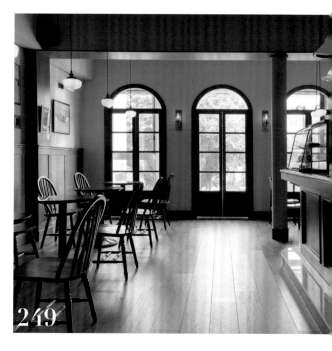

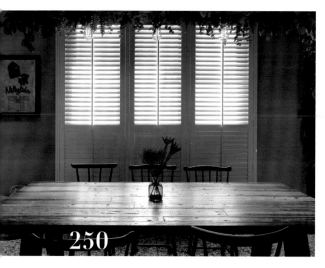

250+251 綠意藤蔓妝點獨立包廂

二樓為主要的內用座位區，空間被樓梯切割、一分為二，後方剛好形成一個獨立的包廂場域，可以提供人數較多的訪客在這裡享受不受打擾的時光，上方佈置綠意藤蔓裝飾，令空間更顯鮮活清新。右舍咖啡，圖片提供©新澄設計

> **細節規劃** 入口後方開窗以白色百葉門裝飾，透過葉片調整照入日光多寡、維持室內適當的明暗。

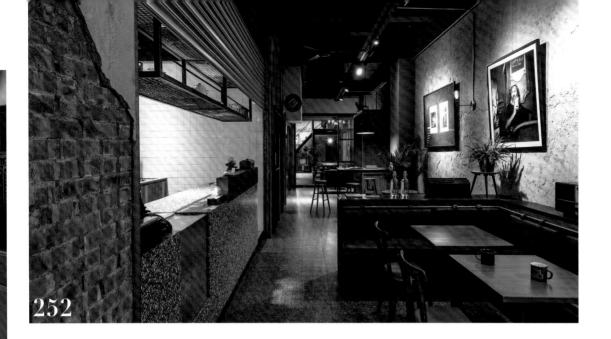

252

252 沙發結合單椅讓乘座有不同選擇

考量到入店客人在乘座上的喜好不同，設計者特別在座位區中結合雙形式，即沿牆設計的沙發搭配單椅組合，讓來客者可依需求、喜好選擇座位或座椅。也因為有不同的選擇，也能刺激客人再一次的造訪，間接提升來店機率。蝸居咖啡‧圖片提供◎奧立佛室內裝修有限公司

> **細節規劃** 座位區剛好就正對吧檯、櫃體，特別的是吧檯內場也採開放形式，讓來客能看到餐點料理、咖啡製作的過程，讓飲食更加安心。

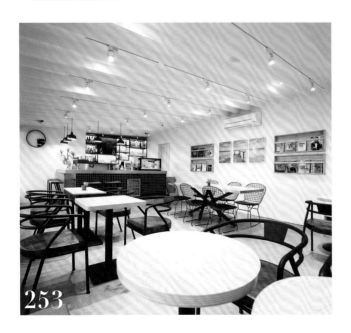

253

253 桌椅一轉、一併 任何客源都能應對

由於店的來客量相當大，便善加利用空間配置出多個座位區。包含雙人座、4人座，甚至是多人座也一併納入其中，特別的是雙人、4人座的桌子均採活動形式，若同時série為團體客居多時，桌子、椅子可直接靠攏合併，即能滿足多人入座的需求。祕密咖啡‧圖片提供◎合聿設計

> **細節規劃** 獨立單椅搭配小方桌，組合椅凳式坐椅則是搭配小圓桌，藉由桌面設計形式的不同，增添點視覺上的變化。

254 大型英文字母為牆面添個性表情

位於二樓座位區域空間，底端大大的英文字體成
為此區的吸睛重點，圓潤字體也展現了美式個性
風，壁面乍看為灰色水泥，其實是在白色牆上手
工刷灰，創造灰、白錯落的斑駁意象，搭配不修
邊的水泥天花屋樑，粗獷中保有細緻質感。
Café de Gear中正店·圖片提供©隱室設計

細節規劃 吊燈來自法國的路燈，也是店
主自己的收藏，為個性化的空間創造畫龍
點睛般的異國氛圍。

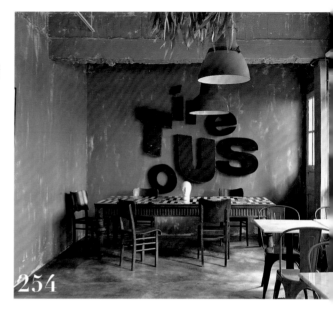

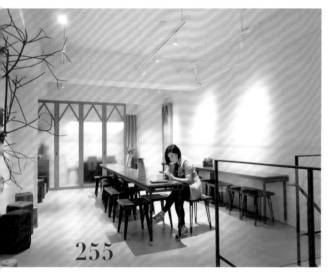

255+256 裝潢少即是多，為空間帶來彈性

複層店面規模中，VWI by Chad Wang咖啡概念店將二樓作為主要座位區，比起一般咖啡店浪漫雅
座，這裡則一反常態配置長形窄桌保留寬闊走道，搭配古色古香的老木頭椅凳及綠色植栽，型塑出十分
清雅的場所意象。VWI by CHAD WANG·攝影©Amily

細節規劃 主要桌面搭配的座椅，選擇無椅背的輕型椅凳作主要配置，也讓空間充滿高度彈性，能
視需要移動與收整。

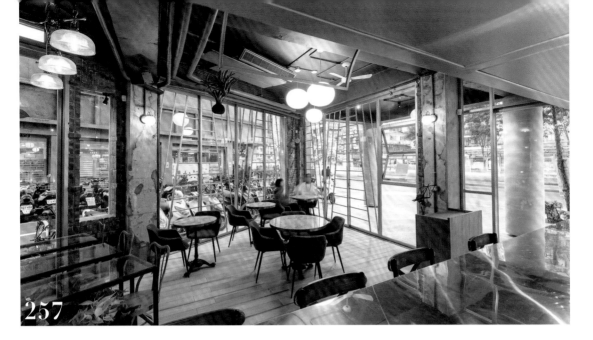

257

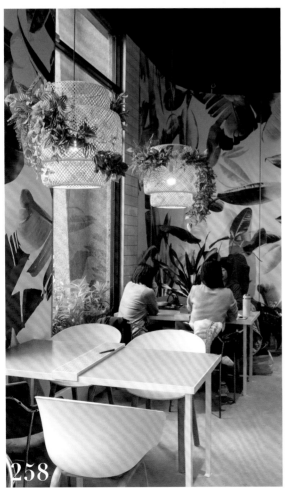

258

257 零距離欣賞街邊風景

除了咖啡、美食，本店創辦人曾表示「想提供給客人的不只是食物，而是傳達地中海生活態度」，因此店內設置了大片的落地窗，不僅巧妙串聯室內外，更有充足採光，型塑出地中海般的悠閒生活環境。Toasteria Cafe' · 圖片提供©柏成設計

> **細節規劃** 室內柱體刻意呈現水泥刻蝕效果，強調不修邊幅的隨興感，裸露的紅磚更能透過loft風格為環境創造無拘束的自由氣息。

258 可移動籐編置物腰帶妝點4人桌

米白4人桌鋪貼手感溫潤的美耐板作防水表材，同時輔以特別請人訂做的籐編腰帶作置物平檯，可依照客人需求彈性移動，賦予平面空間更多高低起伏，提供拍攝美食圖片更多變化，材質亦呼應了全室東南亞風情。旅人咖啡 · 攝影©江建勳

> **細節規劃** 座椅以白色圓弧靠背椅為主，每桌有單獨一張不同的綠色金邊絨布面單椅，讓整體色系視覺更有變化、不呆板。

259 增加戶外雅座區與環境更貼近

因地理位置處於高處，向外望去有不錯的景色，設計師在規劃時便將戶外座位區一併納入思考。自室內延伸出去，以透光棚架作為環境的界定，創造出4人甚至是多人的座位區，在戶外品嚐飲品、美食，既能感受日光又不用擔心風吹雨淋。祕密咖啡‧圖片提供◎合聿設計

細節規劃 戶外傢具選擇抗氣候也不易損壞的款式。擔心戶外傢具較硬冷，可加靠墊與座墊，提升舒適性。

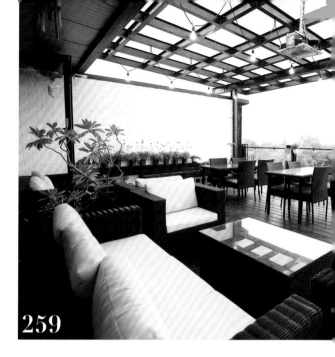

259

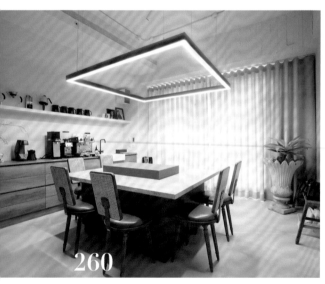

260

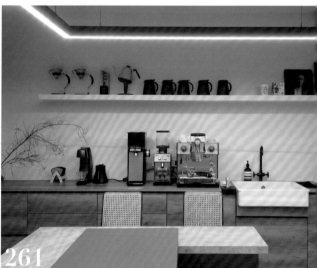

261

260+261 獨立VIP空間創造互動連結

作為手沖咖啡冠軍的品牌概念店，VWI by Chad Wang在二樓座位區中另外以活動式屏風隔出了獨立空間，這裡將座位與咖啡器材合而為一，三面座位區環繞工作檯，讓客人能在品嚐咖啡之餘還能一睹咖啡師的沖煮過程，也無疑為喝咖啡增加視、聽、嗅覺上的滿足。VWI by CHAD WANG‧攝影◎Amily

細節規劃 空間表現簡約中帶有典雅的東方禪味，創造自然而舒適的用餐環境，工作檯比用餐桌檯略高，更能讓人對手沖過程一覽無遺。

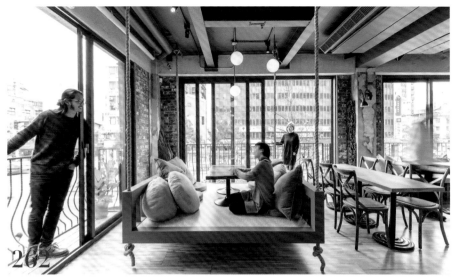

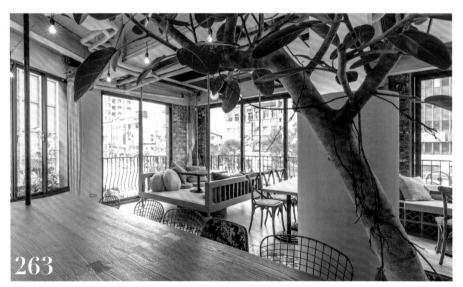

262+263 天馬行空的座椅成為打卡熱點

由於店內擁有四層樓的規模，設計師希望每一區都能呈現出差異，讓顧客在不同的座位中都有不同的用餐體驗，因此室內軟件配置十分多元，像是吊床式懸浮座椅，或是各種經典椅等，形成有趣的打卡角落。Toasteria Cafe' · 圖片提供◎柏成設計

> **細節規劃** 不同於封閉式的樓層設計，大量配置落地窗，藉此突破室內外的隔閡，讓空間壓迫感減到最低，也能給人輕鬆舒適的感受。

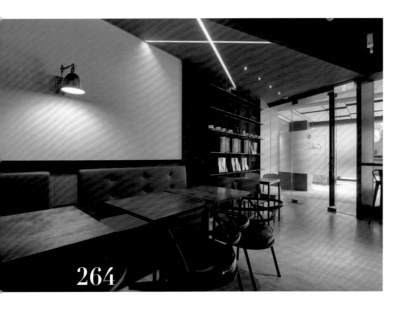

264

264 保留寬敞動線室內再放大

儘管座落於寸土寸金的都會蛋黃區域，Café253店內選擇延牆配置整排舒適沙發座椅，搭配輕巧好移動的小方桌和餐椅，讓空間更有餘裕，比起許多咖啡餐飲店為爭取更高的翻桌率而縮減座位空間，這裡則提供更舒適自在的場域樣貌。253 Café文創咖啡，圖片提供◎隱巷設計

細節規劃 天花延牆拉出一條淺淺的木作帶，是自外而內的視覺動線延伸，交錯的照明光體同時修飾天花，讓空間展現輕盈時尚。

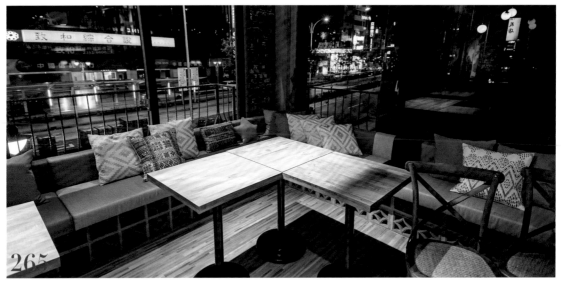

265

265 偽戶外區獨創慵懶角落

位於四樓中最高樓層區域的Toasteria Café，雖然整體的設計調性氛圍與其他樓層沒有太大差異，但在設計上刻意在邊角區域打造了許多半開放式的空間，讓室內的顧客也能有戶外的感受，並以臥榻取代座椅，居高臨下欣賞夜景，呈現格外慵懶的氣氛。Toasteria Cafe'，圖片提供◎柏成設計

細節規劃 鄰窗臥榻底座以水泥花磚堆砌，搭配多重花色靠墊展現地中海般異國民族風，晚間就著窗邊夜景則巧妙創造LOUNGE BAR的悠閒氛圍。

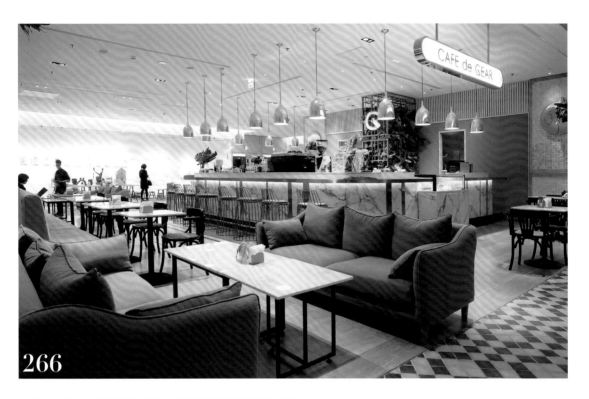

266

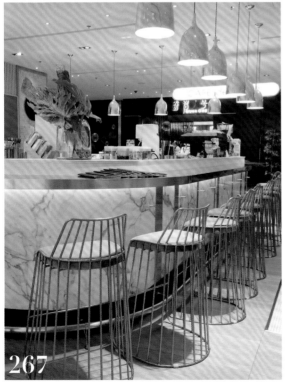

267

266+267 用傢具高度巧妙區隔客源

不算大的空間中，設計師運用桌椅組合將café de gear劃分三個區域，分別是金色吧檯區、兩人桌椅區和沙發區，讓單人、兩人、家人都能輕鬆找到屬於自己的舒適圈，三種不同的高度也讓立面顯得有條不紊，可說是極為巧妙的作法。Café de Gear大直店・空間規劃◎隱室設計・攝影◎Amily

> **細節規劃** 高腳椅、單椅、沙發三種不同高度的傢具，也創造三種層次，即使只是中小型的規模，也能提供顧客更多元的選擇。

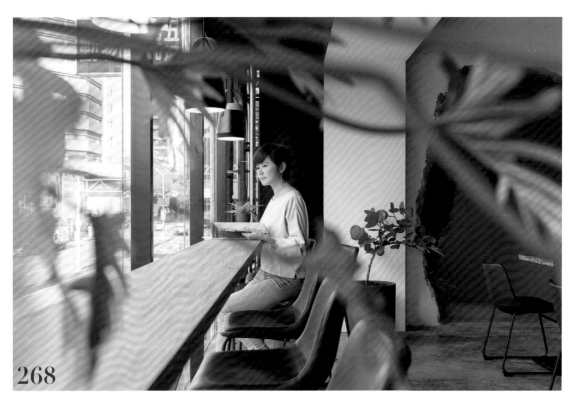

268

268+269 臨窗吧檯天花漆黑過渡

二樓臨窗區採面對街景的長吧檯設計，上方的黑色區塊從窗框鐵件蔓延至天花橫樑處約70～80公分，再轉為白漆，平衡色彩的輕重比例過渡；同時從室外看向室內時，也能具備加深層次陰影的效果。Morni一中店．圖片提供◎新澄設計

細節規劃 椅子選用馬鞍皮材質，能隨著使用越顯斑駁的特性與空間相得益彰，提升餐廳細節質感。

269

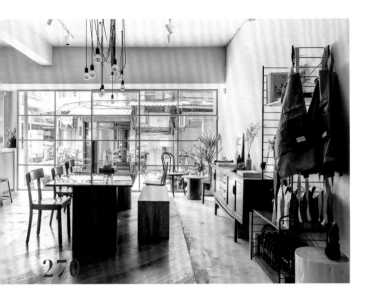

270 斜拼木地板圍塑共桌區域

走進咖啡館迎面而來的是長桌座位區，獨特的斜拼木地板與水泥粉光形成區隔，選用大長桌融入共桌的概念，也成為自由工作者舒適的辦公角落，一方面未來也能彈性作為課程、活動的舉辦，為咖啡館凝聚更多人潮。初訪true from・圖片提供◎初向設計

細節規劃 大長桌為訂製款，以店主偏好的自然材料為發想，以鐵件為主材質，配上溫潤的木質座椅，給予自然溫暖的感受。

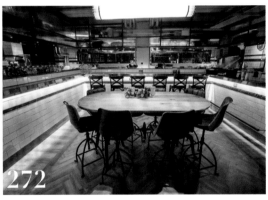

271 不受打擾的B1小團體包廂

地下室屬咖啡館的私密包廂區，是不受打擾的密閉式獨立空間，店內除提供香醇咖啡與甜點，另外在硬體上貼心加入大桌與投影布幕，平日給公司部門開會或小型業務提案使用；當然也歡迎一家大小、媽媽帶小朋友來吃吃喝喝，不用擔心打擾別桌客人、盡情相聚！來吧Cafe'・攝影◎沈仲達

細節規劃 210公分×100公分的訂製大餐桌，比一般咖啡廳常見的長桌還寬10公分，目的是方便兩側客人能更有餘裕地同時使用筆電。

272 誠意滿滿VIP服務特區

料理吧檯將圓桌「包圍」住，像是一個私廚空間，能享受服務人員隨侍在側的服務，設計師表示當初並沒有想要刻意塑造，只是想打造全家人歡聚同時讓人員一起參與的空間，特別的是這裡去除了多餘元素，僅以木、磚表現卻毫不單調，擁有舒適且高質感的紋理。Toasteria Cafe'・圖片提供◎柏成設計

細節規劃 吧檯式拼磚展現出「橫線紋」，地面的人字拼「斜紋」，加上吧檯下方與橫線紋垂直的「直紋」，不同紋理在無形中為空間動線帶出壁疊分明的層次感。

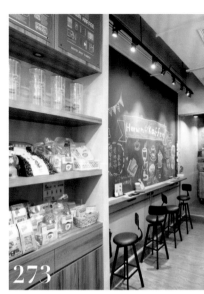

273 雙一字型座位，有效節省空間

狹窄的店內空間巧妙沿兩側牆面設置雙一字型的座位區，桌面僅有30公分深，縮減尺寸避免佔據過多空間，而中央留出約90公分的走道，方便兩側客人錯身而過。牆面則分別採用黑板牆與仿文化石的輸出圖紙，形成簡約與美觀兼具的高CP值設計。賀運咖啡・圖片提供◎王友志空間設計

> 細節規劃 天花不做滿，利用軌道燈打亮空間，桌面則採用雙色拼接的南方松，增添視覺變化，也添入溫潤質感。

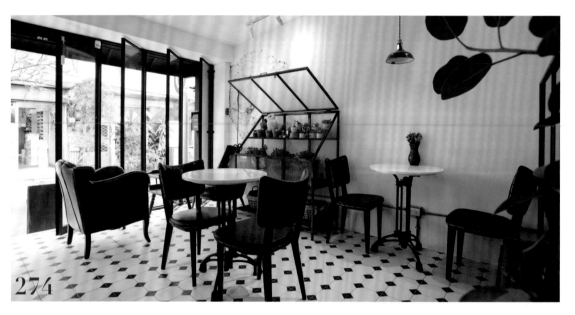

274 綠意佐黑、白法式優雅雙人座區

一樓空間因為原本建築硬體關係、由中央的階梯處自然分為兩塊。外側以黑白格紋地磚、黑單椅配白圓桌等元素營造法式優雅基調，提供1、2人落坐，從半開放的落地窗往裡瞧，讓人格外想一探究竟。後側則是溫馨的大桌設計，滿足較多人數客人需求。MayBe Cafe・攝影◎沈仲達

> 細節規劃 白底點綴黑色為外側區域定調，加上各式香草、多肉植物，令空間瞬間鮮活起來。

275

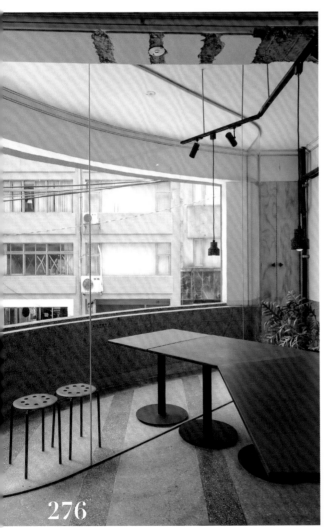

276

275 簡約木色，俐落中有暖意

僅有5米2面寬的長型格局，為了同時容納吧檯
與座位，因此空間一分為二，並僅能設置單排座
位，淺木色桌面與黑色座椅在俐落的淨白空間中
增添暖度。牆面則配置造型壁燈，纖長的懸臂設
計成為吸睛焦點，也帶來溫暖照明。K.C Café·
圖片提供◎分子設計

> **細節規劃** 雙人桌尺寸為70公分見方，四
> 人桌則採用60×140的尺寸，並精算座位
> 與吧檯距離，之間留出80公分走道，讓
> 人在其間穿梭行走無虞。

276 圓弧玻璃劃分室內外座位

鬧咖啡2樓同為座席區，保留老公寓獨特的彩色
磨石子地板，雙人座位為主的設計，桌面特意以
斜切角度往外延伸，模糊室內外界線，一方面因
應建築既有弧形結構，利用玻璃圍塑出一致的圓
弧線條，巧妙區劃出吸煙區。鬧咖啡·空間規劃
◎SAS 半建築工作室·攝影◎麥翔雲

> **細節規劃** 圓弧結構側邊為建築柱體產生
> 的畸零角落，順勢規劃為小儲藏室，可收
> 納杯蓋、紙杯、衛生紙。

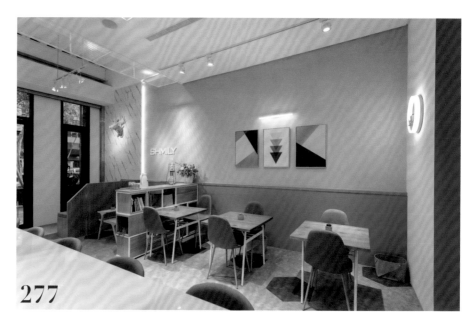

277

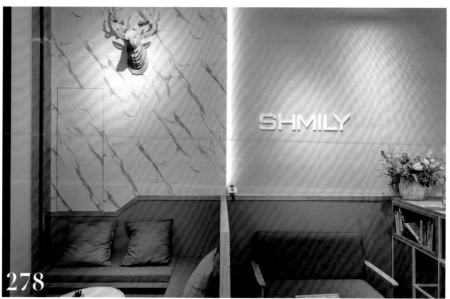

278

277+278 令人想窩著的北歐風包廂

空間原本的天花板前側有挑高，在高低落差之處，進行座位風格的分野，前側下方設計兩個充滿溫馨北歐風的包廂，一為 L 型臥榻式的多人座位區，一為雙人沙發圍塑出的甜蜜雙人雅座；後側區域規劃簡約現代風的兩人對坐區，可依客人需求併桌。SHMILY．空間規劃©雲端建設．攝影©劉煜仕

細節規劃 沒有背牆各自採取不同裝飾，在裡面就像置身北歐人家中的客廳，成為最佳照相打卡點！

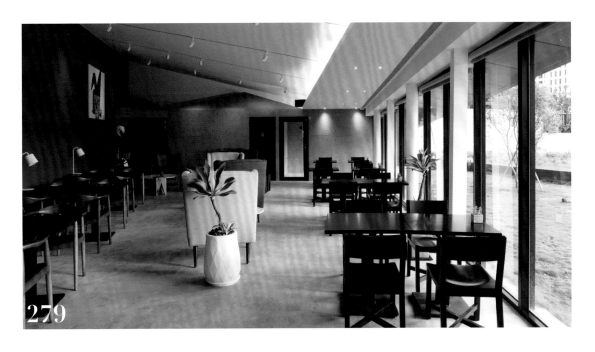

279

279 深藍牆面點綴繽紛畫作，注入知性色彩

善用大面落地窗的優勢，沿長窗並排三列座位，串聯戶外景色。同時依序安排4人座、單人大沙發，靠牆處則為雙人座，貼心區分不同客人數量。牆面飾以藍灰色黑板漆，搭配深色傢具注入沉穩氛圍，輔以畫作點綴，增添藝術知性色彩。Café Triangle 三角咖啡館．圖片提供◎林淵源建築師事務所

細節規劃 為了方便因應客人數量，4人座位以90公分見方的雙人桌合併，可隨時調整變動。

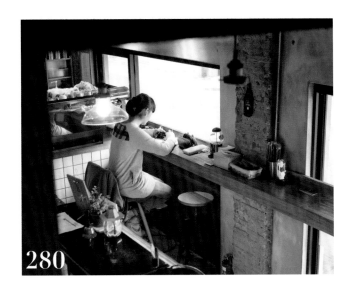

280

280 與工作區相鄰的一樓靠窗吧檯

來吧Cafe'共有三個樓層，將工作區、內用外帶客群、私密包廂空間做出妥善安排。一樓以工作區為主，座位只規劃靠窗吧檯，落實light bar概念，同時方便上班族、學生喝咖啡小憩一下，或外帶客人佇足歇會兒。來吧Cafe'．攝影◎沈仲達

細節規劃 局部臨窗區塊下方以不透明材質處理，適當遮蔽隱私。此外，全店規劃超過20個插座，方便客人使用不受限。

281 熱鬧卻不互擾的座位區

方正的一樓開闊格局，擁有超明亮的三面落地窗，沒有占體積的裝飾量體，僅以過道與隔屏將室內約略區隔出大桌區與4人座區。由於桌面加大、過道寬度抓得恰到好處，感受舒適、不侷促，每桌之間即使氣氛熱絡、卻不會互相干擾。
旅人咖啡・攝影◎江建勳

細節規劃 4人桌尺寸為80×150公分，特別訂製的大尺寸桌面，以同時容納正餐、點心與飲品，更滿足訪客在這裡打電腦、談公事等需求。

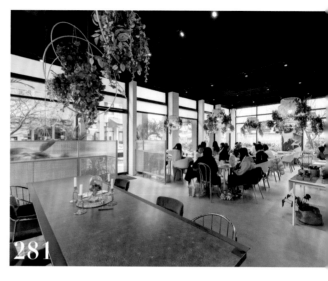

282 各式座位滿足不同族群

其中一戶店面全然規劃為座位區，要讓顧客感到自在舒適，由於周邊商圈鄰近學校與住宅區，座位區設有長桌共享、吧檯、雙人組合搭配，滿足從一個人到親子、學生念書等需求。REEDS coffee & bakery・空間規劃◎嘉圓室內設計・攝影◎沈仲達

細節規劃 選用木質、大理石材為桌面，單椅則是混搭布料與木頭質地，讓整體佈置增添一些層次變化。

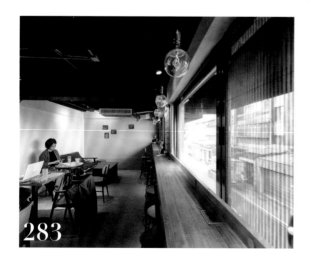

283 自由落坐的二樓隨興空間

二樓為來吧Cafe'主要座位樓層，規劃長吧檯臨窗區、小桌區與最內側的沙發茶几區，從一個人到三五好友都能找到適合的位置、好好享受咖啡與美食。自然光從一整面的對外窗照進來，並選用綠色刷飾壁面，為沒有過多裝飾的長形空間增添許溫暖。來吧Cafe'・攝影◎沈仲達

細節規劃 靠窗區桌面貼心規劃插座，方便客人的電腦、手機隨時充電，無須彎腰甚至搶位置！

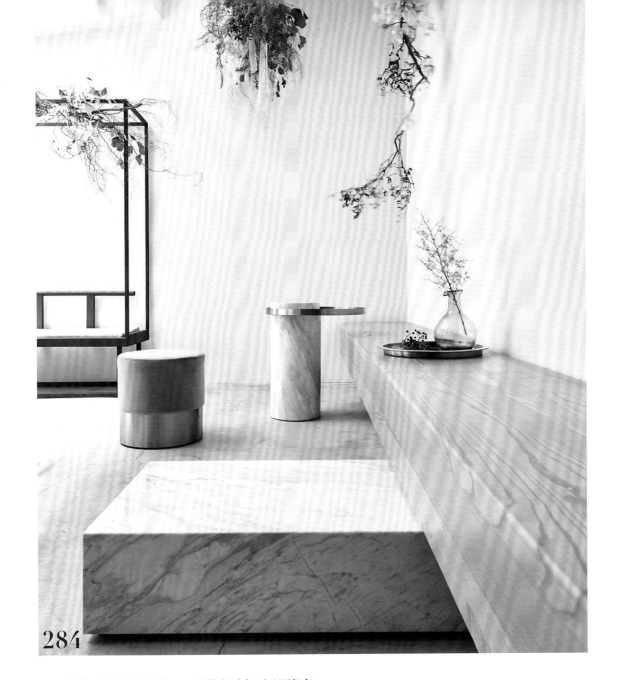

284

284 捨棄制式座位，長凳設計更顯隨意

利用長形空間的優勢，安排約3公尺以上的木製長凳，捨棄制式座位的限制，無分隔設計可隨意入座。同時搭配方正的大理石，打造錯落高低的層次。大理石既可當座位，也可作為餐桌使用，並安排大理石邊几，鑲黃銅桌面的設計，呼應整體低奢風格。The Dry Salon · 圖片提供◎敘研設計

細節規劃 除了長凳，並搭配邊几、矮凳，透過傢具的色彩點綴，在淨白的空間中添入增添顏色。

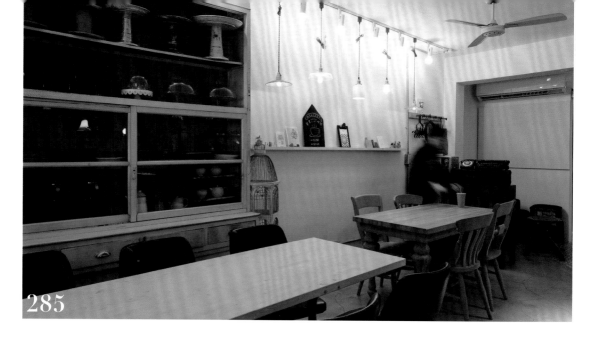

285

285 用回憶與珍藏環抱大桌區

走上小台階來到一樓架高區，屬於店中的大桌區，早期都是由小桌再視人數合併，後來供餐後改為4人桌與6人桌，讓客人用起來更方便。旁邊立著老闆從網路上找來、西藥房收納藥品的櫃子，改成擺放各式蛋糕架、杯盤收藏。而鳥籠則是20年前老闆特別用高爾夫球袋從瑞士千里迢迢背回來送給老闆娘的浪漫紀念。MayBe Cafe・攝影◎沈仲達

細節規劃 一整排高低錯落的吊燈表達留白區的層次，照亮底下層板上、擁有特別回憶故事的各式小物。

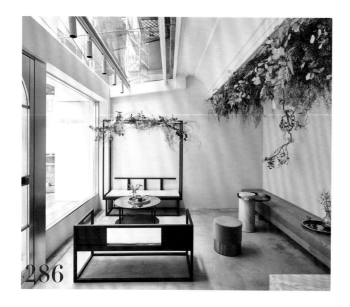

286

286 庭院涼椅，宛若置身小花園

在大面窗與玻璃屋頂的引光下，陰暗空間瞬間明亮，沙發區便順勢安排在面窗區，特地訂製宛如庭院涼椅的造型，上方搭配乾燥花飾，彷若置身花園一般。靠牆一側僅擺上木製長凳，捨棄一桌一椅的刻板配置，打造放鬆悠閒的氛圍。The Dry Salon ・圖片提供◎敘研設計

細節規劃 採用兩組三人沙發，雙一字型的排列讓客人能關注彼此，放鬆自在閒聊。座位之間的走道約留出60公分，方便進出移動。

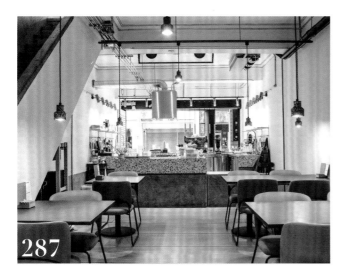

287

287 因應來客數可彈性調整座位

兼顧營業與空間尺度的考量下，由側門轉入鬧咖啡的一樓，適當地拉出寬敞的主動線，左右兩側各以雙人座位、四人桌配置，四人桌也能因應來客數彈性再拆分為雙人使用。鬧咖啡・空間規劃©SAS 半建築工作室・攝影©張盛清

> **細節規劃** 選用具有特殊纖維紋理也高度耐磨的沃克板做為桌面材質，灰色調也與整體空間相互融合。

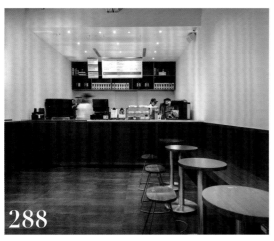

288

289

288 純粹靜謐的獨享咖啡時光

「CAFE!N硬咖啡」不論是延吉店或三民店，從考量排隊動線、經營型態為思考，採取單人～雙人為主的座位配置，長型椅凳結合精緻小巧的座椅，爭取空間的寬敞與舒適，純白色配上木質基調，營造溫暖愜意的氛圍。CAFE!N硬咖啡・圖片提供©源友企業

> **細節規劃** 由吧檯延伸一至的木質壁板型塑座位區背牆，空間視覺具有延伸一致的整體感，大量留白的壁面則是預留日後與各界藝術家合作，打造微型藝廊。

289 面窗空間，打造悠閒沙發區

為了不浪費僅有的大面窗景，刻意在落地窗前留出沙發座位，並與吧檯間保有緩衝空間不緊繃，迎入和煦日光創造令人放鬆的角落。搭配淺藍色的單人沙發巧妙增添顏色，低矮的高度能提供舒適坐姿，提升自在悠閒的氛圍。K.C Café・圖片提供©分子設計

> **細節規劃** 吧檯距離落地窗退縮約3米以上，僅放置一桌四椅的沙發區，搭配古典腰牆設計，加上畫作點綴，讓空間更顯優雅詩意。

290 大長桌包容單人
與多人更彈性

由於空間尺度較大，TAMED FOX咖啡館前端座位區，透過雙人桌與一張大長桌為配置，大長桌較不易受到顧客人數的限制，既可以包容單人、也能提供多人聚餐，當不認識的人聚集在此也能創造話題。TAMED FOX・圖片提供©竺居設計

> **細節規劃** 座位區牆面大量留白，讓店主能運用傢飾彈性佈置，吊燈則是選用台灣品牌柒木設計吊燈，紅銅材質提升質感。

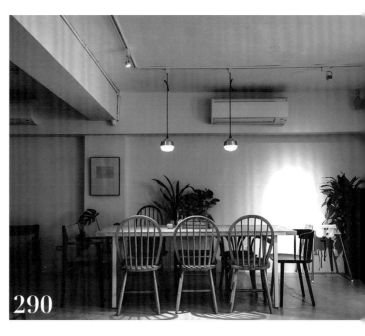

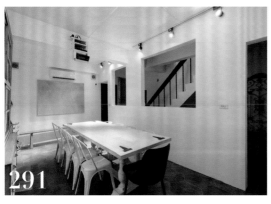

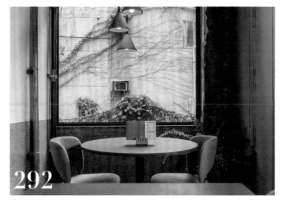

291 包廂提供獨立用餐、活動空間

地下室空間是提供花藝、繪畫等講座課程使用，平時也出租給團體作讀書會、慶生會，平時若三五好友想要歡聚一堂、又怕控制不住聲量干擾到別人，這裡是個不錯的選擇。MayBe Cafe・攝影©沈仲達

> **細節規劃** 從自家裝潢的木地板板材拼接成桌板，施工時需用夾子固定才能保持完成品的平整，搭配重新上漆的舊桌腳，組搭成全新大桌。

292 圓桌形式更具擴充彈性

鬧咖啡的二樓座位區，由於空間屬於長型結構，前端主要配置為2～4人座位區，後方臨窗處改為圓桌，增加座椅較為彈性，也成為顧客最愛的首選角落。鬧咖啡・空間規劃©SAS 半建築工作室・攝影©麥翔雲

> **細節規劃** 座位角落加入綠意點綴，對應窗外的爬藤類植物，讓低調樸實的空間充滿生氣。

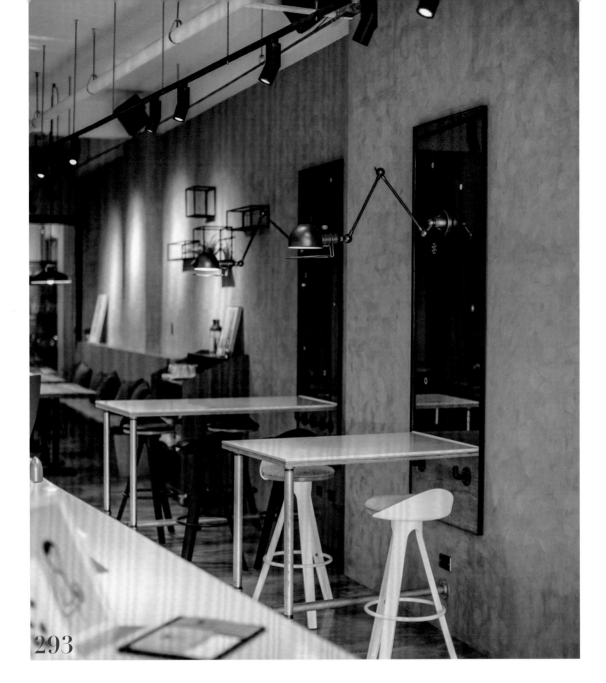

293

293 高吧桌面嵌入牆面爭取寬闊感

因應狹長空間呈現前窄後寬的特殊結構,緊鄰吧
檯面的區塊規劃為高吧座椅,預留出寬敞的90
公分走道間距,加上訂製桌面嵌入牆面以及搭配
仿古鏡框設計,爭取空間之餘,也達到放大視覺
的效果。GREEN CHERRY·圖片提供©陳新建築空間設
計室＋木介空間設計

細節規劃 此區座位桌面選用與吧檯一致的人
造石材質,底板也精心挑選側面質感較佳的松
木搭配,地面則特意在水泥粉光基調中隨興添
加花磚,創造出既延伸又獨立的感覺。

294 黑白配色工業風開門見山

配置在進門後的座位區，設計師開門見山以黑白兩色基本款打底，從牆面到桌椅全以黑白配色，考量整面白牆面積太大、太單調，利用咖啡館主人收藏的倫敦老照片加以布置，打破照片的尺寸來增加整面牆的趣味性。V+Plus Coffee · 空間規劃 ©陳新建築空間設計室 · 攝影©曾信耀

> **細節規劃** 輕工業風格不落俗套，沒有浮誇的鐵件，僅僅搭襯經典復刻金屬海軍椅與北歐鋁合金烤漆吊燈，沉穩內斂而不失玲瓏有緻。

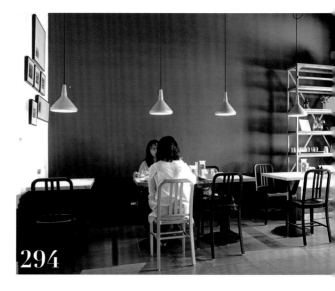

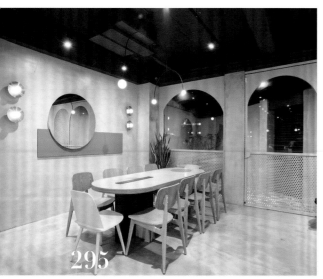

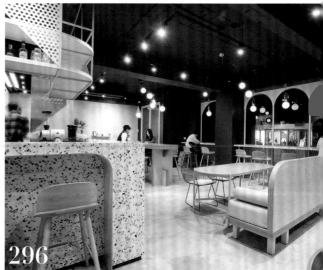

295+296 L型空間的五型功能座位

確立廚房位置後，剩餘的L型空間，落地窗規劃窗邊高腳椅區，前端為共享式吧檯區，吸引人注意；緊接低矮的沙發雅座區、與壁面結合的方桌區，及善用狹長區塊所安排的長桌區，其中木製桌子和沙發椅為訂製，圓弧造型配合內裝的幾何設計語彙。GinGin Coffee · 攝影©沈仲達

> **細節規劃** 落地窗拱門造型的下半部覆蓋穿孔板，不僅豐富外觀設計的層次，更為高腳椅區的客人提供一定程度的遮蔽。

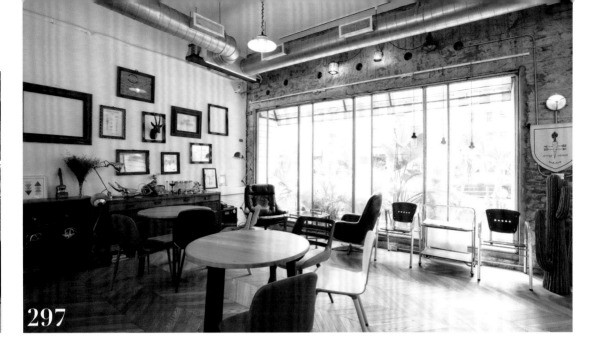

297

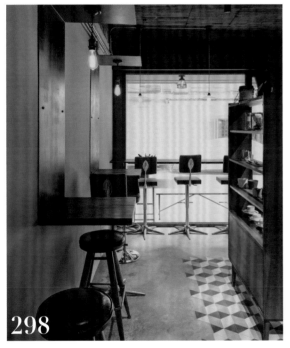

298

297 新舊mix的北歐居家風情

在入口旁的落地窗邊，精心擺放老闆從海外採購回台的蒐藏，具有時代感的北歐骨董單人椅和茶几，在此區醞釀出濃厚的懷舊氛圍，刻意混搭皮革、木質和金屬材質的老傢具，每一件都帶有使用過的痕跡，傳遞溫馨的生活質感。你後面‧攝影◎沈仲達

> **細節規劃** 其他區域的傢具以輕巧的現代木質桌椅混搭，激盪出新舊交融的豐富姿態，讓人像是踏入北歐人的家中。

298 側牆訂製座位，私密不孤單

原本規劃陳列櫃的側面牆擴大座位區使用空間，在入門處的高腳櫃自然扮演起屏風的角色，在屏風後面，放上相對私密的高腳桌，更有一種不被打擾的獨處自在。釘上牆面的黑鐵底座，木桌面與吊燈相輝映，型塑材質簡約而不簡單的設計感。Coffee Flair‧圖片提供◎hiiarchitects 工二建築設計事務所

> **細節規劃** 有了高腳櫃當作屏風的掩蔽，在層櫃穿透感的掩飾之下，側面牆訂製座位形成一處獨立具隱私的氛圍空間，黑鐵框桌直接帶入牆面造型裡。

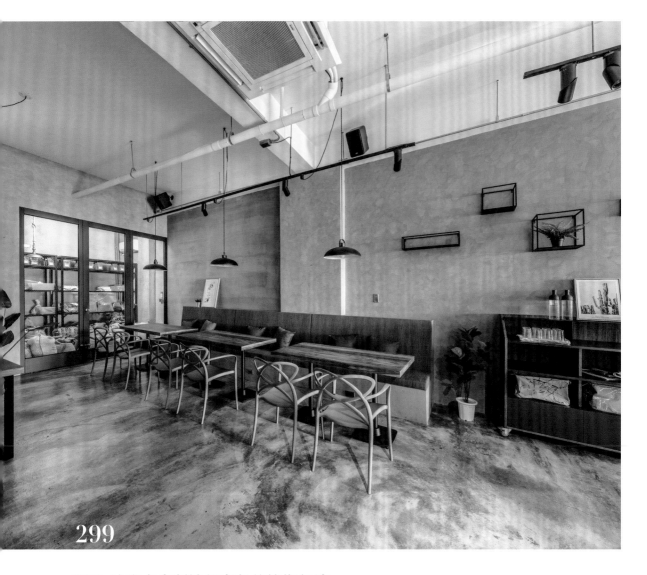

299

299 沙發卡座創造如家般的慵懶舒適

有別於前段的高吧座位形式，後方較為寬敞的空
間設置為卡座式沙發座位，一則也是店主期盼提
供顧客寬敞舒適的環境，因此以四人一桌的配置
規劃，桌距維持在55公分左右，微傾斜繃布、
座椅設計，讓客人坐得更為舒服。最內部的鋼絲
玻璃門內則是生豆儲藏區，選用厚玻璃與溫控設
計，確保生豆能完好儲存，也形成特殊的陳列。
GREEN CHERRY · 圖片提供◎陳新建築空間設計室＋木介
空間設計

細節規劃 狹長基地的後方採光略差，因此四
人桌規劃軌道燈做為輔助，吊燈則刻意連接軌
道與天花，環繞出垂墜線條，看起來更為隨興
慵懶。

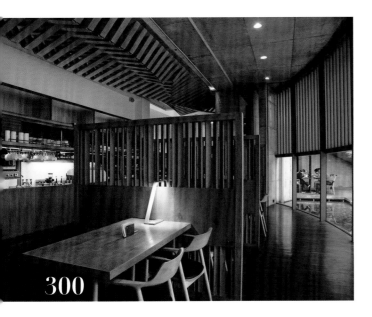

300 極簡設計閱讀燈注入氣質

包廂式的座位區，搭配設計師深澤直人為日本傢具品牌Maruni所設計了一款名為「廣島之椅（Hiroshima）」的椅子，在桌上擺上一盞極簡優美Qis DESIGN的BE Light檯燈，暖白的LED燈色讓氛圍更加沉潛柔和。虫二咖啡・空間規劃©陳新建築空間設計室・攝影©曾信耀

> **細節規劃** Qis DESIGN的BE Light閱讀燈帶來氣質，鋁合金現代感十足的輕盈材質，在木作座位空間裡顯得更加立體。

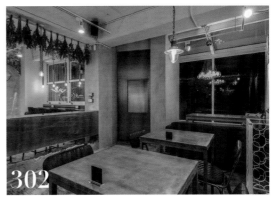

301 舊木、鐵閘門打造櫥窗座位區

SWELL CO. CAFE的店面前身其實是住宅，原本側面即擁有另一個入口，選擇將此通道予以保留，讓行人由此經過時能透過玻璃窗看見店內的狀態與感受氛圍，一方面也運用舊木桌面打造出別具風味的吧檯座位區。SWELL CO. CAFE・圖片提供©竺居設計

> **細節規劃** 考量安全性問題，玻璃外加裝仿舊菱紋的防盜鐵閘門，塑造出有如歐洲氛圍的特殊櫥窗效果。

302 原始地樑化為空間特色

原先裝潢採地板架高的方式，將地樑完全包覆，使得天花高度被降低近30公分，針對這支將空間一分為二、長度近四米的反樑，設計師刻意讓反樑裸露，並在其正上方規劃同樣近四米長的高腳座位，成為空間特色。鄰居家 Next Door Café・空間規劃©湜湜設計・攝影©ANDY's Photography

> **細節規劃** 當坐在高腳椅上用餐時，反樑的上緣恰好成為顧客雙腳靠放的位置，順勢成為現成的墊腳平台，化危機為特色。

303 吧檯座位隨時變身小藝廊

運用咖啡廳前段的長方形區域設置吧檯作位區，平時供客人使用，不定期作為展覽和小型藝文活動的專屬區域，搭配掛畫軌道和投射燈，白色檯面設定40公分，足夠放置筆電使用也可為展示台架放置藝品，全白牆面使得任何展示都能更加聚焦。風徐徐‧攝影◎劉煜仕

> **細節規劃** 未有展覽時，把報紙以吊掛的方式「收」在牆面上，既美觀又達到收納的目的。

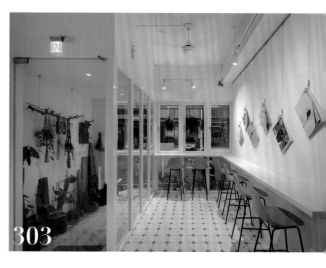

304 北歐老件桌椅懷舊老靈魂

桌椅搭配沒有固定套路，因為咖啡師偏愛收藏各式各樣二手老件桌椅，木桌、石桌、鐵桌，高腳椅、沙發椅、金屬椅，皮質的、布料的，黑色、紅色、咖啡色形形色色。尤其沙發區的桌子都是混單椅，混得有型有款又出色。Coffee Flair‧圖片提供◎hiiarchitects 工二建築設計事務所

> **細節規劃** 相較現代感傢具太精緻的線條，北歐老件傢具充滿了手感的細膩溫度，質樸的水泥地板、裸露的天花板，互相勾勒懷舊的老靈魂。

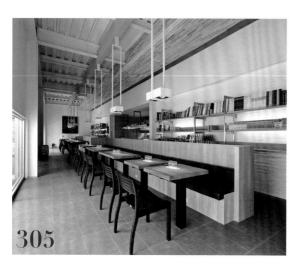

305 材質混搭的視覺饗宴

內部挑高4米的客席空間中，設計師運用長型連座的沙發墊和深色木質條紋，沈穩厚實杉木面板H型鋼檯桌，懸吊投射燈組，表現出各材質融合混搭的視覺呈現。明堂咖啡‧圖片提供◎陳新建築空間設計室＋游雅清空間設計

> **細節規劃** 空間單一化，使之形成有效的服務動線平面，讓顧客能完全沈浸享受於這個寧靜雅緻的環境。

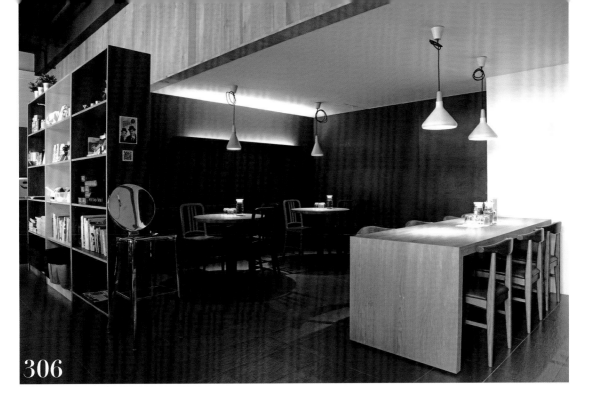

306

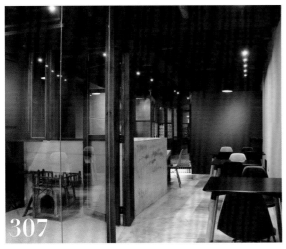

307

306 善用材質色彩豐富選擇性

類似包廂情境的座位區空間，突破想像的限制，小圓桌、長方桌各取所需，金屬的、木頭的材質多變化，還有紅的、黑的不同色彩的經典工業風格海軍椅，看似運用素材多元，卻不凌亂，提供更多樣的心理環境選擇。V+Plus Coffee · 空間規劃©陳新建築空間設計室 · 攝影©曾信耀

> **細節規劃** 利用屋高4米5打造一個1米8的小閣樓，以作為倉庫收納空間，小閣樓下方因而形成一個具包覆感的座位區。

307 複合機能動線，打造人寵互動

空間結合貓咪住宿與認養的複合式咖啡店，店內透過機能動線的整合，安置一間貓咪專用的大型遊戲室，並刻意與用餐區相連，採用通透玻璃打造遊戲室隔間，讓人與貓咪可貼近互動，拉近彼此距離，構成店內的一大看點。牧羊人與貓Miracles continue · 空間規劃©湜湜設計 · 攝影©林菀羚

> **細節規劃** 保留原始建築結構，帶入不加修飾的木條結構，以設計手法將其完好融於空間當之中，成為別具特色的視覺妝點。

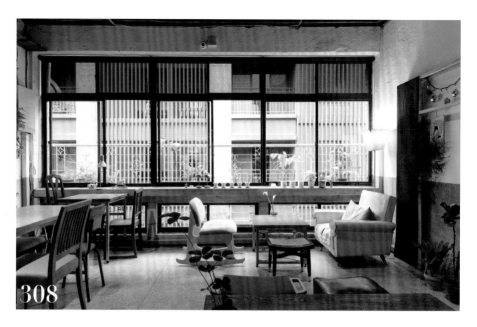

308+309 桌椅自行設計手工打造創造異趣

由於咖啡店主人亦是室內設計師，主導本空間的設計與規劃，以「常民生活」為出發，展現日常生活味，傢具出自以設計師與工作人員之手，桌板來自實木工廠的木材角料，桌腳則擷取鐵花窗老件作飾材，傢具幾乎張張不同，鼓勵客人找到適合自己的角落。好人好室×七二聚場·空間規劃◎所以設計·攝影◎沈仲達

細節規劃 儘管傢具各有不同，但好人好室咖啡店室內桌子側邊，都固定做了鐵花窗的設計，從中尋求品牌認同；窗外鐵杆則保留最初鐵門窗的樣式。

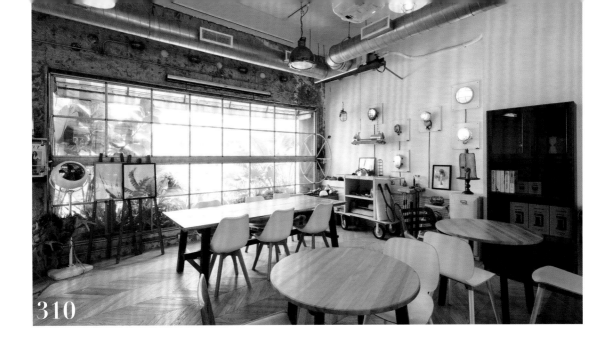

310

310 方圓之間的貼心座位配置

在空間方正的格局中，以小型木頭圓桌作為座位配置，桌子可隨需求調整擺放的位置，也不會阻礙到動線，座椅數也可彈性增減，不論是一人坐或四人坐都能有效運用；落地窗旁設置六人木長桌，方便開會或討論的團體客人使用。你後面・攝影◎沈仲達

細節規劃 天花板預留多處軌道，方便調整掛燈位置，以及包場出租時的各種運用，包括投影機、布幕等使用。

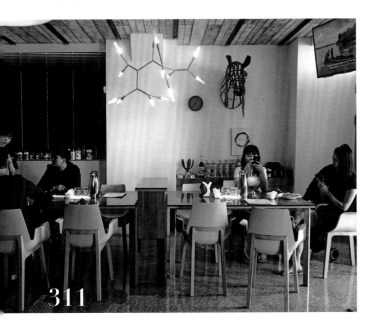

311

311 升降型長桌座位空間更靈活

在座位區置入一張大長桌，可與吧檯桌、沙發桌創造多元主題的趣味性，同時創造一個獨立包廂的空間概念。大長桌搭配基因造型燈，以及品牌LOGO馬頭的牆面布置，選用北歐風格傢具，營造有如在自己家餐廳擺飾，用餐輕鬆自在。OneOne One café・空間規劃◎陳新建築空間設計室・攝影◎曾信耀

細節規劃 將大長桌靈活運用，利用油壓手動升降桌設計，一般適用於共桌聚餐，因應散客多時，亦能應變隔開成獨立桌面。

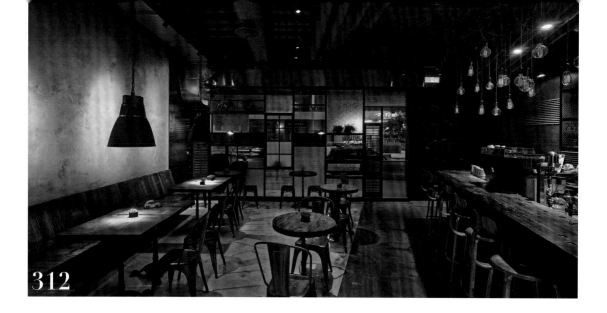

312

312 斜切線條注入悠閒情調

通常方正的基地是空間設計不可多得的優點，但
商業空間過於四平八穩似乎就少了點趣味！設計
師特意將吧檯、天花與木地坪都拉出斜線，打破
規矩的視覺限制，帶來咖啡館專屬的悠閒不拘束
情調。胖馬樂咖啡，圖片提供◎沈志忠聯合設計

細節規劃 廢棄木地坪跨越水泥粉光，利用訂
製廢棄木桌板就像刪節號一般、作虛浮連結，
終於在靠背座椅區得到立面實體延伸。

313

314

313+314 磁磚桌面創造視覺亮點

有別於入口右側的木頭桌面、以及水泥吧檯，從拍攝餐點形象照為思考概念，吧檯、開放式廚房之間特
別設置一張高吧座位區，訂製吧檯桌採取白色磁磚鋪設桌面，也形成座位區之間的視覺亮點。TAMED FOX
・圖片提供◎竺居設計

細節規劃 除了從拍攝背景去思考，不成套的傢具搭配形式，也讓簡約空間更豐富有變化。

315 舊棧板、舊木堆疊分享長桌

走進SWELL CO. CAFE,迎面而來的是一張超
大分享長桌,桌面以舊棧板與舊木、鋁鐵水管堆
疊製作,棧板區域特別降低,提供插座與雜誌擺
放,並結合植栽佈置,讓空間有高低層次,也成
為入門的主視覺焦點。SWELL CO. CAFE · 圖片提供
©竺居設計

細節規劃 大量的老件與舊木材料的運用,反
映店主的生活態度,重視環保議題,期盼店中
也能儘量使用回收再利用的物件。

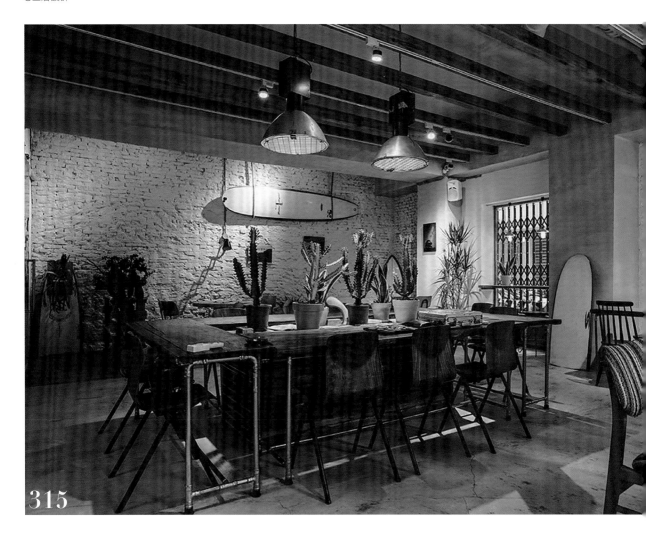

315

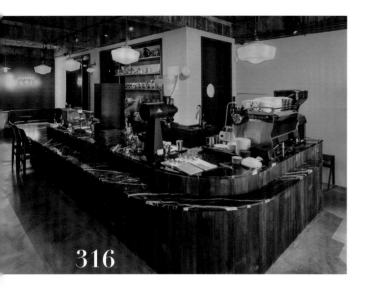

316 吧檯巧妙延伸出餐桌

吧檯造型看起來以為都是檯面，但實際上吧檯座位區被安排在吧檯基座旁側。吧檯餐桌特意使用黑白根石材與老松木創造拼接的趣味性，搭配多種款式的北歐風格二手老件單椅，顛覆一般吧檯內側工作區非請勿入的界線。Coffee Flair · 圖片提供◎hiiarchitects 工二建築設計事務所

> **細節規劃** 從吧檯延伸的桌面，就是當作吧檯空間的餐桌，客人坐在這裡，從側面可以看見咖啡師的工作實境，更能感受專業的過程，讓客人和咖啡師距離更接近。

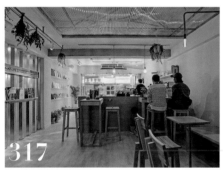

317 日光天井下品嚐一個人的午茶時光

綠洲咖啡館的吧檯另一側，拉高立面的尺度，闢出吧檯高度的座位，木製桌椅既可拆成現在的雙人座位，也能排成一字型的單人獨享座椅，彈性依據來客數做靈活調整，木製桌椅則為空間注入溫馨氣氛。Oasis Coffee Roasters · 圖片提供◎竺居設計

> **細節規劃** 有別於前端吧檯捨棄天花板，後端座位區利用浪板、鐵件結構，加上藏設日光燈管，如有如自然光線灑落的天井效果。

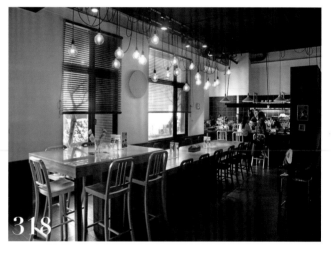

318 大長桌擔當空間主角

取代單一長桌的平行視角，作為空間主要焦點的大長桌，巧妙以高腳桌由外而內產生視覺高低差，增加空間趣味性，高腳桌面使用了大理石材質，搭配銀色高腳海軍椅，與木材質的大長桌、黑色海軍椅，自然而然劃分區域性。V+Plus Coffee · 空間規劃◎陳新建築空間設計室 · 攝影◎曾信耀

> **細節規劃** 大長桌座位區緊鄰開窗面，刻意將百葉窗做一半，讓光線減半，視覺也減半，視角得以停留在綠帶之間，而享有半隱私的自在感。

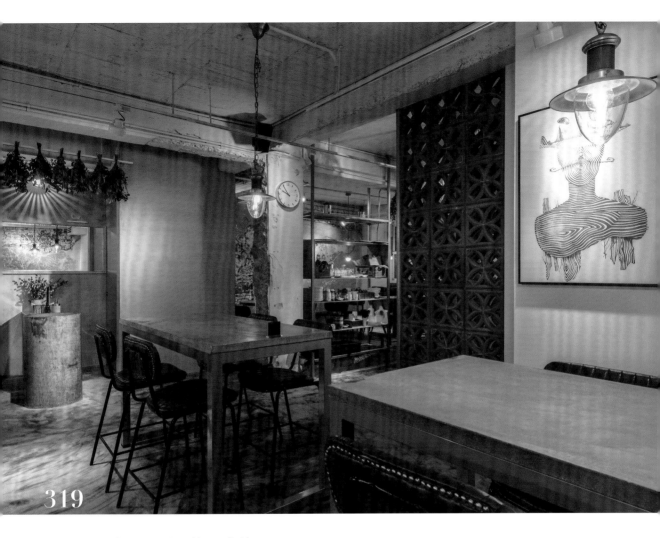

319

319 內縮廁所空間，梳理動線

刻意內縮廁所、讓出與大樑之間的走道作為主要動線，並將圓柱式的洗手檯安置在外，讓360度都可以便利使用到；另一方面，也保留大樑表面粗曠的質感，使其呼應整體的空間氛圍，既充滿特色風格，也可降低工程造價。鄰居家 Next Door Café · 空間規劃◎湜湜設計 · 攝影◎ANDY's Photography

細節規劃 採用窗花造型建構通透屏風，成為餐廳亮點之一，除了區分座位區，也將通往地下用餐區的樓梯完美藏身。

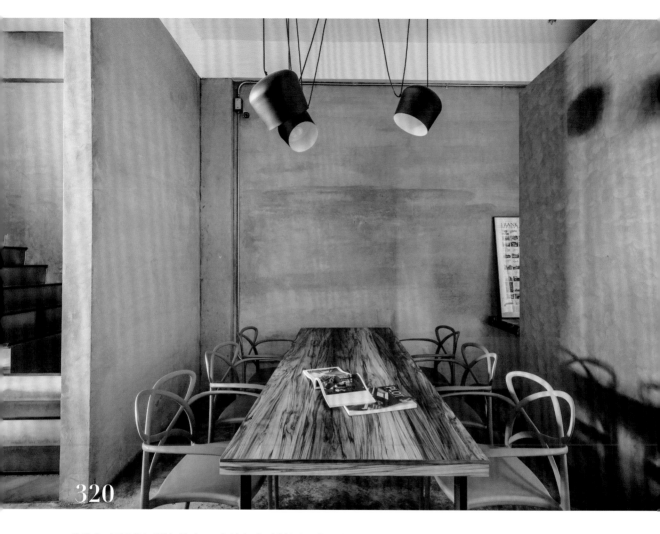

320

320 通透隔間引光，打造半開放包廂區

將原本隔間局部微調，並藉由新增半通透隔間的
方式，巧妙劃設出半開放的包廂座位區，選搭紋
理鮮明的木桌，在灰色基調包覆的空間當中，才
能跳脫出層次效果。GREEN CHERRY · 圖片提供◎陳
新建築空間設計室＋木介空間設計

細節規劃 右側牆面後方為洗手檯與洗手間，
牆面不做滿保有光線的穿透，洗手檯延伸至包
廂區域則化身裝飾平台。

321 軟件鋪陳輕工業風文青感

貼著牆面展開沙發座位區，以松木夾板打造沙發基座與背牆，原木材質流露自然柔雅質韻，採取水泥灰階色調則營造低調奢華的現代感空間氛圍，加上格柵設計吸音材天花板，吊燈延展引導，使得座位區產生更完整的包覆性。OneOneOne café・空間規劃◎陳新建築空間設計室・攝影◎曾信耀

細節規劃 運用軟件技巧強化輕工業風特色，主要以黑色鐵件與木作鋪陳，如桌椅黑白配色，每張餐桌配上專屬吊燈，猶如閱讀燈效果。

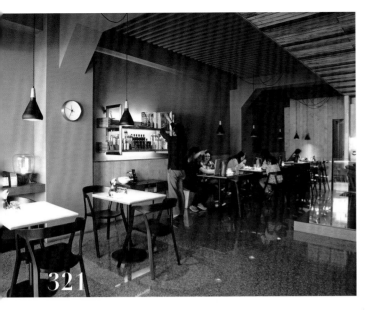

322 軌道吊燈、木桌方便彈性調整

頹廢、復古的灰色系地壁包圍中，廢棄木在暈黃光線下顯得溫暖又慵懶，為人帶來舒服地啜飲咖啡、渡過悠閒午后的嚮往。靠牆座椅是固定的，但桌子與天花軌道吊燈卻不是，方便店家隨著人數與用途彈性調整變化。胖馬樂咖啡・圖片提供◎沈志忠聯合設計

細節規劃 座椅選用深色金屬材質，用俐落線條、沉重的材質屬性呼應老桌板的濃厚歷史氣息。

323 木作格柵營造日式禪風

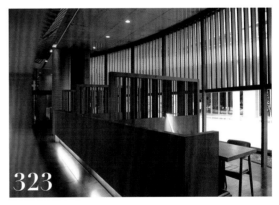

由於雙動線的視覺焦點都集中在中庭水池，有了玻璃帷幕鋼構格柵半掩蔽的室內空間，於是定位四個包廂為特別座位區，加上兩個側桌，座位之間以木作格柵給予獨立隱私空間感，營造日式禪風，讓人感受沈靜。虫二咖啡・空間規劃◎陳新建築空間設計室・攝影◎曾信耀

細節規劃 木作格柵設計使得座位形同包廂情境，將玻璃帷幕所能獲得的最好的水池中庭風景，留給最特別的位置。

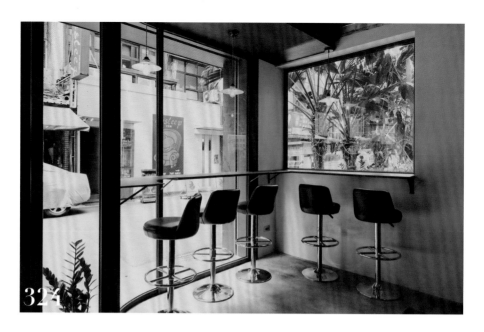

324+325 櫥窗設計空間情境最有感

為了爭取夠多的座位數,設計師從外觀上即展開配置高腳的桌椅,利用弧形玻璃外觀加上吊燈,營造座位猶如櫥窗設計空間感,而臨窗旁邊剛好有一棵路樹,順勢在側面開一面窗,收入更多街景視野,創造窗邊效益最大化。Coffee Flair · 圖片提供©hiiarchitects 工二建築設計事務所

細節規劃 拿鐵咖啡兩種素材混和,給了設計師發揮材質混搭的靈感。因應弧形玻璃窗而有弧形咖啡桌,桌面更以黑鐵和松木材拼接而成,從造型到材質都充滿趣味性。

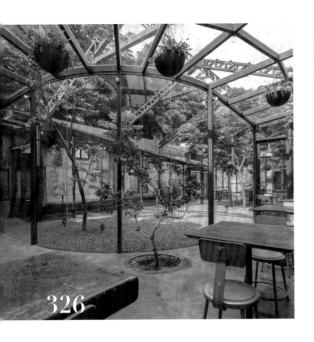

326

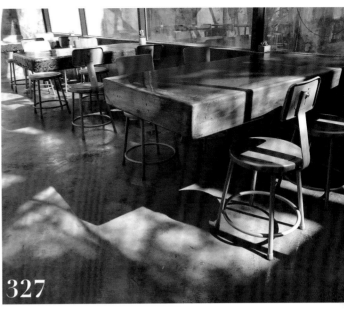

327

326+327 水泥桌面揉合紅磚碎石，創造自然手感紋理

圍繞著石院子的另一側規劃為四人座位區，提供多人聚會使用，三張桌面特別採取水泥灌製、懸浮設計，藉由不同形式的傢具配置，創造層次與吸睛亮點。大和頓物所·圖片提供©力口建築

> 細節規劃 水泥桌面加入紅磚碎石，再結合抿石子的工法，讓三張桌面呈現不同的自然手感紋理。

328

328 鉊鐵、木板椅凳，自由拼組座位形式

綠洲咖啡館空間屬於長型結構，由於坪數不大，因此吧檯後方座位區以彈性且多用途的概念為規劃，木板、鉊鐵訂製的長型椅凳能自由拼組成L形、或是併排，因應咖啡經營、派對或是課程等使用，長椅後方加入抱枕，增加舒適性。Oasis Coffee Roasters·圖片提供©竺居設計

> 細節規劃 長虹玻璃、木結構打造的立面，實則通往工作室的動線，兩扇大拉門設計，日後也能擴充為座位區，藉由不同向度的木條分割，在垂直水平線條為主的空間中，營造視覺焦點。

329

329 榻榻米設計延伸舒服起居

從快活慢行樓上居住空間，設計師想將客廳氛圍帶進一樓咖啡館，讓人有一種感受放鬆的起居空間情趣，因此從兩階樓梯高度延伸成一個平台的座位區，並選擇使用榻榻米鋪設坐墊，好似和家人一起用餐，舒服又自在。◎萃行咖啡館・圖片提供 ◎hiiarchitects 工二建築設計事務所

細節規劃 ㄇ字型的黑鐵餐桌，搭配鋪設榻榻米坐墊，在軌道燈投射照明下，工業風的冷斂與日式禪風的清心，讓空間跳脫定型語彙。

330

330 內縮創造悠閒戶外座位

SWELL CO. CAFE大門左側空間稍微向內縮，除了提供外帶客人點餐、等待使用，局部區塊也型塑出有如小院子般的戶外座位區，甚至也細心地預留插座。SWELL CO. CAFE・圖片提供◎竺居設計

細節規劃 喜愛老件的店主，特別尋找電纜電軸回收成為桌面，搭配輕便的折疊椅，與大量的植栽妝點，營造城市裡悠閒愜意的海灣步調。

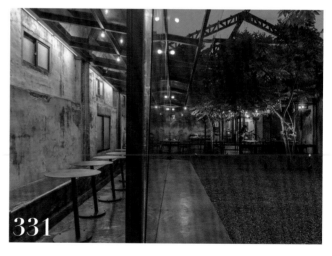

331

331 玻璃盒內創造親切單人座位

大和頓物所咖啡館主要分成三期完成，二、三期因應空間結構拉出一道蜿蜒的璃座位區，略窄2米1尺度設定為單人使用，面向庭院的座位安排，予人放鬆愜意的氛圍。大和頓物所・圖片提供◎力口建築

細節規劃 因應尺度與期盼與舊建築的材料連結，倚靠牆面的座椅利用水泥灌製而成，圓形桌几則是鐵件訂製，讓量體線條更為俐落。

332

332 可彈性調整的座位排列術

在長條型空間中以10張方桌作排列組合，部分併桌和部分單獨靠牆，可依兩人、四人或六人等不同客數隨情況調整，達到最有效的桌數使用。方桌的四周和桌腳皆有倒角設計，與北歐風格流線型設計的高腳椅和單椅相匹配，傳達放鬆自在氛圍。風徐徐．攝影©劉煜仕

> **細節規劃** 店內天地壁大量使用白色，單椅選擇深藍色，為空間注入一股沉穩性格，相互平衡。

333

333 被書架所環抱的咖啡廳

具有書店和咖啡廳雙重功能的空間，前半段較寬闊，以木工老師製作無直角的雙人桌為主，傳遞自然溫柔的東方風情，後半段的左右兩側皆有鏤空式的書架，充滿書香氣息，擺放供四～六人使用的方形長桌。藍豆咖啡・空間規劃◎張一鵬・攝影◎劉煜仕

細節規劃 靠近桌子的木地板也特別設計插座凹槽，只要將小方塊狀的木板移走，即可看見秘密設計。

334

334 視覺穿透的越南法式風長桌

進門後的主通道右側是獨立大餐桌區,提供10人左右用餐,算是咖啡館中最大的視覺穿透包廂。透過濃郁藍色設色、金工傢具,搭配復古花磚地坪、金環花飾配襯,散發出特別的越南法式風情。旅人咖啡·攝影◎江建勳

> **細節規劃** 長桌區以花磚地坪為主、金邊籐屏風為輔界定空間,曲線設計的傢具與懸掛吊飾畫龍點睛,強化精緻細膩氛圍。

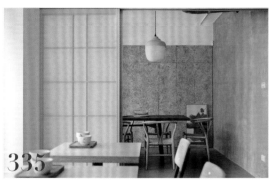

335

336

335 靜室包廂內滿滿日式元素

咖啡館內運用幛子門區隔出一處包廂,除了日式風格濃郁的幛子門外,包廂內還加入OSB板與清水模牆的特殊質感建材,鋪陳出日式的寧靜氛圍,甚至在桌椅部分也刻意與外場不同,讓客人置身在10人大桌的包廂內能更放鬆。小驢館·圖片提供◎六相設計

> **細節規劃** 當初規劃包廂時就是希望給客人更獨立的聚會空間,開店後此區常被包場租用,讓咖啡店走出不同經營方向。

336 沙發座位圍塑家的溫暖感

利用原本擁有上層空間的特殊結構,同樣規劃為REEDS coffee & bakery座位區,相較於一樓座位,此區地坪改為人字拼超耐磨地板,賦予更溫暖的氛圍。一方面摒棄固定式設計,拉大座位區之間的距離,日後也能因應經營需求彈性調整。REEDS coffee & bakery·空間規劃◎嘉圓室內設計·攝影◎沈仲達

> **細節規劃** 二樓座位區主要以沙發形式配置,圍塑出如居家小客廳般的效果,同時利用通往員工休息室的畸零空間,闢出獨立包廂區,可作為會議、小型課程使用。

風 格 氛 圍

氛圍營造在咖啡館設計之中相當重要，決定好整家店的風格定位之後，再去尋找適當的傢具、材料，同時運用不同的光源設計，以及打造一面具有話題性的主題牆面，就能成功吸引顧客、打動人心。

337 光源層次打出好氣氛

白天應盡量引入日光，日光顏色對食物與產品有非常大的幫助，但同時也需注意遮陽，格柵遮陽板或捲簾應在設計時一起考量。夜晚時可用間接照明搭配重點照明。此外，吧檯背牆、立面可用照明補強，強化吧檯區域的焦點，座位區則是以投射型燈具為最佳光源照明，但也避免用餐時抬頭看到刺眼的投射燈。風徐徐·攝影◎劉煜仕

338 風格定位延伸材質運用

用風格發想整家店的主軸是最簡單快速的方法，例如由老屋改造的空間，不妨找尋新舊材質融和的可能性，以及思考老空間適合留下的材料如何重新運用，亦有店主期盼咖啡館能予人家的溫暖自在，此時就能多加利用木質調性，或是暖色調鋪陳，展現屬於咖啡館的獨特味道。Shmily Cafe·攝影◎劉煜仕

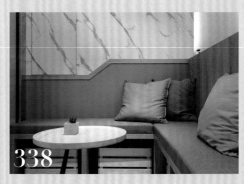

339 綠意花草創造放鬆紓壓

比起一整面的植生牆，近期有越來越多咖啡館選擇以新鮮盆栽、乾燥花、綠葉植物作為空間的局部點綴，乾燥花可發展成為天花板的設計，桌面則可挑選小型的多肉植物、或是當季新鮮花材，易於更換也無不用特別照顧。The Dry Salon · 圖片提供©敘研設計

340 選對傢具畫龍點睛

傢具的選搭牽動著咖啡館整體的視覺，必須符合整體設計的風格，避免太隨意的混搭，例如北歐風格可選擇原木材質或是搭配一些簡單的布面沙發，另外像是著重下午茶的咖啡館，建議用沙發或矮桌形式，營造出慵懶的氣氛。Coffee Flair · 圖片提供©hiiarchitects 工二建築設計事務所

341 牆面設計成打卡熱點

主題牆面是吸引現代人到訪咖啡館打卡朝聖的目的之一，建議可一併將品牌LOGO置入，無形中成為咖啡館的行銷宣傳方式，牆面設計可運用彩繪、色彩搭配植栽、或是以書牆等裝飾性為主的概念去做規劃。In's Café · 圖片提供©理絲室內設計有限公司

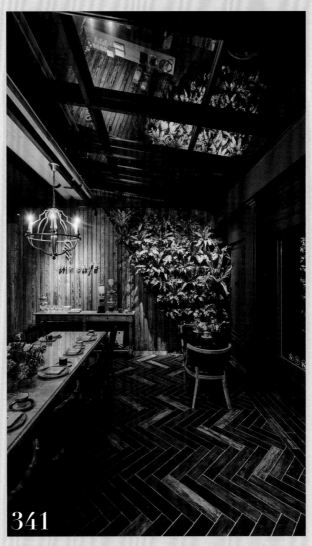

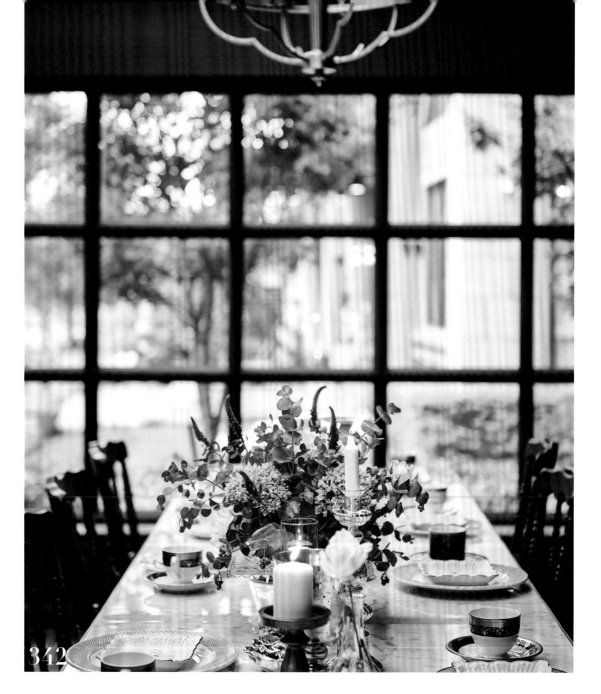

342

342 生活感傢飾增添如家一般的味道

為了讓咖啡廳更添味道，設計師在環境中擺放了
貼近生活相關的器物，如餐具、飾品、花藝……
等，消弭空間距離感，讓人走進這宛如來到自宅
般，輕鬆又自在。In's Café · 圖片提供◎理絲室內設計
有限公司

細節規劃 光線能夠使空間產生不同的表情，
白天透過窗景所引入的自然光，帶出清新、舒
適的感受；夜晚則是運用柔黃照明鋪陳，風格
味更濃烈、空間也更溫暖。

343 以天光佐味曬出自然咖啡香

由於咖啡館外就是公園，加上店主人也希望能盡量消弭室內外的隔閡，為此設計團隊除了將座位區後退，讓出窗邊走道，同時搭配大開窗與天井、木格柵天花板等設計，不僅將視野延伸至戶外公園，室內也增添更多自然元素。小驢館‧圖片提供©六相設計

> **細節規劃** 天井與落地式開窗設計為咖啡館帶來更多自然光源，而座位區上方的多盞吊燈則增加空間暖度。

344 專屬符碼躍上燈箱秀人文味

善用店內長型端整格局，以對稱設計手法將吧檯、座位區一列列排開，展現寬敞無礙的空間感；同時以沙發座椅為核心，在上端搭配均直縱列的燈箱，除提供照明，燈箱內印有象徵店家特色、歷史連結的符碼，營造氛圍。黑浮咖啡‧圖片提供©竹工凡木設計

> **細節規劃** 透過燈箱木框材質與專屬符碼，醞釀咖啡館獨特人文氛圍，並以此為核心向外發散，與前端木造吧檯產生對話。

345 敞開空間營造新舊並陳的慢活感

二樓延續一樓梯間的灰藍色牆面點綴，保留天花板和樑板模及拆除的痕跡，與深色舊木窗與木窗檯型塑一個懷舊的空間背景，白牆白天花板則帶來明亮開放的感受，搭配不成套的老件傢具，體現緩慢、慵懶的午後咖啡時光。多麼咖啡‧圖片提供©直學設計

> **細節規劃** 保留部分原有的元素，讓新與舊紛陳不違和，拿捏出懷舊氛圍而不是陳舊感。

346 歡迎來到北歐的陽光咖啡館

店內大量的空間以白色、灰色系為主，桌子、層板架和烘豆室外牆上皆具有木質元素，令人聯想到北歐的咖啡館，落地窗面可盡情採光，吧檯的亮黃色造型吊燈，成就活潑明亮的北歐風咖啡館。SHMILY·空間規劃©雲端建設·攝影©劉煜仕

> **細節規劃** 方桌座位區牆上的圓形LED燈，彷如一顆高掛在天上的太陽，為咖啡廳帶來和煦陽光。

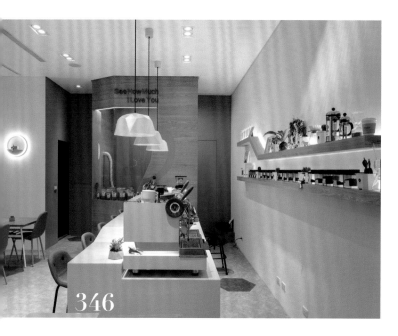

346

347

348

347+348
窗中窗架構虛幻景象

透過原始老公寓的隔間設定，將通往後院的區域規劃為隱密的座位區，窗中窗架構出室內景的虛幻，實踐鑿壁取光的概念提升整體亮度，同時將閒置已久的後院重新整頓換上清新綠意，也成為室內的一處美好景致。kinfolk cafe'·圖片提供©大名設計

> **細節規劃** 素淨白牆之中，點綴樸實無華的水泥質地，不僅呼應整體訴求的手感自然元素，也讓空間更為豐富。

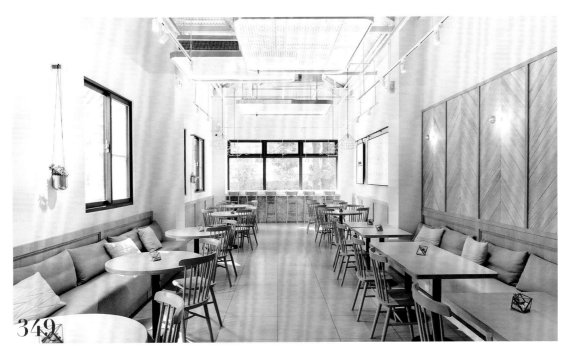

349

349 塑造洗練優雅的居家生活感

二樓空間運用澳洲咖啡廳裡常見的灰綠色調、大理石木桌等設計元素，長形的格局在正面與側面以大片開窗引光，窗框也呼應空間色用。裸露的天花板由懸浮的透明造型設計修飾視覺感受，從講究每個細節營造出優雅洗練的時尚氛圍。

ivette café · 圖片提供©直學設計

> 細節規劃 空間材質與傢具、布藝用色調性一致，不同材質肌理又帶出細節質感。牆面以人字拼貼木板活絡氣氛。

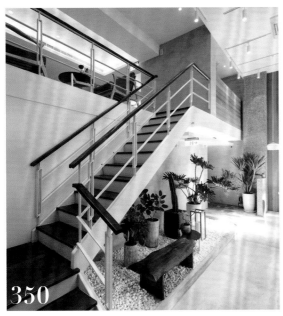

350

350 城市綠洲創造自然悠閒感

利用通往上層的梯下空間，利用水泥砌磚圍塑，加上闊葉、仙人掌與鵝卵石，圍塑出室內小綠洲的景致，配合木質、自然採光元素，悠閒散漫的生活步調油然而生，自然讓人想多停留一會兒。

REEDS coffee & bakery · 空間規劃©嘉圓室內設計 · 攝影©沈仲達

> 細節規劃 水泥粉光地坪銜接至景觀區一旁，巧妙地以六角磚漸層拼貼區隔，暗喻通往洗手間的動線轉換。

351 保留泥作樓梯注入懷舊氣氛

五〇、六〇年代常見的公寓泥作樓梯，簡單整理後保持原貌，扶手漆成黃色呼應一樓空間用色，樓梯側面漆成灰藍色，搭配一旁的直長小窗景，看似無奇的角落，卻有彷彿一個轉身就掉入往日舊時光的錯覺。多麼咖啡·圖片提供©直學設計

細節規劃 因預算有限，利用最直覺感受的「顏色」來營造空間氛圍。白色為背景，局部牆面為灰藍色，黃色則是躍動其中的點綴。

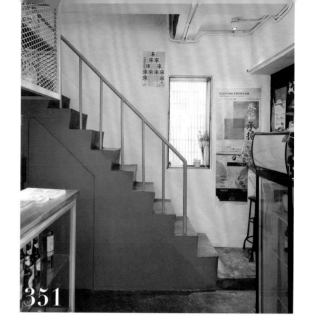

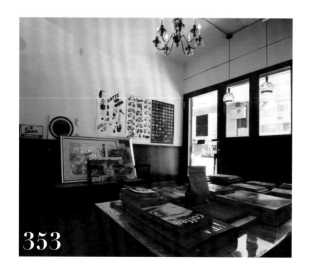

352 顏色貫穿讓空間更一致

由於店主喜歡藍綠色，設計者調和出喜愛的顏色後，自外觀再到內部空間，以統一色調做貫穿，再搭配其他歐式元素，共同營造出店主期盼的風格味道。In's Café·圖片提供©理絲室內設計有限公司

細節規劃 空間屬歐式調性，設計者選擇在傢具上取其「形」來強化風格味道，但在尺寸、材質則是經過改良，偏小也輕量，優雅中更多了點剛剛好的美好。

353 各地咖啡藏書帶出歐式老派風格之必要

利用空間一隅展示店主的個人藏書，這些來自各地的書籍多和咖啡相關，甚至還有一些舊的地圖、畫作、海報等，均帶有點年份與懷舊味道，共同促成店主渴望的氛圍，也用於和同好交流分享。VESPRESSA CAFE·圖片提供©合聿設計

細節規劃 牆上以木作結合線板做了裝飾，搭配天花不同造型的吊燈，更添優雅味道。

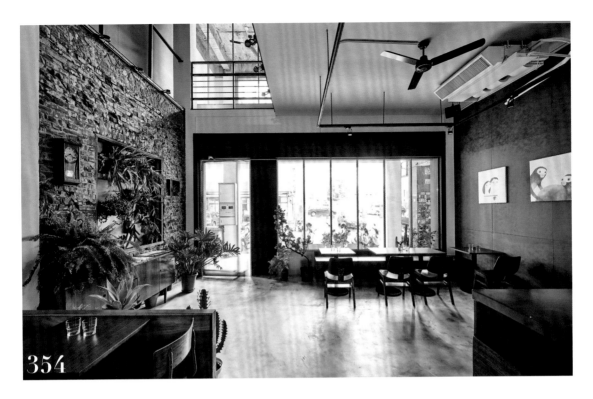

354

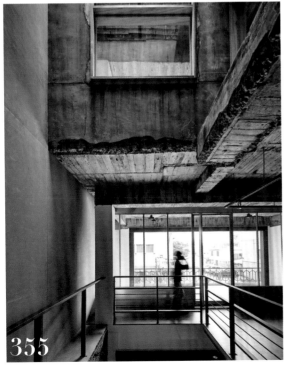

355

354+355 挑空天井享受日光灑落的美好

由30多年透天厝改造的咖啡館，將樓板局部挖空處理，藉此連結三樓既有的天井結構，充沛光線灑落而下，配上磚牆竄出的綠意，成為一入門的吸睛焦點，引發客人對空間的想像，促使往二樓移動的好奇心。AIYO CAFE・圖片提供◎大見室所

> **細節規劃** 保留老房子拆除後的紅磚與水泥板模痕跡，呈現原始、斑駁的自然感，也由於挑空的設計，透過味道、聲音的傳導，感受用餐的美好。

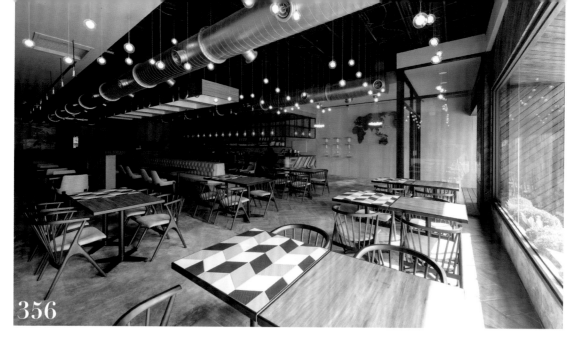

356

356 輕奢元素為工業風打光提亮

通過如玻璃盒的旋轉門，進入空氣密度不同的另一時空，店內以原色呈現的木料、混凝土壁面、手工磚拼貼、鏤空天花板及金色空調設備交織構成，藉由異材質各自特性與觸感，呈現對比、衝突與精緻工藝的慢活氛圍。黑浮咖啡·圖片提供◎竹工凡木設計

> **細節規劃** 在不修邊幅且略暗的工業風色調中，加入大量燈光與金色風管等光鮮元素，為咖啡館注入奢華質感與享樂氛圍。

357 精緻隨興的水泥花磚迎賓玄關

入口處以內嵌草寫金色店名作迎賓細節的關鍵一環，可見親自投身設計裝修工作的店主夫妻於細節之講究，大大提升精緻質感。不規則水泥地坪就如同家裡的玄關地墊，拼貼花磚隨興點綴。the Good One Coffee Roaster · 攝影◎江建勳

> **細節規劃** 入口內縮，提供來客一個駐足遮風避雨的小空間；一側的玻璃窗框就像展示櫥窗，暗示走進來會有多輕鬆愜意！

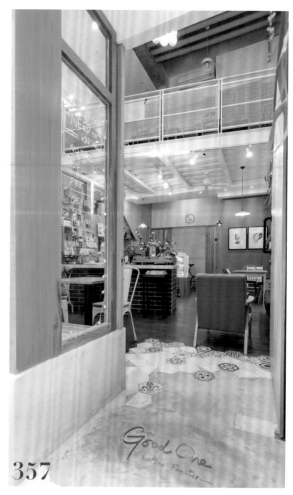

357

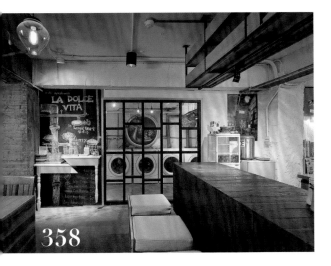

358 圓一個洗衣和甜點的咖啡館夢

店主原本長期在外打拼，自己洗衣服已經成為可遇不可求的事情，加上迫切想作法式甜點的心，為了成全自己、服務鄰里、順便交朋友，所有的願望一次滿足！順勢成為洗衣與咖啡館結合的由來。櫃檯旁的玻璃隔屏，是方便工作人員觀察洗衣機動態。穿越九千公里交給你‧圖片提供©丰墨設計

細節規劃 小黑板搭配切斷桌面的藝術裝飾，讓牆面成為可隨時更動的菜單、繪畫、告示板。

359 掛畫小物巧妙點綴靜謐工業空間

淺灰立面搭配降低存在感的深灰天花，勾勒出素雅低調的整體空間輪廓；同時運用壁面鮮豔掛畫中和冷調，呼應紅、黃、藍杯盤小物，達到視覺上的色彩平衡。上方點綴投射燈與垂吊的裝飾小燈泡，賦予全室靜謐舒適氛圍。Clover Café‧圖片提供©原晨設計

細節規劃 天花選用灰黑塗覆管線與天花，利用視覺退縮減少線條造成的雜亂感，達到簡約低調的工業設計風。

360 玻璃屋彷彿置身戶外

為了能將戶外咖啡廳的概念移植到空間裡，設計師選擇在原格局車庫的側牆處砌上方格窗，同時也將入口改為玻璃門、天花改以天窗呈現，讓空間宛如玻璃盒子般，光線穿透入室，讓身處其中的人有置身戶外的感受。In's Café‧圖片提供©理絲室內設計有限公司

細節規劃 在室內牆面添入植栽生態牆，讓光感、綠意景致從外一直延伸至室內，也讓氛圍感受更為一致。

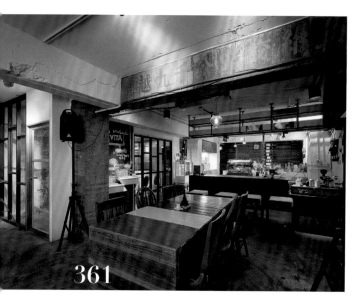

361

361 用噴漆、國旗具象表達開店精神

「穿越九千公里交給你」是導演王家衛的微電影名稱，加上店主鍾愛的手工甜點來自法國，法國、台北相距約9800公里，兩個巧合就成為店名來由，轉化成為將製作法式甜點的那份心意傳達、交付到客人面前。穿越九千公里交給你·圖片提供©丰墨設計

> **細節規劃** 上方水泥橫樑噴上橘色字體，搭配法國國旗模板桌面，將整體咖啡店的精神在空間中做了最具象化的表達。

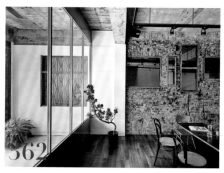

362

362 退縮陽台打造陽光小露台

原本不到1米的老房子陽台給予退縮釋放，拉大至近2米的開闊感，結合通透的落地窗，圍塑出城市小露台的氛圍，讓坐在二樓用餐的客人們，悠閒地享受陽光。AIYO CAFE·圖片提供©大見室所

> **細節規劃** 裸露的紅磚牆上，穿插著既有與新製的木窗框，窗框內貼飾鏡面，反射不同景致，打造獨特的復古氛圍。

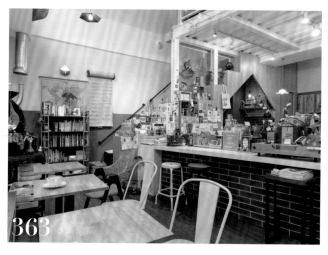

363

363 無屬性的設計空間

縱觀全室，這家店有著工業風結構骨架，配色上卻偏北歐，還有日式雜貨的小物擺飾，沒有特定歸類、固定風格，這就是屬於Anson與LaiLai的「the Good One Coffee Roaster」風。the Good One Coffee Roaster·攝影©江建勳

> **細節規劃** 店家供應的咖啡豆與產地、風味都寫在梯邊牆壁的牛皮捲軸上；壁面深淺藍色背景則是為了襯托烘豆機這個十足吸睛的巨型鎮店之寶。

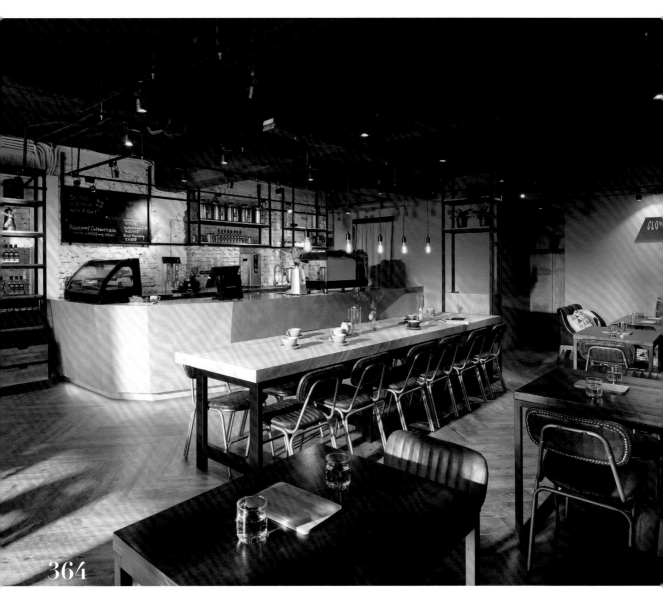

364

364 老建築與仿舊建材揉合獨有風情

釋放老屋原有的磚牆表情、塗上白漆，用斑駁的紋理搭配仿清水模櫃檯量體、人字拼木地板、古銅仿舊的金屬木質傢具，真正古老的建築硬體與仿古的新設計建材相互碰撞，組構成富有人文溫度的工業情調。Clover Café · 圖片提供◎原晨設計

細節規劃 餐廳後方背牆以雷射切割鐵片搭配投射燈，於牆面投影出「CLOVER」字樣，成為店家專屬裝飾。

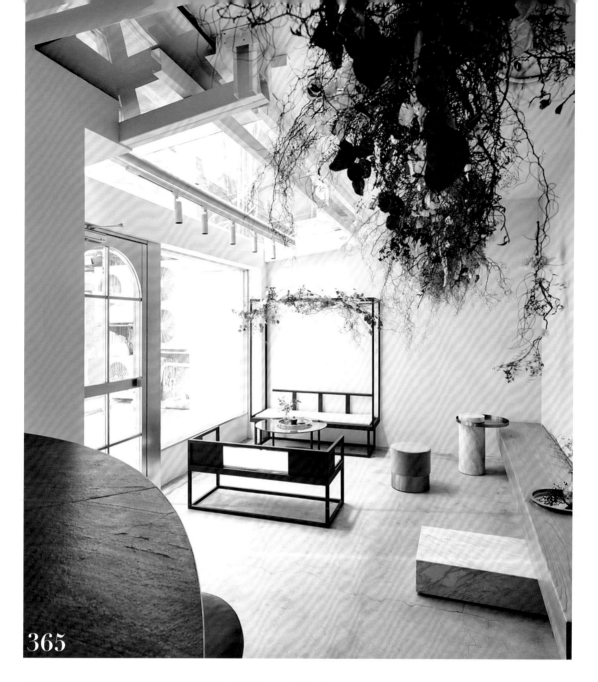

365

365 透明屋頂與乾燥花點綴，打造日光花園

卸除原有的老舊鐵皮屋頂，改以強化玻璃取代，搭配大面落地窗，溫暖洋溢的日光瞬間進入，一掃舊有的陰暗印象。輔以水泥粉光整平地面，在灰與白的冷硬空間中注入大量乾燥花點綴，日光、花束為空間帶入滿滿生機，也增添優雅氣息。The Dry Salon・圖片提供◎敍研設計

細節規劃 牆面刻意塗上早期常用的陶瓷漆，本身帶有粗細不一的觸感，即便是全白空間，也加強細節變化，有助提升整體質感。

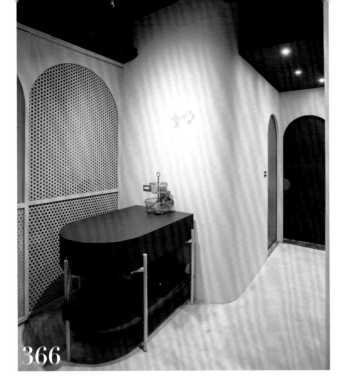

366 藍黃搭出陽光西班牙情調

騎士風範的藍色和陽光般的黃色，型塑出咖啡廳的西班牙風格，兩個飽和的顏色使用在局部，如拱門的造型裝飾、柱體和店內傢具上，壁面和地板以水泥粉光處理，讓兩個飽和的顏色，從沉穩的底色中跳出！GinGin Coffee·攝影◎沈仲達

細節規劃 在咖啡廳底部的牆面設計也以黃色穿孔板作為裝飾，訂製的造型桌也採用藍與黃，使空間風格更具整體性。

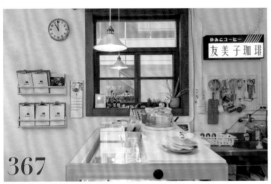

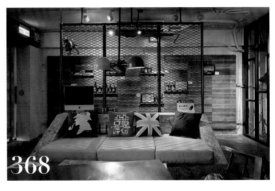

367 復古招牌燈箱的二度就業

有別於外頭懸掛的貓咪招牌，暗藏櫃檯側邊牆面的「友美子珈琲」字樣，帶點老時髦氣息的仿舊日式燈箱，其實是當時挑選招牌的第二順位選項。好在即使競爭上崗失利，燈箱也能馬上調整心態、變身為守護工作區內夥伴們的機能照明。友美子珈琲·攝影◎江建勳

細節規劃 白色與木材質是整體空間主要色調，用減法哲學營造日式簡潔氛圍。

368 功能無極限，展覽、洗衣、咖啡館

既然打造出這麼好的環境，除了最基本的洗衣與咖啡、甜點服務，店主更免費提供場地展覽作品，從繪畫、攝影到雕塑來者不拒，也接受擺放各種藝文活動文宣，讓這個粗獷不加修飾的空間，看似天馬行空，卻洋溢著最貼心的多元服務精神。穿越九千公里交給你·圖片提供◎丰墨設計

細節規劃 大門通往洗衣間過道利用擴張網與座位區隔開，壁面鋪貼木棧板、小層板供展覽使用。

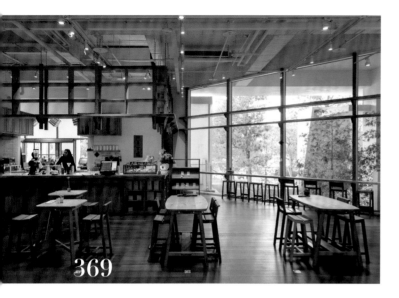

369 傳揚東方文化的風格美學

藍豆咖啡為道禾實驗學校的附設咖啡廳，為延續東方教育的理想，萃取禪院式建築的精隨，以黃楊木為主要建材打造類似藏經閣裡的格子書櫃，鐵刀木地板增添穩重安心感，創造在東方風味濃郁的氛圍裡品嚐西方飲料的衝突感。藍豆咖啡·空間規劃◎張一鵬·攝影◎劉煜仕

細節規劃 考量空間未來的多用途可能，在挑高的天花板設有掛畫軌道和軌道燈，可依需求調配活用。

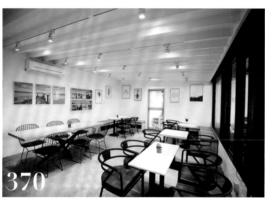

370 裝飾以自然為主，從內到外更契合

店外擁自然的綠意景致，整體空間又以現代簡約為主軸，在陳列佈置上也選以自然為主的掛畫飾品，藉由掛飾上宜人的風景圖、自然植物畫作，除了讓整體從內到外更契合，也讓來到這兒的人更感放鬆。祕密咖啡·圖片提供◎合津設計

細節規劃 考量來客者閱讀上的需求，設計師特別在牆面結合內嵌手法，淺淺的置物空間，剛好用來擺放相關藝文、財經雜誌，整齊擺放也替牆面添一抹秩序感。

371 手寫字細節表現店家個性

手工復古窗框沿用櫃檯、大門同樣木質地與表面處理，將機能硬體轉化成具濃濃年代感的簡潔裝飾。窗檯下方擺放滅火器，利用手寫「消火器」字樣，從小細節表現咖啡店的專屬個性趣味。友美子珈琲·攝影◎江建勳

細節規劃 臨窗區旁展示的海報是店主從遊學喜歡上的澳洲月刊精挑出來，希望與客人分享各式來自國外的圖畫與資訊。

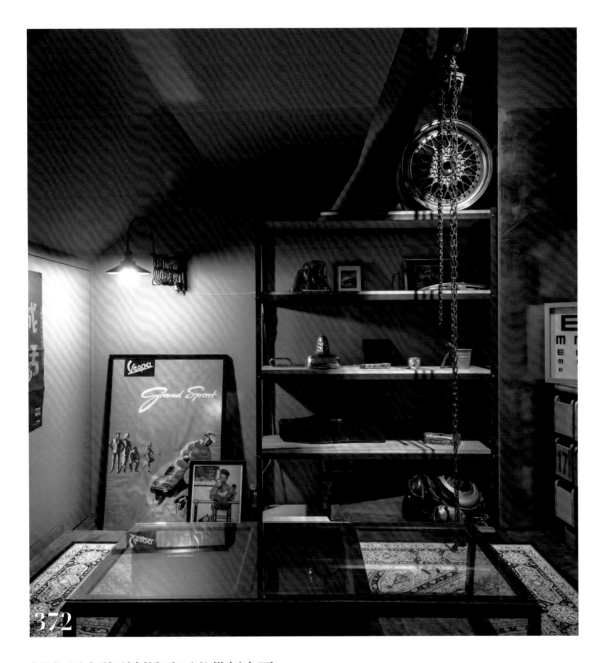

372

372 用心陳列創造時下必備打卡區

店內特別規劃一區展示區，將店主對於二手老
件、傢具的喜愛置於其中，結合設計師的巧妙陳
列，呼應空間主題，也讓環境中有一個時下必備
的打卡區，滿足現代消費者的入店另類需求。蝸
居咖啡‧圖片提供◎奧立佛室內裝修有限公司

細節規劃 此區牆面特別上了色，從天花板到
牆面，使用偏藕粉的顏色，與復古老件很契
合，也剛好能讓整體調性達到平衡作用。

373 展現英式殖民的獨到魅力

店主渴望這是間帶有混搭、仿舊多樣性的殖民味道，於是設計者透過大量的仿古木質的老件傢具、二手鋼琴、掛飾、燈飾等做勾勒，展現英式殖民的獨到魅力！為了能讓風格更接近，座位區的桌椅均重新再做仿舊處理，讓懷舊味道更清晰。Diamond Hill café·圖片提供◎懷特室內設計

> 細節規劃 為加深天花板處的線板設計，設計者以黑色塗料做勾勒，刻意圈出一圈的效果，突顯細節也替天花增添立體度。

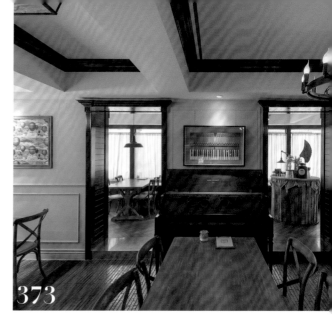

374 柔和不刺激的光源配置

店內以投射燈作主要重點照明，輔以各區懸掛造型吊燈維持基本亮度，當夜幕低垂時，日光消逝，整家店除了甜點櫃依舊明亮清晰外，其餘空間都將呈現柔和、舒適的光暈情調。友美子珈琲·攝影◎江建勳

> 細節規劃 對外的兩扇大窗以白色布簾作光線投入的彈性調節手段，遇有酷暑或特殊狀況可以拉下隔絕光線與外界目光。

375 二手老件交織出有溫度的氛圍

店主偏好復古風格，幾經討論後，以英式復古為空間調性，除了在材質選擇上偏向復古味道外，傢具傢飾的擺設也取自於國外二手老件，不少都是店主個人的蒐藏，一點一滴添購佈置，讓整體氛圍更具溫度。好聚所Hireath Cafe·圖片提供◎奧立佛室內裝修有限公司

> 細節規劃 為了要能烘托出復古情懷，設計師在燈光的應用上適度地加入投射燈，部分投射至牆面、部分為蒐藏品，不明顯的映照，讓感受更不一樣。

376

377

376 二手傢具成打卡重要的端景

因應現代人踩點打卡的需求，店面規劃時也善用空間加以佈置，除表述風格氛圍，也成其環境中重要的打卡點。帶點粗獷味道的空間，選以二手傢具、畫作來妝點，輔以工業感燈具，彷彿回到過往懷舊的時光。蝸居咖啡・圖片提供◎奧立佛室內裝修有限公司

> **細節規劃** 牆面特別以打鑿方式處理，將表面部分細緻水泥剔除，藉由那不規則、斑駁的效果，加強空間況味。

377 老件重獲新生的「古早味」洗手間

洗手間的浴櫃是老闆從自家使用多年的傢具改造而成，原本是壞掉的老床頭櫃，透過DIY修復後，於上方鑽孔、加裝面盆與管線五金，隨即變成世上獨一無二的訂製洗手台。MayBe Cafe・攝影◎沈仲達

> **細節規劃** 洗手間入口選用200元買到的古早台灣門片老件，老闆自己加裝軌道讓它重獲新生、繼續上崗工作！

378

378 鏽蝕舊宅門滿滿文青風

Café de Gear中正店的主門，來自法國老鐵門，在經年累月的鏽蝕下，形成極具韻味的復古藝術，設計師保留了這將近五十年的老古董，因應商業空間需要以清玻鐵件擴大了原本尺寸，加上了原有鐵窗改建，濃濃古早味的設計，也成為文青們最愛打卡的熱點。Café de Gear中正店，圖片提供◎隱室設計

> **細節規劃** 對比黑鐵框門窗，設計師在門楣及邊牆上以淨白色為基底，搭配了具有立體感的錐形方磚，增添了時尚感。

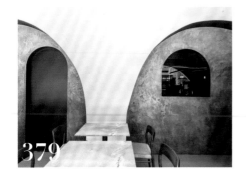

379

379 小視窗創造窺視與神祕感

宛如山洞般的線條，拱形的小視窗內為放置三台烘豆機的獨立烘焙咖啡空間，藉由小視窗創造窺視與神祕感受，而黑色門扇則延續拱形的幾何線條，發展出通往洗手間的動線。ANGLE II，圖片提供◎初向設計

> **細節規劃** 如岩石紋理般的立面，其實是特殊漆料刷飾而成，呼應山洞意象的自然原始感。

380

380 三層次手法構築穿透視覺主牆

二樓天井主牆採三層次手法打造，以特意破壞壁面、形成破損斑駁紋理為基底，覆蓋作隱約、穿透功能的「修飾層」——木板與白色鐵網，最後吊掛綠色攀藤植物大功告成。Morni一中店，圖片提供◎新澄設計

> **細節規劃** 貫穿天井主牆總長度達7公尺，沒有精準正確的設計與比例，屬於設計師的「直覺性設計」。

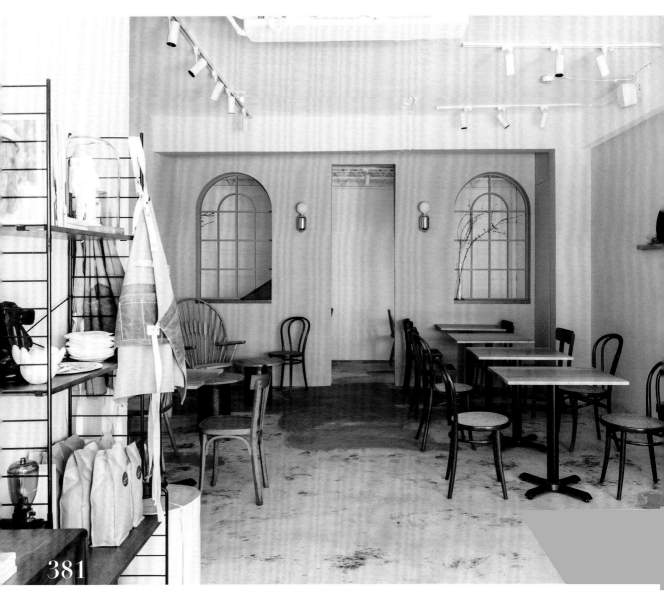

381

381 如國外般的自在慵懶氛圍

初訪咖啡館依著原始隔間，將空間區分為前後座位區，並以米白、純白色調做出劃分，純白牆面則是考量未來與藝術、攝影等展覽的轉換運用，搭配店主喜愛的骨董傢具、牆面以木層架做出陳列，期盼以隨興的生活感讓客人們感到放鬆。初訪true from．圖片提供◎初向設計

> **細節規劃** 將原有平凡的方窗開口拉出圓弧線條，通道也特意拉高比例，形成如歐洲建築般的特殊氛圍。

382 歷史痕跡是最珍貴資產

右舍咖啡在10年間進行過三次改裝，不停的創新與成長，同時並沒有摒棄原有的一切，而是選擇保留老屋最原始的白色欄杆、扶手、磨石子樓梯，第一次改建時老朋友親自手繪的咖啡壁畫等等，反覆進行融合、沉澱與積累，希望再一次轉化成更有韻味的新面貌。右舍咖啡・圖片提供©新澄設計

> **細節規劃** 壁畫上方貼上紅色文化石，進行批土、油漆處理，創造出仿舊剝落的立面表情，完美融入原有建築元素。

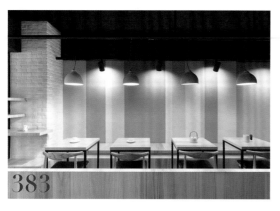

383

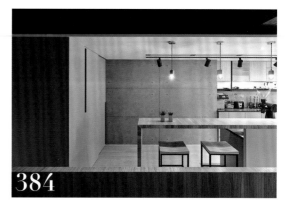

384

383+384 水泥吊燈映亮灰階靜美空間

為了讓進到店內的人可以感受到這空間給人的平靜感，摒除華麗建材與多餘裝飾，將主軸定位在灰、白、黑、原木等基調，透過櫃檯與吧檯的線條感，以及灰階牆色的活潑律動，讓店內呈現帶點日式又簡約的風格。SWING COFFEE・圖片提供©蟲點子設計

> **細節規劃** 店內以大量灰階色塊營造平靜美感，特別在燈具部分也配合以水泥吊燈來呼應牆面的清水模板。

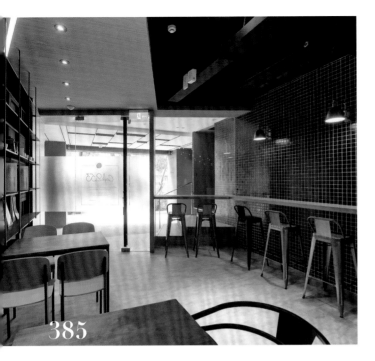

385

385 天地壁多重材質混搭營造溫度

乾淨簡約的設計自門面延伸到店內場域，天花簡單噴黑隱藏管線位置，地面則運用水泥底漆創造出的灰階色調做為鋪陳，室內壁面則分別採取櫃體、漆料、大圖輸出和方磚拼貼等立面變化展現空間的細緻手感，透過色彩的整合與串聯，型塑出和諧而多變的立面視覺。253 Café文創咖啡‧圖片提供©隱巷設計

細節規劃 單邊牆面以5×5公分的黑色小方磚搭配白色填縫，簡單黑白對比創造質感品味。磚牆更從室內延伸到室外店面，延伸一致性的場域風格。

386+387 東方元素為咖啡留下綿長餘韻

386

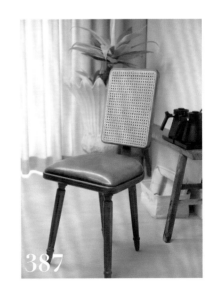

387

比起時興的工業風或是美式復古，VWI by Chad Wang雖然乍看之下沒有明顯的風格區隔，但不難從細節中觀察到設計師暗藏的東方底蘊，特別在洗手間的磨石子洗手檯面，或是帶有濃濃古早意境的藤編椅背，都為空間帶來無限典雅氣息。VWI by CHAD WANG‧攝影©Amily

細節規劃 設計師表示，空間風格與品牌企業形象相互串聯，因此從使用材質到軟件都以簡約而樸質原味為出發點，傢具亦來自於台灣本土品牌設計師之手。

388 綠色妝點，巧妙化解冷硬空間

由於位在飯店二樓的開放場域，完全沒有自然光的情況下，過亮過暗的照明，都可能讓想呈現的優雅質感大打折扣，設計師運用「綠色」化解難題，頂天植生牆型塑視覺焦點，加上各個角落闊葉植栽妝點，淡黃光照明下，彷彿遇見陽光，也讓區域暖亮舒適。Café de Gear大直店・圖片提供©隱室設計・攝影©Amily

細節規劃 闊葉植物能帶出健康而清新的感覺，特別適合餐飲空間，但須避免枯黃，店裡龜背竹、黃金葛、姑婆芋等隨時更換，維持最佳狀態。

389 花葉籐編燈飾是最亮眼裝飾

一個個散發暈黃燈光的燈飾，是從戶外望進來最顯眼的景致，為空間染上濃濃南洋風情與「家」的溫暖。編織籐製燈罩以及上頭的花藝裝飾皆為設計師設計打造而成。旅人咖啡・攝影©江建勳

細節規劃 由於燈具皆為單一條電線支撐懸掛於天花，因此須格外注意燈罩與編織花葉的平衡才不致歪斜。

390 浩克搥破的送餐區入口

走上二樓，除了吸睛的天井主牆外，另一個抓住來客目光的便是通往送餐口、備餐區的壁面破洞，被設計師解釋為「被浩克搥破」的入口，是用誇張的手法，打破方正完美的設計框架，為商業空間帶來更多樂趣與可能性。Morni一中店・圖片提供©新澄設計

細節規劃 打洞是由設計師畫出洞的大小與輪廓，再請師傅慢慢一點一點逐步打鑿而成。

391

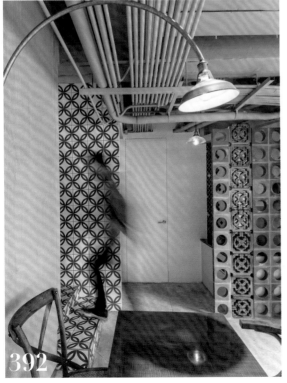

392

391+392 異材質拼接
　　　　成功營造吸睛打卡點

為陳述活潑悠閒的地中海風格，設計師刻意打造
出具有多元風格的空間，並融合多種特色建材，
像是老花磚與水泥地坪、玻璃磚與石磚等，天
花、地板、地面皆有拼接細節，也讓空間目不暇
給，成功刻劃出熱情浪漫且多彩多姿的異國氛
圍。Toasteria Cafe'，圖片提供◎柏成設計

細節規劃 帶有台灣在地特色的建築素
材，則是空間中小小的亮點，花磚、鐵窗
與異國的繽紛鮮艷不僅不違和，反而更洋
溢著時尚個性風格。

393

393 從老建築發想的新餐廳

環顧餐廳四周，其實室內多為未經修飾的原始龜裂水泥地面與單純漆白處理的斑駁坑洞牆，只添加金屬管線、開關、桌椅等必要機能硬體，巧妙融合新與舊、實用與裝飾。天井周圍為了保障安全加裝欄杆，最上端的扶手平檯足有30公分寬，視覺上增添安全感外，憑靠時也較舒適。

Morni一中店・圖片提供◎新澄設計

394 鞦韆小花園成IG打卡熱點

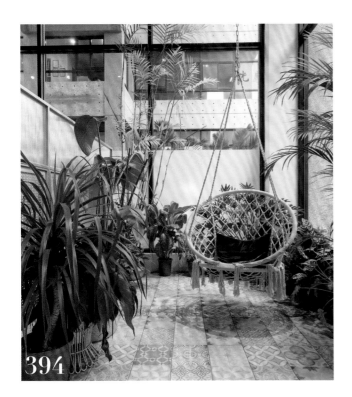

一踏進大門，不由自主地被藏身於熱帶叢林間的繩索躺椅鞦韆架所吸引，瞬間誘發大人、小孩童心的生動迎賓小景，屬於讓人還沒坐下點餐，就已想好拍照、打卡的「熱門景點」。旅人咖啡·攝影◎江建勳

> **細節規劃** 長桌區與大門間的畸零角落，特別運用復古花磚、盆栽與鞦韆造景，規劃綠意盎然的室內小花園。

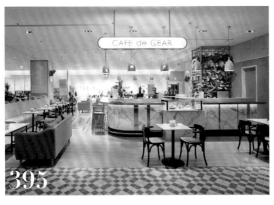

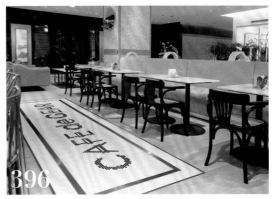

395+396 善用裝飾讓品牌形象深植人心

有別於一般店面，位在飯店內的café de gear為開放式的設計，在缺少牆面、招牌之下，如何創造品牌形象成了設計師的挑戰，在這裡設計師以G為符號大量展現外，地板則以六角磚馬賽克式拼法呈現店名標準字，也帶出了動線層次。Café de Gear大直店·空間規劃◎隱室設計·攝影◎Amily

> **細節規劃** 結帳櫃檯上方以金色框架搭配燈箱設計華麗燦亮的招牌，這樣的聚焦效果實則有暗示作用，能吸引顧客在此點餐、買單。

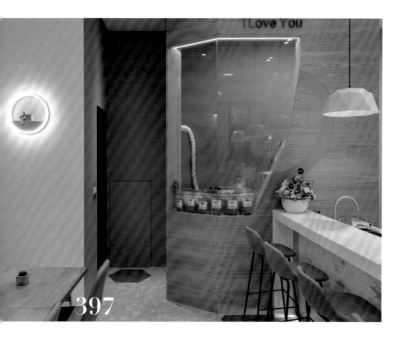

397

397 放一杯咖啡在我的店裡

以現場少量烘豆為主要特色之一的咖啡廳，利用空間的底端灰牆圍塑出一間一坪不到的烘豆室，以實木和強化玻璃圍材質設計出巨大的咖啡杯外觀，上方用黑字體寫出店名SHMILY的由來，再次提醒著「這裡有好咖啡」。SHMILY．空間規劃©雲端建設．攝影©劉煜仕

> **細節規劃** 僅有一人顧店時，能一邊烘豆，一邊透過玻璃看見是否有客人進門，若有可先點頭示意並前往招呼。

398

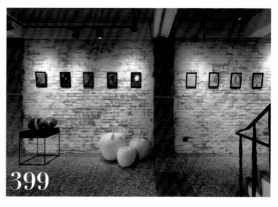

399

398 復古綠，鋪陳溫暖氣質空間

延續店內簡單俐落的裝潢風格，洗手間以綠色調為鋪陳，與座位區形成區隔，復古的開關面板，加上石材面盆、一旁利用黃銅材質構築置物平檯，注入美感之餘也提升整體質感。初訪true from．圖片提供©初向設計

> **細節規劃** 洗手間燈光注重氛圍，角落置入一盞裸燈，加上局部投射燈光的運用，讓光線柔和溫暖。

399 灰色歷史感素材鋪陳展覽場域

三樓空間是提供在地藝術家或學生們一個迷你展覽空間，只要透過店家核可便能在這裡展出。古老的磨石子地坪、剝落感的白漆文化石牆，整體呈現灰白色調，維持建材本色，作藝術品最樸素的襯托背景。右舍咖啡．圖片提供©新澄設計

> **細節規劃** 重新裝修的文化石白牆特意作出斑駁歷史感，搭配水泥裸露柱體，與磨石子地板完美揉合。

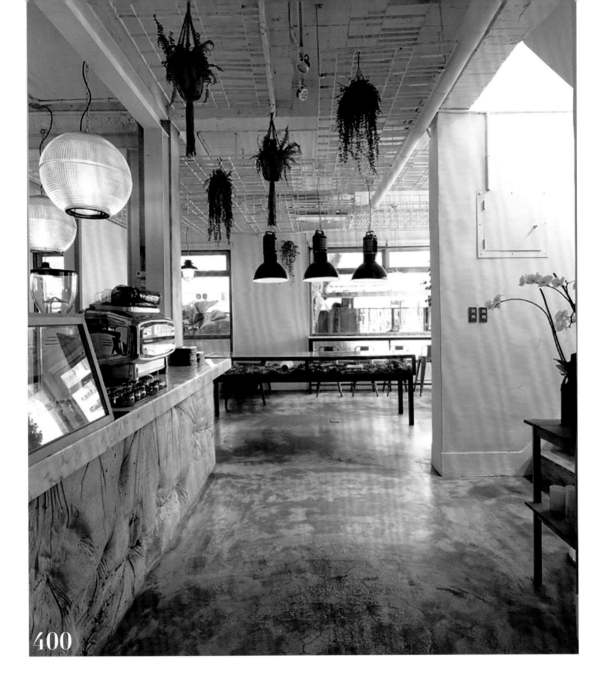

400

400 白色天花格柵藏有小心機

咖啡店的吧檯區最容易積聚人潮，設計師保留了
大片空間在吧檯前方，天花板錯綜管線則容易形
成此區的無形壓力，設計師在此處用白色格柵網
取代以往以夾板遮蔽的方法，不僅拉出空間感，
同時多了吊掛機能，擺放垂墜植栽為空間增添自
然風情。Café de Gear中正店·圖片提供◎隱室設計

細節規劃 早期蓋房喜用珍貴的檜木作窗框，
設計師同樣保留了木窗框材，選擇花最多時間
的打磨做法，保留骨架，也保留了古色古香，
美感無價。

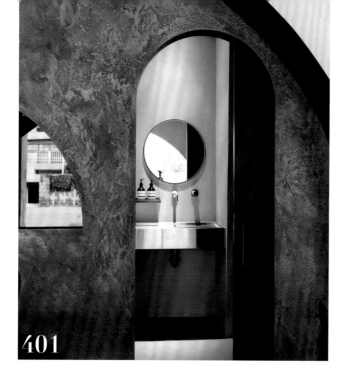

401

401 不鏽鋼素材打造簡約設計感

隱藏在黑色門扇底下的，是通往洗手間的入口動線，利用木作烤漆滑門設計，讓整個立面更為完整，也爭取空間的轉圜使用，整體的圓弧線條也發展成為鏡面元素。ＡＮＧＬＥⅡ．圖片提供◎初向設計

> **細節規劃** 選用不鏽鋼材料打造面盆與置物平檯，配上埋壁式龍頭的運用，線條俐落簡單，也具有設計感。

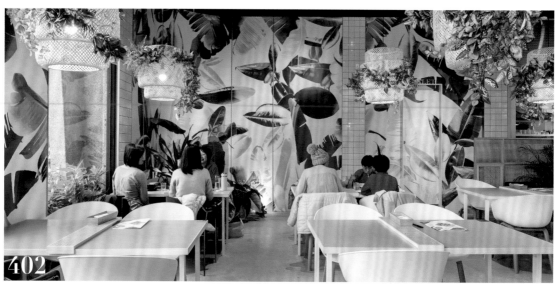

402

402 色彩闊葉影像妝點視覺主牆

空間中唯一一道實體裝飾主牆，設計師運用特殊影像合成，令闊葉植物轉換色彩、保留輪廓滿版呈現於牆面，創造出專屬於旅人的特有風格。融入金邊的接縫細節延續了全室的金屬語彙，其間暗藏了洗手間與通往樓梯入口。旅人咖啡．攝影◎江建勳

> **細節規劃** 蔓延側壁的圓弧造型打破了方正空間的直角交界，釋放更完整無邊的視覺延伸感。

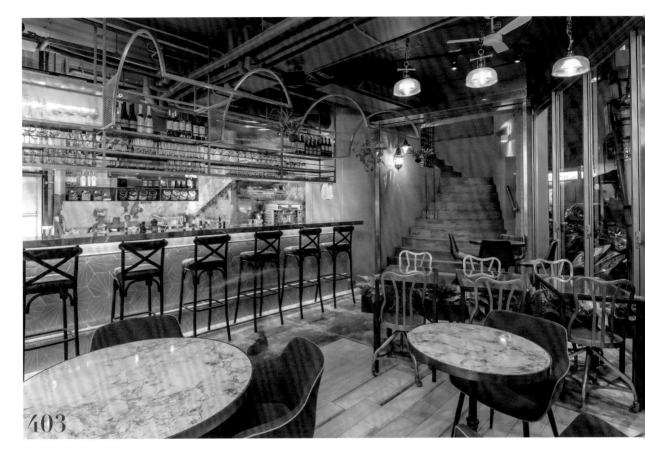

403

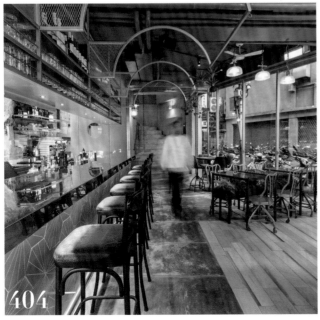

404

403+404 打破僵化線條
圍塑空間樂趣

設計師不諱言地說，當初設計只想在空間中表達輕鬆自在的氛圍，就算一個人來也能融入其中，因此刻意打破井井有條的秩序，讓桌椅參差排列，豐富的建築素材讓室內繽紛熱鬧，在不同的排列組合下，也多了分親切無拘束的悠閒舒適。Toasteria Cafe'．圖片提供◎柏成設計

細節規劃 綠色植栽在Toasteria Café空間中扮演了畫龍點睛的角色，弧形曲線則用來詮釋歐式浪漫，立面線條亂中有序展現十足的異國底韻。

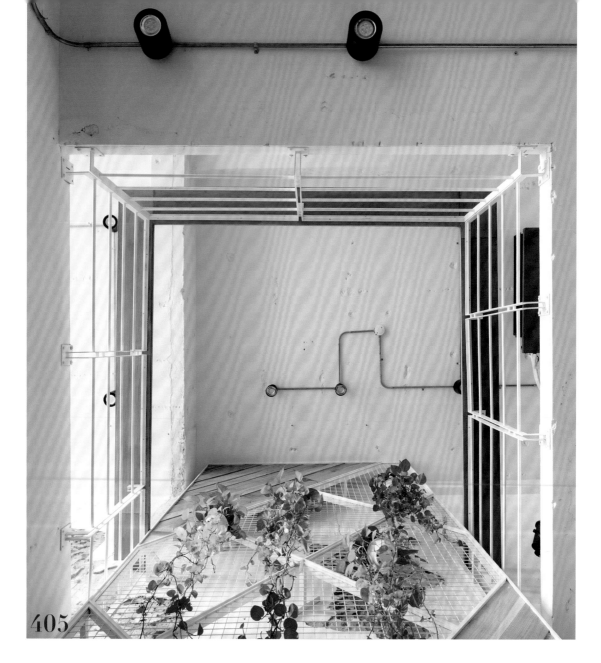

405

405 利用舊樓板開孔作貫穿天井主牆

設計師依照老公寓建築二樓樓板中原有的2×2
公尺開孔，做上下貫通的天井主牆設計，打破立
面量體的限制，令整體商業空間凝聚視覺焦點、
更顯大器。天花保留原本拆除舊裝修的破損、釘
孔，僅單純上白漆，保留悠久歷史痕跡，使其成
為設計的一部分。Morni一中店・圖片提供◎新澄設計

細節規劃 商空需考量施工效率與事後恢復，
所以多半沿用舊有管線，只有缺少的部分才另
外走明管。

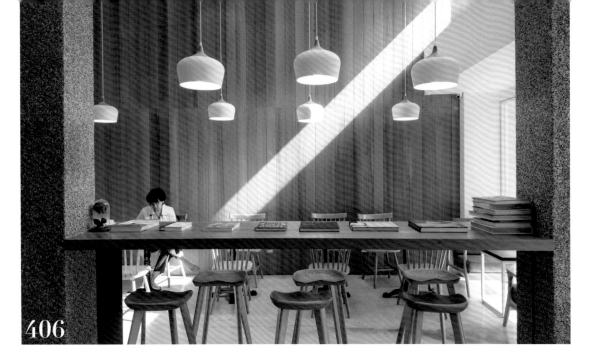

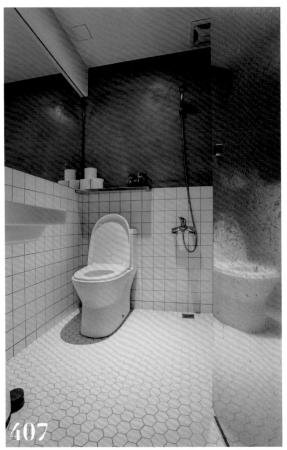

406 寮國香杉滿室芳香

挑高達4米8的高度優勢,選用來自寮國的香杉實木作為壁面主要造型,淡淡的香味充滿療癒,自然紋理也帶來放鬆與溫暖視感,配上大量的木質傢具,更有加乘的效果。REEDS coffee & bakery
· 空間規劃◎嘉圓室內設計 · 攝影◎沈仲達

> 細節規劃 特別選用帶橘的香杉,避開偏白木色會過於北歐,也避免過黃給人老氣的感覺。

407 白灰鋪陳簡約個性風

綠洲咖啡館的洗手間延續整體主軸,將鋅鐵板規劃為門片,既堅固又具有良好的防水效果,配上白色、水泥基調,簡單卻充滿獨特的個性。
Oasis Coffee Roasters · 圖片提供◎竺居設計

> 細節規劃 純淨的白色選用復古馬賽克磁磚鋪飾地面,壁面則是更換為小尺寸方磚,讓空間更具層次與立體感。

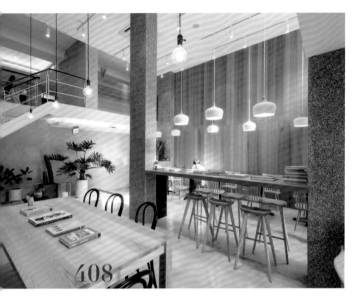

408

408 拿捏色彩比例調出簡約溫馨

店主想像中的咖啡館,是簡單且明亮溫馨,讓顧客想要一再探訪,於是整體空間以白灰木質基調為主,黑色作為點綴裝飾,具有畫龍點睛的效果,座位區則提高木頭的比例,甚至是大面積鋪飾成為牆面設計,更具暖度,日光折射也創造獨特的光影氛圍。REEDS coffee & bakery・圖片提供◎嘉圓室內設計・攝影◎沈仲達

> **細節規劃** 無法變動的結構柱飾以抿石子材質,添加多種顏色的琉璃,特殊的顆粒感宛如雜糧麵包般,呼應販售的商品。

409

409 乾燥花材帶出生活趣味

運用天然的乾燥花材,以點綴吊掛方式裝飾並襯托整個店內空間,柔化整體陽剛感,帶出隨性的生活韻味,並搭配窗花造型牆、裸露的天花管線、斑駁粗獷的壁材等,地面則呈現不規則的隨興刷紋,混搭趣味場景。鄰居家 Next Door Café・空間規劃◎混混設計・攝影◎ANDY's Photography

> **細節規劃** 規劃從天垂降的不鏽鋼置物架,並順勢銜接吧檯桌面,透過鏤空與不落地造型,使不鏽鋼也顯得輕盈具特色。

410

410 深淺紫色烘托甜美都會風情

設計師透過空間材料來進行風格描述,主要是水泥、石材、舊木料、黑鐵、紫色的組成架構。大量複合材質與復古老件傢具分散空間焦點,並化解單一紫色空間氛圍過於柔媚魅惑。Coffee Flair・圖片提供◎hiiarchitects 工二建築設計事務所

> **細節規劃** 主視覺紫色調深淺對比呈現,咖啡館最後面的端景牆以深紫色牆加上咖啡館LOGO霓虹燈設計,營造有如餐酒館的微醺氣氛。

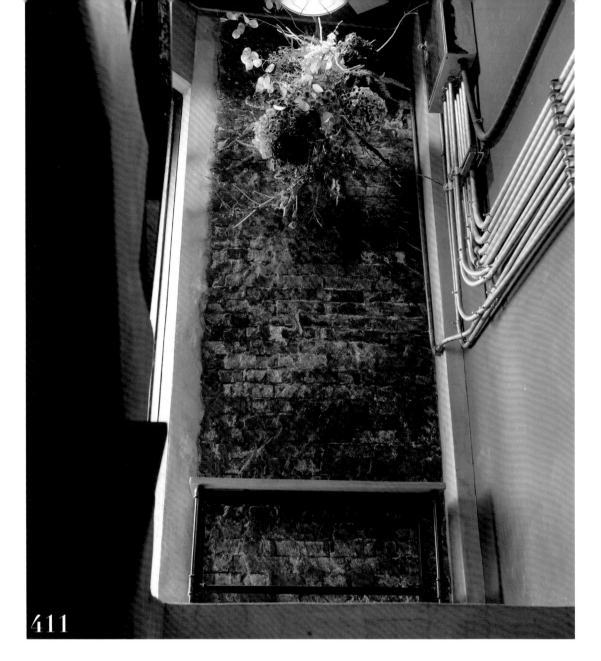

411

411 網美牆是「來吧Cafe'」的歷史見證

店主口中戲稱的「網美牆」，是走進大門、通往地下室的局部立面，上頭懸掛著乾燥花束，其粗獷紋理在燈光的照射下顯得更具張力，靜靜地訴說關於建築本身的小故事，也是記錄咖啡館草創過程的歷史見證。來吧Cafe'·攝影©沈仲達

細節規劃 牆面為裝潢期拆除見底的建築磚牆面，保留原始的斑駁鑿痕，形成具有特殊韻味與意義的梯間主景。

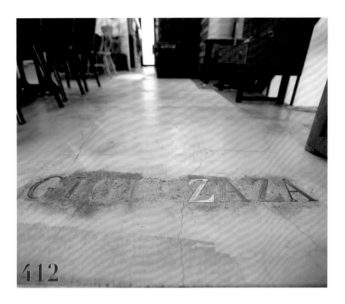

412

412 就是要「GIGI ZAZA」的女性聊是非天地

身為一個為女生設計的咖啡空間，有個特別的代表LOGO也是很合理的！老闆幽默地呈現女生們在一起妳一言、我一語的歡樂情景，令其形象化，將之嵌於地坪，意即「嘰嘰喳喳」。MayBe Cafe·攝影©沈仲達

> **細節規劃** 內嵌金色字體在水泥施工過程意外被覆蓋，是老闆娘讓兒子一個字一個字把它磨出來才得以重見天日。

413

413 全室淨白，簡約不失優雅

全室以明亮典雅的白色系為主軸，地面選用長型白色磁磚做人字拼貼，牆面則以白色木皮設計腰牆，簡約也不失優雅，即便淨白無物，也能創造躍動的視覺層次。同時為了不過於冰冷，利用溫潤木質傢具、檯面點綴，增添空間暖度。K.C Café·圖片提供©分子設計

> **細節規劃** 入門處利用收藏的復古櫃體與大面明鏡，豐富視覺層次，同時也能在櫃上增加物品展示，兼具實用機能。

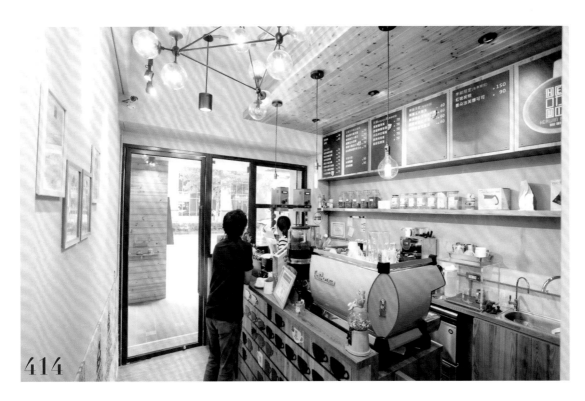

414

415

414+415 麻布袋、杉木板，
傳遞溫潤的咖啡文化

為了傳達溫暖質感，採用節眼獨特的杉木板鋪陳
天花，巧妙遮掩管線的同時，也能帶來自然清新
氛圍。而吧檯櫃面則利用杯盤圖樣點綴裝飾，輔
以裝載咖啡豆的麻布袋點綴牆面，相互映襯之下
彰顯咖啡文化，打造濃厚迷人的風情。賀運咖啡．
圖片提供©王友志空間設計

> 細節規劃 在杉木天花暗藏間接照明，提
> 供溫暖不刺眼的照明，並以樹枝型吊燈點
> 綴，造型獨特的設計成為空間矚目焦點。

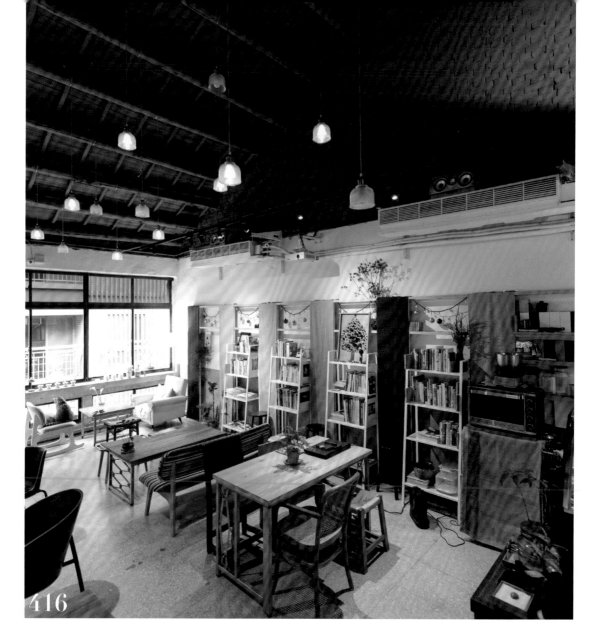

416

416 修復老屋天花打造超寬闊樓高

咖啡空間屋齡高達60歲,店主坦承當初在選擇
地點時純粹喜歡附近街區的文青氛圍,以及老屋
獨有的氣質,承租此處後拆下上方隔板,才發現
這裡保留了早期斜式黑瓦屋頂,於是放棄小閣
樓、收納夾層的選項,延續這樣的「驚喜」,保
留室內橫樑木樁及木料僅作局部修復,加裝輕鐵
架與軌道燈,順勢而為帶出老屋原貌。好人好室×
七二聚場.空間規劃◎所以設計.攝影◎沈仲達

細節規劃 保留早期斜式屋頂3米至6米的超寬
闊樓高,也讓客人能更無壓力的在此處休憩,
的屋頂材質更具吸音效果,能創造自然寧靜的
環境。

417 充滿藝術感的粗獷白牆

老闆娘從書中得到靈感，想要有個不羈的斑駁牆面，最初還引發老師傅的不捨，期間經過充分溝通、師傅才將畫出的範圍整齊地「破壞」出來，最終還是由老闆娘自己操刀將邊緣打成不規則的模樣，而且由於內裡磚牆排列不如預期，追加批土覆蓋才大功告成！。MayBe Cafe · 攝影©沈仲達

細節規劃 白色貓頭鷹是大小客人詢問度最高的店內擺設，除了好奇它的真假外，也有人把它想成哈利波特中的嘿美，將空間與劇情巧妙結合，成為咖啡館一方焦點所在。

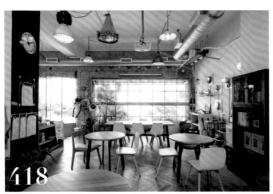

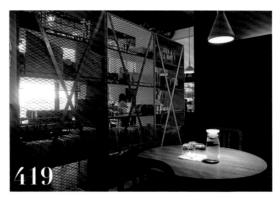

418 百變畫框擺出的藝文范兒

不只是擺放現成的畫作，而是取用不同大小、紋路與顏色的畫框，去除原本的畫，替換成喜歡的蒐藏，或是乾脆挖空留白，擺放立體的吊飾，立馬成就咖啡廳內最迷人的文藝性格打卡牆！你後面 · 攝影©沈仲達

細節規劃 不只在牆面上進行裝飾，沿壁面擺放從古董市集買來的歐洲實木邊櫃，收納展示匠心獨具的家飾品，營造居家生活感。

419 擴張網隔間牆隱匿文青感

以擴張網設計的展示櫃替代隔間牆，掩蔽了洗手間位置，並與小閣樓製造局部座位區包廂錯覺，擴張網材質使得空間具穿透性而不封閉。彷彿可以在展示櫃後方享受獨處，一盞北歐設計簡約吊燈烘托出超有文青感的小角落。V+Plus Coffee · 空間規劃©陳新建築空間設計室 · 攝影©曾信耀

細節規劃 高度240公分的展示櫃，既有隔間牆作用，又具備擴張網的穿透性，即使阻隔了一道櫃體，窗邊採光也能虛實相交。

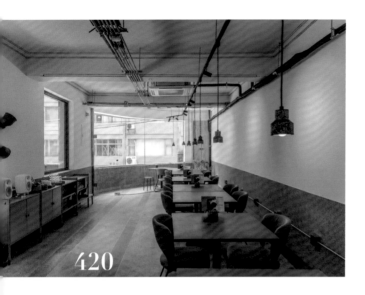

420 新舊材料回應老屋的樸實低調

老舊建築整頓為咖啡場域，高壓水柱沖洗後露出早期傳統的磨石子壁面，加上難能可貴的彩色磨石子地板皆予以修復保留，新賦予的材料也儘可能低調、自然，散發寧靜之感，而既有如線板般的天花造型，則擷取自磨石子中的色彩勾勒，藉此凸顯結構的特殊。鬧咖啡·空間規劃©SAS 半建築工作室·攝影©麥翔雲

> **細節規劃** 以提供桌面聚焦效果的吊燈，選用有著磨石子紋理的設計款式，與空間調性相互連貫，更有整體性。

421 保留管線作天花裝飾

拆除時打開天花發現大樓管線眾多，經過設計師重新定色後保留，以原始狀態再加上新的管線配置，新與舊、高與低、平整與傾斜，成就出另一種繁複線性衝突樣貌。胖馬樂咖啡·圖片提供©沈志忠聯合設計

> **細節規劃** 廢棄木傢具為了防潮需要在表面塗漆增加耐用性，最後的手工細砂紙打磨工序，是賦予材質年代仿舊感的關鍵所在。

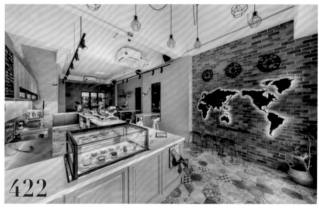

422 世界地圖打造專屬故事、凸顯咖啡專業

置入店主喜愛旅遊、引進各國咖啡豆為發想，以世界地圖、時鐘概念，利用入口處牆面規劃出屬於綠櫻桃咖啡的故事主題牆，也塑造出時下最熱門的打卡風潮，而地圖上的台灣部分更巧妙以品牌蝴蝶LOGO呈現，隱喻店主選擇「回歸家鄉」的初衷。GREEN CHERRY·圖片提供©陳新建築空間設計室＋木介空間設計

> **細節規劃** 地圖為鐵板加上黑板烤漆處理，既具有磁性，也能使用粉筆手繪，讓店主能依據引進的各國咖啡豆，在產地上書寫特色簡介，也強化凸顯店主對烘豆、咖啡的專業知識。

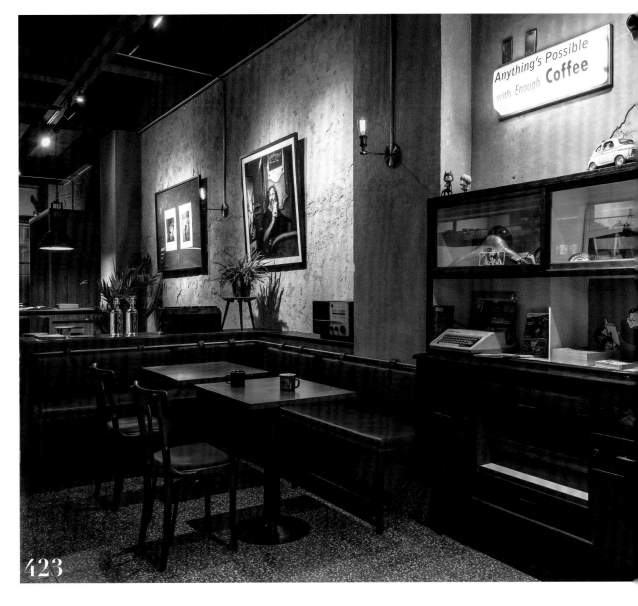

423

423 不同光源映襯牆面復古掛畫

狹長格局形式的店面，除了借助前後單向開口引入光線外，另也運用不同光源如：投射燈、吊燈，替空間帶來亮度與溫度。這些光源存在位置具不同的高低尺度，除了可以映照牆面掛畫，其投射下來的柔黃光線、層層光影，也能替質樸空間增添變化。蝸居咖啡，圖片提供©奧立佛室內裝修有限公司

細節規劃 天花板置高處使用的是投射燈，牆面則是用吊燈，再搭配不同的燈光顏色，讓光影層次更多樣化。

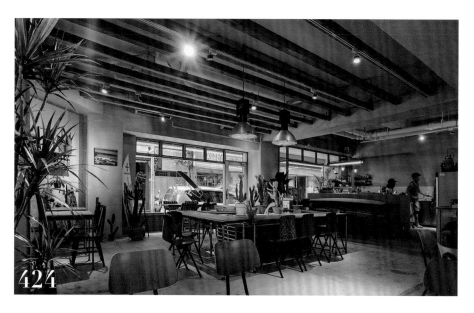

424+425 實木木樑整合軌道燈更形俐落

結合店主生活態度與對大自然喜愛所打造的衝浪咖啡館，大量運用許多自然材料，包含舊木、老件改造傢具，店內取消天花板施作，實木木樑帶出空間氛圍、延展高度，也巧妙結合軌道燈結構，有如一體成型的效果。SWELL CO. CAFE，圖片提供◎竺居設計

細節規劃 地坪運用水泥粉光與舊木拼貼地板作出座位區、吧檯的使用劃分。

426

427

426 木紋立面隱藏儲藏空間

綠櫻桃咖啡館整體採取灰色為主架構，保留原始樓梯的動線，藉由木紋美耐板拉出完整立面，空間更為大器，也利用美耐板的線條弱化儲藏室門片，門片下方的鏤空設計兼具透氣與踢腳開門的作用。GREEN CHERRY · 圖片提供◎陳新建築空間設計室＋木介空間設計

> 細節規劃 樓梯鋪面改以黑色大理石材，配上不鏽鋼包覆立面，與後吧檯有所延續又能帶出精緻質感。

427 巧妙平衡冷暖的藍與灰

一進門面對的梯間主牆選用店主人喜愛的深藍色，上頭整齊爬滿外露銀色管線，一旁點綴乾燥花與暈黃燈光，與水泥地面、鐵件木頭樓梯相互呼應，在冷硬與溫暖間取得微妙平衡。來吧Cafe' · 攝影◎沈仲達

> 細節規劃 從店主人喜愛的灰、藍色系發想，透過局部保留粗獷建材量體的點綴手法，賦予輕工業空間更多歷史韻味。

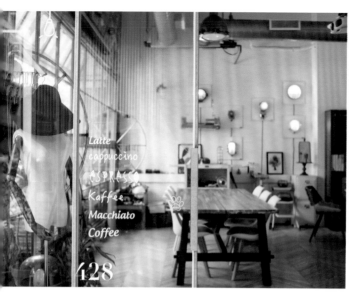

428 工業風搭上輕時尚的風騷

裸露天花板、斑駁的水泥壁面、五六零年代的工業風老吊燈、白牆和人字形木地板，講述輕柔的工業風格，本身是職業攝影師的老闆發揮創意，在角落放置廣告拍攝常用的道具，如畫畫立架、模特兒人台等，空間時髦感大躍進。你後面・攝影©沈仲達

細節規劃 玻璃門片上以不同「字形」的貼飾Show出咖啡品項，低調卻富有氣質地告訴客人，這間店就是在賣咖啡！

429 燈盒標語、書架化身打卡牆

觀察到現代人熱衷打卡踩點，設計師利用咖啡館的走道壁面，以打卡牆概念為規劃，採用鋁鐵板凹摺出有如貨櫃屋的造型，並製作長型燈盒、納入店主精選的標語，凹字鋁鐵層架則擺放各式雜誌、書籍供客人翻閱，也成為空間的裝飾之一。Oasis Coffee Roasters・圖片提供©竺居設計

細節規劃 鋁鐵層架下與天花上端皆加入鐵桿設計，方便懸掛各式植物點綴，回應店主期許咖啡館如同綠洲般的存在。

430 漣漪造型天花板帶動主視覺

取自傳說當年乾隆下江南，夜遊湖心亭，被美景吸引，便題下了「虫二」二字，寓意「風月無邊」。由此引伸在空間裡，以天花板造型呈現水池漣漪的流動感，加上清水模材質的純粹素雅，顯露自然不造作的風格語彙。虫二咖啡・空間規劃©陳新建築空間設計室・攝影©曾信耀

細節規劃 類動態模擬的天花板，使用101根木條加上五金鉸鍊，打造出漣漪感情境，在挑高的空間裡，形成主視覺的焦點所在。

431

431 天花板管線工業風到底

洗手間在咖啡館最後面的角落空間，只要將設計
元素收得乾淨就好，如人字拼地板、黑鐵材質洗
手檯，以及天花板管線露出的工業風格，都是整
體空間的媒介素材；在進入洗手間之前用一面黑
鐵框當作介面，從遠處看上去就像畫框的小趣
味。Coffee Flair · 圖片提供©hiiarchitects 工二建築設
計事務所

細節規劃 由於空間尺度小，天花板全被管線
覆蓋，應以簡化所有的設計作為，而延續咖啡
館主視覺深紫色，營造角落空間的包覆感。

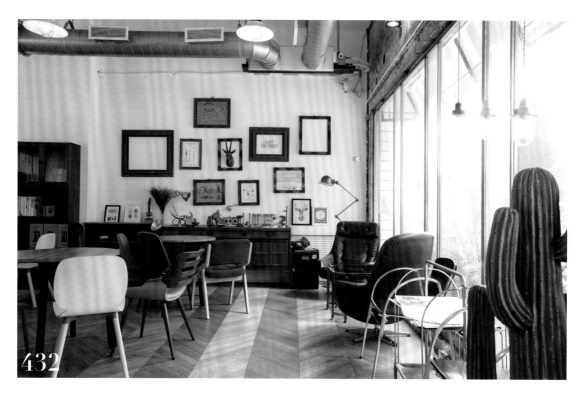

432

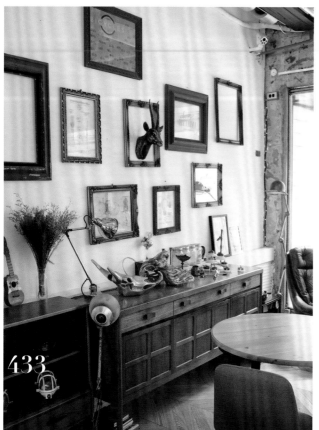

433

432+433 陽光和綠意
共譜曖昧戀曲

在落地玻璃窗外設置花圃，大量種植熱帶植栽，大型的葉子可帶來遮蔽的效果，讓咖啡廳內部空間多了一絲隱密性，陽光穿過林蔭再進到室內，曖昧的光影晃動，使人感受與自然共處的快意。你後面·攝影ⓒ沈仲達

細節規劃 落地玻璃窗不採取密閉，設計成上下兩片式，可藉由半圓形的手把垂直旋轉開啟，既美觀又有其功能性。

434+435 霓虹光源下的時空轉換

隱藏在店內一角的洗手間，使用鉍鐵板做為拉門，洗手檯也選用水管做為出水龍頭設計，配上霓虹光源，宛若走進另一個時空。SWELL CO. CAFE‧圖片提供◎竺居設計

> **細節規劃** 鉍鐵門上運用各式店主收藏的明信片裝飾，創造出端景牆面的效果。

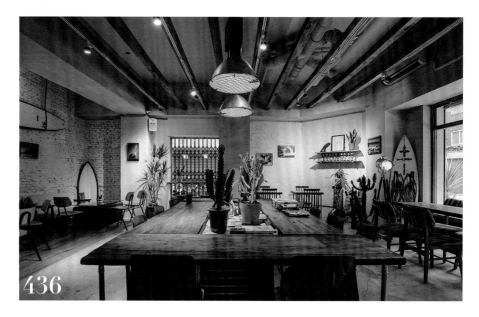

436

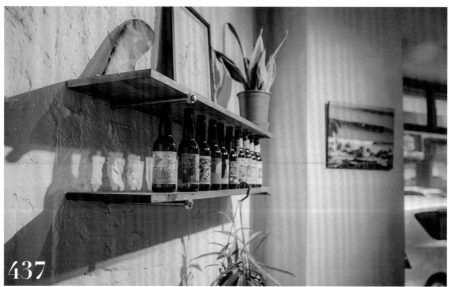

437

436+437 刷白裸牆回應自然生活氛圍

為呼應SWELL CO. CAFE門口的浪花彩繪，加上店主期盼呈現海邊度假、衝浪般的悠閒氣氛，原始、粗獷材料與質感呈現自然形成基本要件，兩面主要牆面便選擇以拆除見磚、剔除表面搭配刷漆，創造出兩種不同質感紋理的效果，而其中一面日後也再度加入海島元素彩繪，塑造出有如置身海邊般的美好錯覺。SWELL CO. CAFE · 圖片提供◎竺居設計

細節規劃 壁面運用舊木與螺牙棒、螺帽訂製獨特的展示層架，店主利用空酒瓶、懸掛植物裝飾，展現專屬於店家的生活品味與美感。

438+439 小公主和小王子的城堡風格

女廁和男廁的設計延續整體店內裝潢，各別以粉嫩的橘色和藍色為主題色調，從廁所門、洗手台的收納櫃、壁面和天花板都採用同一色系，為空間帶來一致性，面盆和鏡面都採圓弧造型，與咖啡廳的拱門造型設計相呼應。GinGin Coffee・攝影©沈仲達

> **細節規劃** 廁所內鏡面的邊框和擦手紙盒皆為金色，和半圓形的造型門把以相同的顏色，創造精緻質感。

438

439

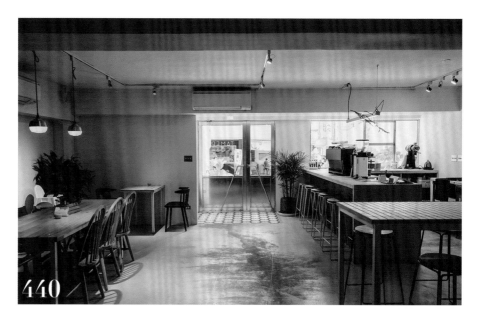

440+441 亮眼馬賽克磚成攝影打卡角落

取自歐美時興將餐點擺放地面拍攝打卡的潮流，利用店門入口原有的高低落差，以亮眼的馬賽克磁磚與室內水泥粉光地坪作出區隔，營造出如玄關般的效果。TAMED FOX，圖片提供◎竺居設計

> 細節規劃 搶眼又復古的馬賽克磁磚，顏色主軸延伸咖啡店的CI設計，讓風格更為統一，開店後也成為客人們最愛的拍攝角落。

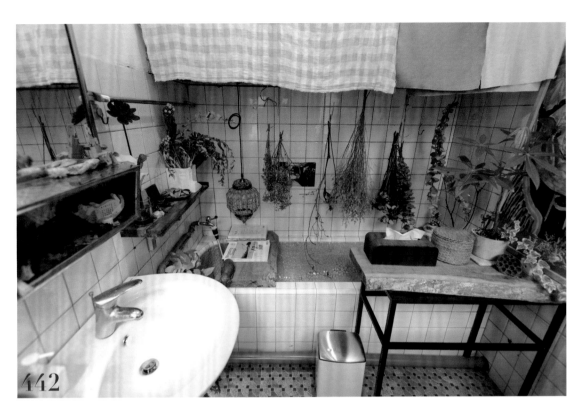

442

443

442+443 濃濃古早味是最珍貴
的資產

由於咖啡店為早期民宅房屋改建，洗手間區域同樣為過去家庭浴室所在，因此這裡仍存在著早期老家屋裡特有的馬賽克圓磚浴缸，設計師將這些珍貴的古早味一併保留，僅針對老屋管線重新作了抓漏、防水的處理，也讓此處充滿了懷舊氛圍。好人好室×七二聚場，空間規劃©所以設計，攝影©沈仲達

細節規劃 洗手間外白色方磚洗手檯搭配磨石子牆面，與木門搭配恰到好處地為咖啡店帶來最古意盎然的角落，也成為IG、FB上瘋傳的風格背景。

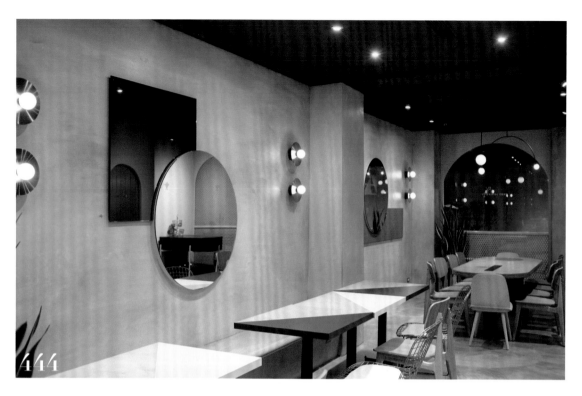

444

444+445 幾何造型訴說趣味童言童語

以正方形、長方形和圓形切割出幾何造型的大鏡面，彼此鑲嵌的設計，令人聯想起歡樂童年裡不可缺乏的積木玩具，燈飾也以圓球狀和三角錐造型的燈飾搭配，捨去華麗繁複的款式，凸顯簡單詼諧的空間個性。GinGin Coffee．攝影◎沈仲達

> **細節規劃** 幾何造型的造型鏡面佔據牆面一半的篇幅，成為店內的視覺重心，鏡面的反射效果讓店內看起來更寬敞。

445

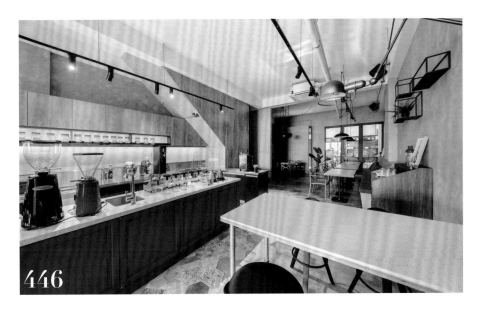

446

447

446+447 手感刷紋添加溫暖穩重氛圍

在灰色打底的框架之下，適時地於吧檯立面添加品牌主視覺色—綠色，並特意以實木加上手感刷色的處理，隱約仍可透出基底的原始木色，展現溫暖穩重的效果。GREEN CHERRY · 圖片提供◎陳新建築空間設計室＋木介空間設計

細節規劃 室內壁面利用水泥仿樂土的施工方式，創造出較深的紋理效果，比起直接用樂土施作也較能節省預算。

448 紅磚、水泥營造破壞工業感

餐廳以業主指定的原始建材做鋪陳，成功創造吸睛、獨樹一幟的用餐景致，並給予低彩度的用色，搭佐暖色的吊燈烘托，巧妙提升視覺暖度，甚至選用水泥訂製桌板，與空間風格完美呼應，使工業氛圍更加生動。鄰居家 Next Door Café．空間規劃©湜湜設計．攝影©ANDY's Photography

> **細節規劃** 刻意將壁面局部鑿至見磚，搭配斑駁原始的水泥痕跡，意外形成不加修飾的粗獷特色，帶出強烈風格。

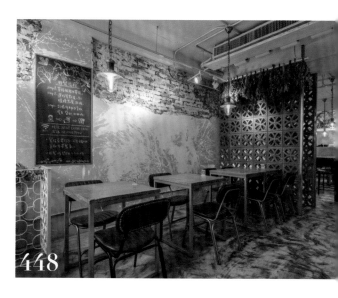

449 木作鐵件打造輕工業風

以輕工業風為基調，運用大量黑色鐵件與木作設計，朽木感天花板淺色淡雅而不顯沈重感，空調機隱蔽其間，出風口還因此增加牆面設計語彙。整體空間呈現開闊，吧檯區、沙發區、長桌區，搭配不同款式色彩餐椅，活潑而不顯繁複。OneOneOne café．空間規劃©陳新建築空間設計室．攝影©曾信耀

> **細節規劃** 以木作為主，黑色鐵件線條為輔，將材質比例與分割技巧適當配比，無須設定坪效式燈光，空間脈絡愈簡潔愈舒適。

450 吊燈軟件調和工業風冷調

大長桌的共桌氣氛，小圓桌的角落獨處，吧檯前一個人的放空，彷彿每個情境都有不同的心情故事正在發生著。架在牆上的B＆O丹麥品牌音響、閣樓下的黑板牆，有了這些創造工業風格的配角，才是完美的演出。V+Plus Coffee．空間規劃©陳新建築空間設計室．攝影©曾信耀

> **細節規劃** 大長桌的復古泡泡燈風格靈動，聚集了空間焦點，北歐實木頭吊燈散落在吧檯、桌面上，浮動的空間感適度釋放了工業風的冷調。

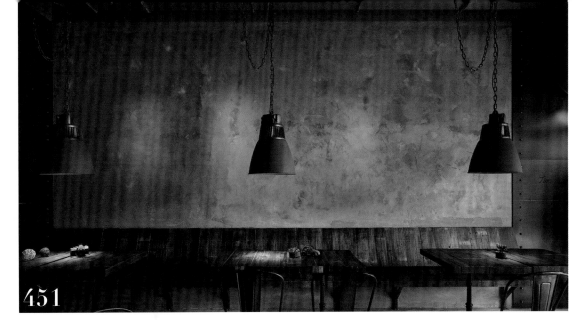

451

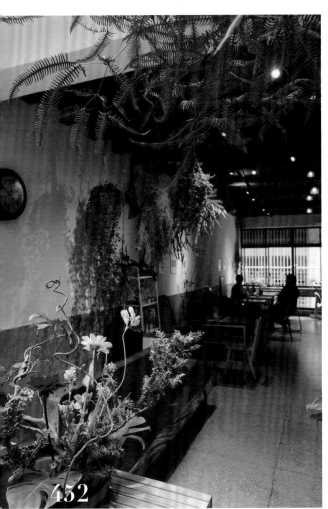

452

451 用廢棄木真實表情定調室內氛圍

全室桌板、靠牆長椅區皆採用廢棄木訂製而成，連結大門、地坪、櫃檯，讓這個經過歲月風化、最終遭人們丟棄的素材，經由精心打理，昂揚起皺摺滿面的頭顱，再度晉身室內設計殿堂。胖馬樂咖啡‧圖片提供◎沈志忠聯合設計

細節規劃 座位區牆面是利用白色、灰色益膠泥調色後，鏝刀手工製作而成，呼應地坪水泥粉光。

452 多元植栽創造小店獨有魅力

好人好室咖啡近20坪的室內規模，扣掉儲藏室及洗手間，整體來說不算大，卻在各個角落置入各式綠色植栽及盆景，這些都是店主兼室內設計師的個人收藏，牆上亦有古董掛鐘及珍藏的藝術作品，小店儼然成為生機盎然的植栽展示場所。好人好室×七二聚‧空間規劃◎所以設計‧攝影◎沈仲達

細節規劃 綠色植景在前後自然光線的烘托下，猶如畫龍點睛般化解了古宅常有的腐舊感，讓室內空間多了柔和雅致，每個角落都有好故事。

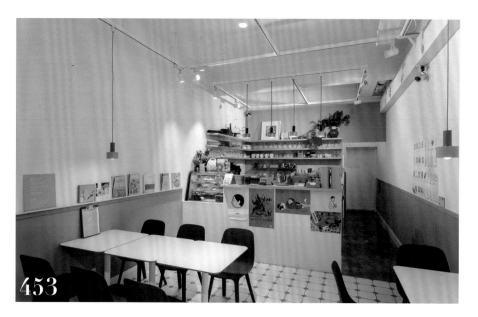

453+454 整齊又帶點鬆的北歐氣味

落地玻璃企圖引進自然光，大量留白的牆面帶出明亮的北歐咖啡廳特色，在底牆塗上和LOGO一樣的天藍色，搭配最具包容性的灰色，訴說生活就該「放鬆」的感性想法，地面方磚與方桌又整齊得令人感到秩序性的安定。風徐徐・攝影◎劉煜仕

> **細節規劃** 方格整齊排列延續到廁所，壁面磁磚貼至半滿，搭配白底掛畫與海報回應留白概念，自細部呼應咖啡廳內部設計。

455 格柵窗櫺既隱密卻又開闊

在原本老房子的格局中，咖啡店洗手間處原為半開放式的陽台空間，緊鄰著鄰居後院陽台，考量到空間採光及隱私，設計師在女兒牆上方作滿格柵式鐵窗框，並穿插運用透明玻、不透明的窗花玻璃拼組，配合推式、掀式不同機能使用，讓此區既隱密卻又開闊，既能遮風擋雨又明亮通風。

好人好室×七二聚場·空間規劃◎所以設計·攝影◎沈仲達

細節規劃 35公分×45公分不鏽鋼方管烤黑漆材質搭配玻璃舊料，是設計團隊從製圖、設計到完成的作品，懷舊一隅勾起不少人兒時的童年回憶。

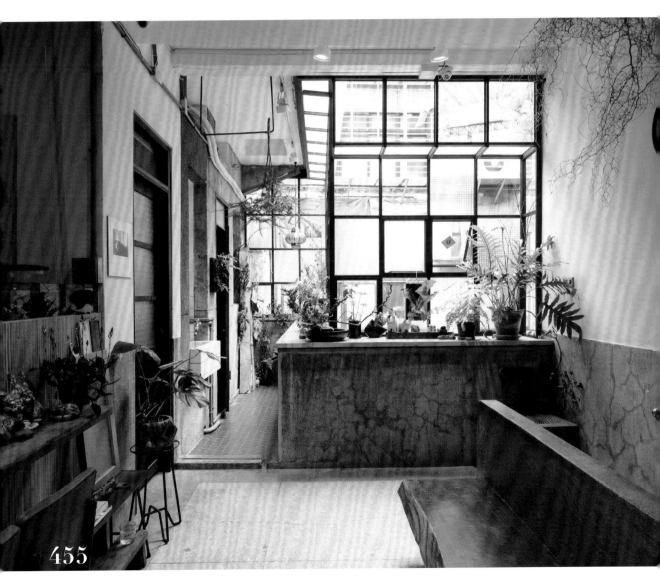

455

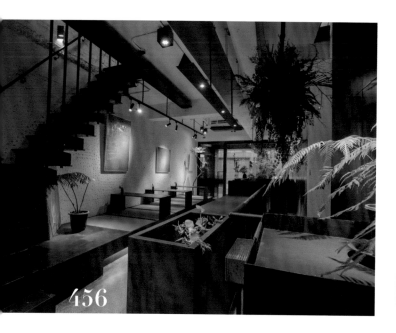

456

456 材料本質詮釋空間新語彙

無論大量運用黑鐵材質,或這棟台南老屋原有的磨石子地板,形似壁紙紋理質感的鑿壁泥作牆面,整體設計核心理念在於表達材料一次性處理,好比咖啡原豆萃取過程,風味不同,本質不變,咖啡館材質也在經由重新組合之後,創造詮釋空間的新語彙。萃行咖啡館。圖片提供©hiiarchitects 工二建築設計事務所

細節規劃 重點在於回歸材質本身,藉由想像材料凸顯空間,事先設定空間功能與配置,黑鐵、木板、泥作這些素材才填充進去。

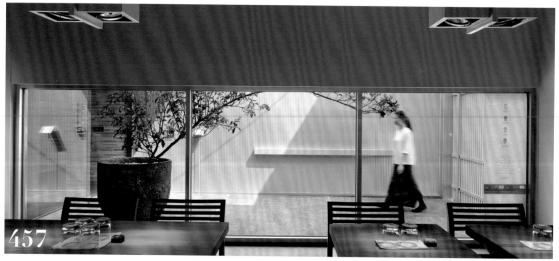

457

457 低窗尺度保有隱私與穿透性

午後的暖陽通過垂直格柵大門,再進入一片潔淨天藍的玄關內庭,全面抿溪石子地坪,佐以一百六十公分高的穿透玻璃低窗。俐落簡明的開窗比例,不僅透過控制光線的進入量引導整體氛圍,型塑了室內恰好適度的用餐氣氛,也藉以重新審視了玻璃窗內外的人的關係,降低了觀看/被觀看的疑慮感。明堂咖啡。圖片提供©陳新建築空間設計室＋游雅清空間設計

細節規劃 玄關內庭的設計,予人心境上的轉換,讓人走進咖啡館彷彿進入另一個時空當中。

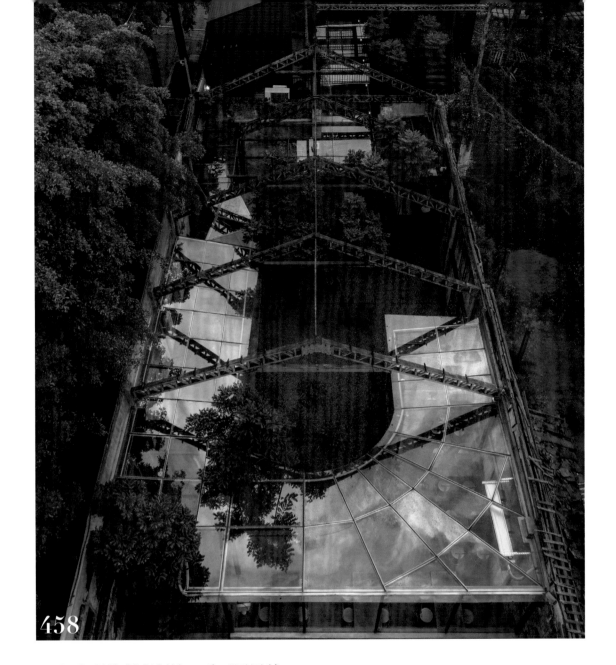

458

458 與環境對應創造四季不同風貌

俯瞰大和頓物所咖啡館，保留碾米廠穀倉的大型鋼構，新結構配上5×10小方管，對比新舊建築的帶出空間張力，如河流般蜿蜒的玻璃屋頂，也反映咖啡館所在地竹田，早期因隘寮溪淹水必須將物品囤放至竹田的歷史意義，而蜿蜒屋頂的高低起伏，實則亦有將雨水導入石院子的作用。大和頓物所．圖片提供◎力口建築

細節規劃 石院子選用台灣欒樹種植，藉由欒樹四季顏色的變化，轉換至咖啡色時巧妙與舊建築大鋼構呼應，蛻變為綠色時又能與左側的小葉欖仁對應，與環境融合。

459 預留空間採集美好日光

「明堂咖啡 Café Dawnroom」從台南的一處空地開始，亮晃晃的光線與「明堂」這個名稱，讓設計師聯想到「日、月」的概念，因而以光影為主軸構思空間，「若非在台南，這個空間的光影設計就無法如此成功。」設計師強調。此空間設計有其強烈的在地性。鋼構圍牆與咖啡館建築本身中間預留的三公尺空間，採集了美好日光，將植物的枝葉映照在銀色圍牆上，為走進的顧客帶來實際上與視覺上的溫度。明堂咖啡・圖片提供◎陳新建築空間設計室＋游雅清空間設計

細節規劃 梧桐實木高低交錯的積層表牆，似方格屏柵的杯子架，濾過了搶眼的頂光，使光影變柔和溫暖。

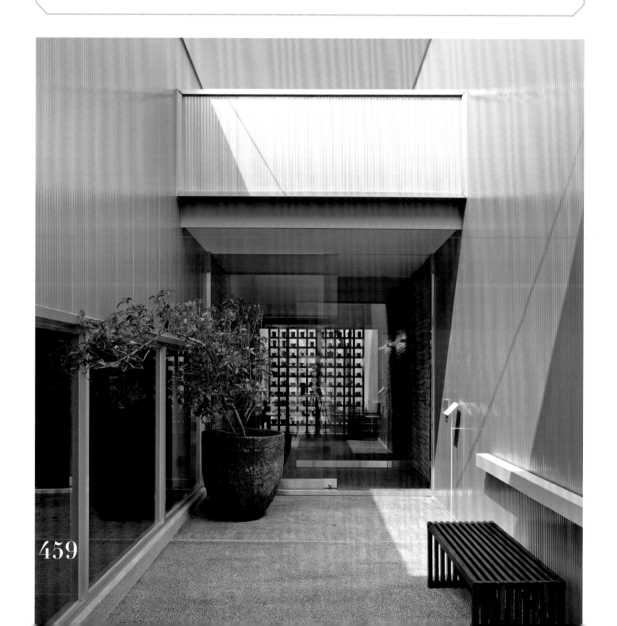

459

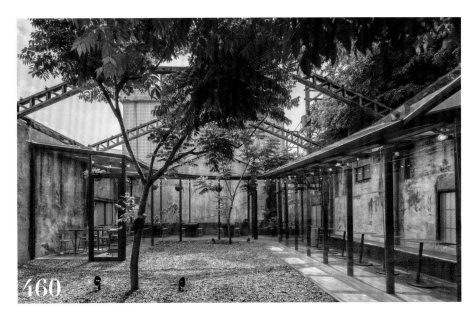

460

461

460+461 感受光影綠意的石院子

大和頓物所咖啡館依序分為三期進行改造,二、三期延續一期的玻璃、水泥素材,並帶入「石院子」的設計概念做為串聯,於是發展出混雜紅磚碎石的水泥桌面、座椅,寬廣的石院子成為孩子們嬉戲追逐、派對等用途,沉浸在陽光與綠意的包圍下。大和頓物所,圖片提供©力口建築

細節規劃 栽種大樹所挖掘的地底下,發現盡是許多大石塊,早期做為建築筏基,透過設計師巧妙變成通往未來民宿入口的獨特門扇,以鋼筋框架堆疊眾多石頭,隨著爬藤類植物攀爬而上,化做景觀的一部分。

Chapter 5

產 品 陳 列

許多強調專業烘焙、手沖的咖啡館,都會販售屬於自家的咖啡豆,甚至空間還會規劃烘豆區域,不論是陳列咖啡豆或是選物商品,必須規劃於最容易注意到的直覺性動線上,且避免與排隊、點餐人潮互為干擾,展示時也可融入相關的道具營造出生活感與溫度。

462 集中咖啡商品陳列凸顯視覺重點

展示陳列時希望能加強商品的訴求效果時,可將重點銷售商品層架中心,藉此加強商品力度,除了能吸引顧客目光移動腳步來觀看,是一種能讓暢銷商品更為暢銷的方式,亦能帶動四周商品的銷售量。Shmily Café‧攝影◎劉煜仕

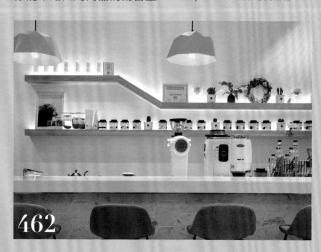

462

463 層架式陳列最不佔空間

多數咖啡館最常使用的陳列手法就是採取層架式規劃,既不佔空間,且材質選擇性多元,想要北歐氛圍可以用松木、帶一點復古或自然粗獷感可選用舊木去搭鐵件,現代俐落氣氛的咖啡館則多以鐵件烤漆或原色去做呈現。ANGLE II‧圖片提供◎初向設計

463

464 思考行走動線規劃商品陳列

多數咖啡館的空間並不像餐廳規模那麼大，需要陳列咖啡豆或是店主自身獨特的選品物件時，最好是以直覺性的線性動線為規劃，一方面也得思考陳列處是否會和排隊動線相互干擾。Coffee Flair·圖片提供©hiiarchitects 工二建築設計事務所

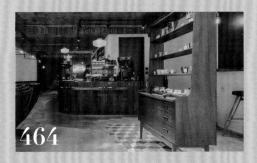

464

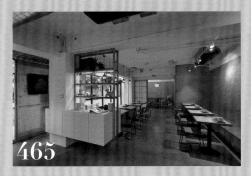

465

465 陳列高度約在140～160公分

從人體視線高度來思考，建議將咖啡館的主力商品分佈在此高度區段內，不過也需考量伸手可以拿取的距離，最低建議不要低於60公分，彎低拿取反而更不便，若是提供豆子的試聞，也不要擺放過高的位置。小驢館·圖片提供©六相設計

466 搭配道具讓陳列更有溫度

比起單純的擺放咖啡豆，為了讓周邊商品傳遞溫度與生活感，不妨依據烘豆、手沖等咖啡館的行為延伸使用道具陳設，例如：盛裝生豆的麻布袋、造型質感極佳的手沖壺、或是杯具組，更能讓真正要販售的咖啡豆充滿溫度。CAFE!N·圖片提供©源友企業

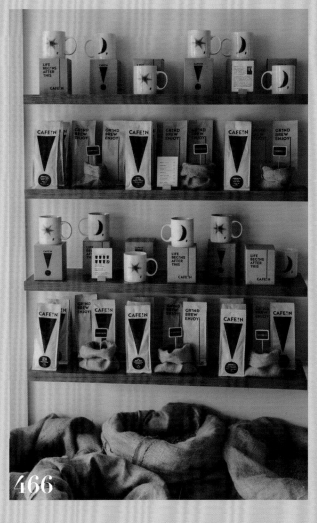

466

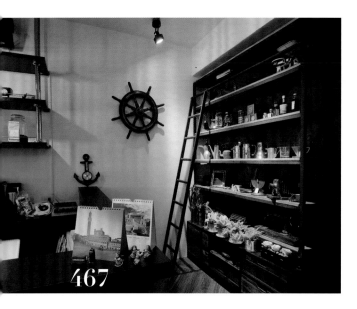

467 展示櫃體現店主的蒐藏與品味

店主本身從國外回來，在國外時期便就有蒐藏一些煮咖啡時所需的器皿，咖啡煮壺、手沖壺等，另也蒐藏了一些二手老件如打字機、裁縫機等，因此特別在此規劃了一展示區，展現獨特的蒐藏與喜愛老舊物的品味。VESPRESSA CAFE·圖片提供◎合聿設計

> **細節規劃** 此展示櫃為活動傢具，寬約200公分、深約40～50公分，剛好用來展示店主自己對於咖啡器皿的各式蒐藏。

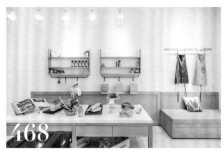

468 生活感的情境式陳列

為營造「回家」的感覺，進門的區域設計了有如玄關穿鞋椅的等候區，同時連結一旁的烘焙商品展示區，將可口的糕點麵包當作擺設品一般做情境式陳列，不是呆板的排排放，讓點心看起來更加誘人。牆面層板也能擺放店內精選銷售的咖啡豆等商品，既是擺設裝飾同時也具備銷售功能。ivette café·圖片提供◎直學設計

> **細節規劃** 鑽石造型燈具聚集平檯陳列區視覺焦點，以木質、金屬、石材作為展件元素，冷暖交錯更襯托出商品質感。

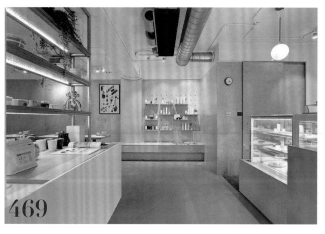

469 複合設計滿足多元陳列需求

店內不只賣咖啡，同時也進口日本小物，因此，規劃時便以複合空間視之。除了入口右側作為咖啡館內場櫃檯，正前方則是小物展示區，左側層板櫃位可陳列杯盤、茶飲等商品，客人在前場選購也不至於干擾咖啡座區。小驢館·圖片提供◎六相設計

> **細節規劃** 正前方的小物展示牆採用鑽孔與圓棒作層板固定設計，可以因應商品尺寸隨時做高低調整，相當實用便利。

470

470 展示手作商品的藝術展示區

位於大門後側的商品展示架跟店家一樣隨興親切，小車牌裝飾、店主娘親手製作的陶瓷杯、媽媽的不凋花作品、報章雜誌與置物籃等包羅萬象，坐累了，就走到這裡細細欣賞一番吧！the Good One Coffee Roaster · 攝影©江建勳

細節規劃 以白色角鋼架為原型的置物區，結合木板材質，揉合工業風與北歐情調，整合出店家的獨特個性。

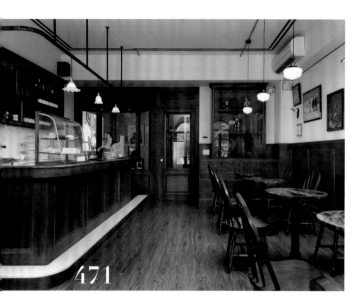

471

471 器皿、甜點是販售品也是裝飾物

店內所擺放之物品仍以實用、裝飾性為主，像是展示甜點的就用活動式甜點櫃來應對，擺於吧檯面台上，利於拿取和客人點選。至於吧檯後方吊櫃則是用來收放器皿，規劃一個個的層板，能讓店員有秩序地擺放玻璃杯、調味罐等。好聚所Hireath Cafe・圖片提供◎奧立佛室內裝修有限公司

細節規劃 由於上吊櫃主要用來放餐具、器皿，層格深度約30公分左右，既不過淺也不過深，單手深入拿取也沒問題。

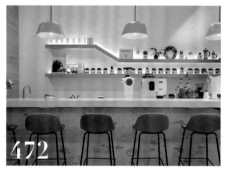

472

472 為生豆設計的亮眼伸展台

強調手沖現磨咖啡的咖啡廳，在面對吧檯的牆面設計有光帶的木質層板架，放置展示店內主打的各地生豆，層板架的高度考量咖啡師的身高以及手可汲取的高度，第一層為150公分，第二層為180公分，中間的距離是為生豆收納盒量身訂做，方便吧檯手隨時取用，與客人介紹生豆。SHMILY・空間規劃◎雲端建設・攝影◎劉煜仕

細節規劃 第二層的至高處為240公分，放置以展示為主而不常取用的擺設品。

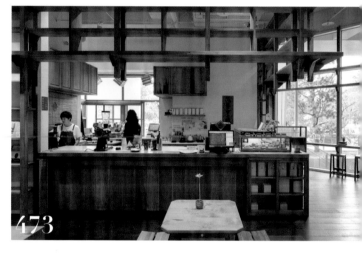

473

473 木製復古櫃實用美觀

在長桌座位區的兩側，設置頂天立地的鏤空展櫃，一面靠牆可擺放書籍，一面不靠牆以展示商品為主，高處凸出的層板是為了架設梯子而設，展架因此有層次的美感，也達到實用功能。尾端以小型的木製復古櫃設計，展示宣傳主打的書籍或物件！藍豆咖啡・空間規劃◎張一鵬・攝影◎劉煜仕

細節規劃 此區域可連通至另一側的圖書閱覽區，使人們能恣意穿梭兩邊，順暢動線。

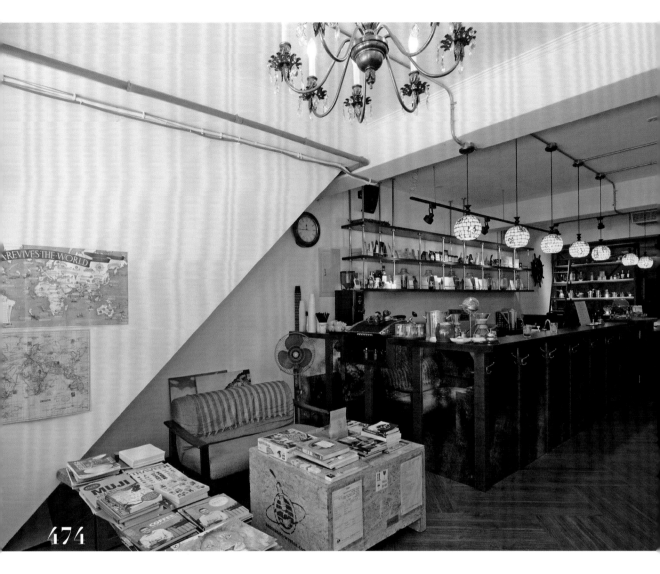

474

474 讓咖啡豆有秩序地被呈現

店主除了專精烹煮咖啡外，店內也提供販售咖啡豆的服務，為了能將不同口味的咖啡豆清楚展示，設計師特別利用吧檯後方的牆面做了4米長的展示櫃，無論是分罐、分包封裝的豆子都能在獨立的層格中被展示出來，方便客人選取也便於店主拿取。VESPRESSA CAFE·圖片提供©合聿設計

細節規劃 展示櫃長約400公分，每層約30公分，剛好作為展示店內販售咖啡豆之用，多格切割能完整且清楚的做好分類呈現。

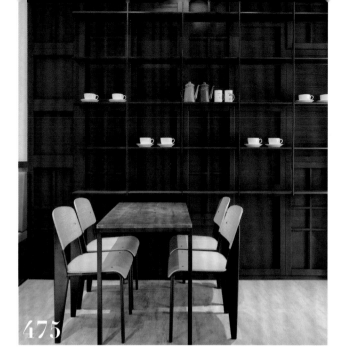

475 少即是多，餘韻無窮的展品陳列

保留空間中原有的展示櫃本體，重新刷上黑色漆料，藉此巧妙連結新舊空間元素，沉穩消光黑也成功創造聚焦效果，烘托出展示品的質感。櫃前僅設置一組4人桌椅，桌面、椅面以淺原木色呈現亮點。
253 Café文創咖啡．圖片提供◎隱巷設計

細節規劃 活動式的桌椅可配合店內舉辦講座活動時，快速收納留下寬敞空間，灰調水泥地坪鋪陳下，這個區域空間並無太多裝飾元素，呈現出簡約而俐落的空間語彙。

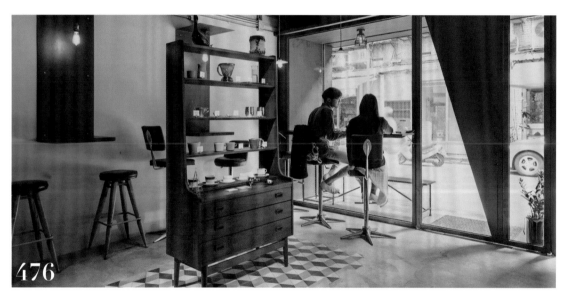

476 高腳櫃陳列精品咖啡杯

在入口擺上一個北歐老件傢具高腳櫃，採取開放式的陳列櫃空間表情，加上在整個水泥地板上使用六角水泥花磚，圍塑出高腳櫃自成一格的獨立空間，同時又能夠巧妙變身成為側面牆座位區的屏風，也鋪陳了走道動線增添藝術感。Coffee Flair．圖片提供◎hiiarchitects 工二建築設計事務所

細節規劃 北歐木作傢具高腳櫃陳列櫃精品手工咖啡杯，經典老件風格質感更出色，有了地板造型花磚律動的視感，更加散發焦點所在。

477 復古黑色展示櫃加深殖民印象

店內除了透過大量的仿古木質調傢具、材質展現殖民風格的魅力外，也特別在空間中擺了一件黑色展示櫃，並在其中擺放了一些同樣帶有復古味道的銅質、銀質器皿及玻璃罐等，甚至玻璃罐中還放了外文書信紙，宛如瓶中信一般，藉由裝飾擺設共同加深風格印象。Diamond Hill café · 圖片提供◎懷特室內設計

細節規劃 維持原本櫃體既有的三個層架設計，用來擺放各式器皿飾品，此外也善用櫃體本身的檯面擺了裝飾品與燈飾，讓氛圍更加濃厚。

478 集中產品於櫃檯區方便介紹銷售

店主具備進口優質椰子油背景，除了提供現成的防彈咖啡飲品外，當然要在店中展示、販售招牌商品。展示區規劃於櫃檯前方，方便店員幫客人點餐、結帳同時介紹產品。Clover Café · 圖片提供◎原晨設計

細節規劃 展示架與店中置物架皆為鐵件、木作製作，統一材質、尺度，打造隨興卻不雜亂的工業風調性。

479 不規則比例層架塑造隨興感

利用帶有淡淡綠灰色調的牆面，以鐵件拉出細膩的展示陳架與書籍收納，透過店內販售的咖啡豆包裝，無形中也成為壁面裝飾，倚牆面的動線設計，也讓顧客能舒適地挑選。ANGLEⅡ·圖片提供◎初向設計

> 細節規劃 鐵件層板特別以不規則比例的長度設計，多了一分隨興與自然感。

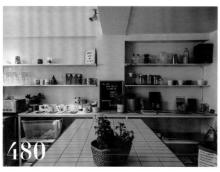

480 兼具店主品味的風格選物陳列

自咖啡吧檯往右延伸的牆面，藉由半高木製開放櫃體與層架，為店主打造一席充滿自我生活品味的迷你選物區，除了有瓷器、餐具等，更有身為營養師的店主為客人們精選的健康食譜，甚至包含不定期和藝術家合作的特色周邊商品。TAMED FOX·圖片提供◎竺居設計

> 細節規劃 淺色木紋層架，配上以白色鐵件搭配的櫃體，顏色清爽舒適，也較能襯托出物品的特色。

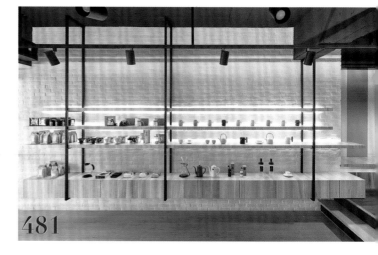

481 綿延箱型櫃打破牆面單調感

因店內有咖啡豆等商品販售需求，入口左側設置整排的展示櫃。為了強化視覺效果，背牆採用略為粗獷的文化石鋪設，搭配木質、鐵件呈現衝突感。另外，櫃體刻意與牆面脫開的縫隙可隱藏LED燈，在提亮與聚焦感外，也讓層板更顯輕巧。SWING COFFEE·圖片提供◎蟲點子設計

> 細節規劃 層板最下方為箱型抽屜櫃，不僅化解牆面單調感，也可置放雜物。而抽屜櫃延伸連結至座位區則變座榻一部分。

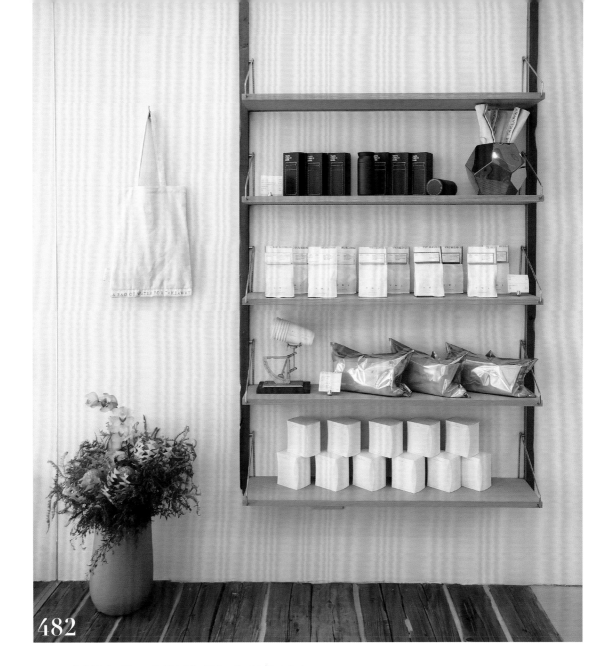

482

482 極簡包裝＋極簡陳列勾住所有目光

VWI by Chad Wang咖啡概念店的產品陳列品僅為入口處的牆面，但精簡的配置卻能大大引人佇足，商品大都為品牌自行開發，並包含多種特製的咖啡豆，商品包裝採無印式的簡約純白調性，完全呼應其純粹、專業的品牌形象。VWI by CHAD WANG‧攝影©Amily

細節規劃 陳列架以不同木材取代粗獷鐵件，意圖從木質的溫潤中演繹咖啡產品的純粹，架上僅陳列產品種類，也讓顧客能有更完整的挑選參考。

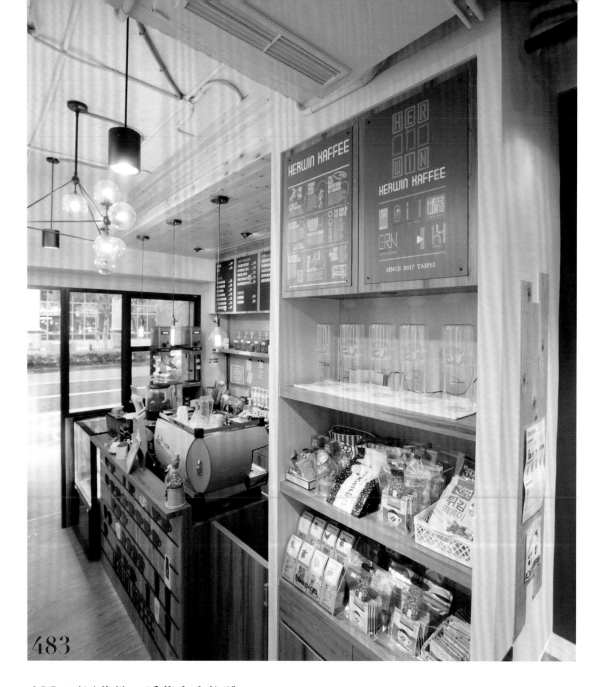

483

483 巧用收納，隱藏中央柱體

順應空間中心的柱子增設陳列與茶水區，並與吧檯切齊立面，隱藏柱體存在，整體視覺顯得乾淨俐落。上方設計35公分深的開放層板，足以放置水杯與咖啡產品，而恰好位於中段空間的陳列區，不論是外帶或內用客人都方便選購觀看。賀運咖啡・圖片提供©王友志空間設計

細節規劃 內凹的陳列空間寬度為80公分，方便一人通過；而層架深度為20公分，適合擺放各種尺寸的飾品。

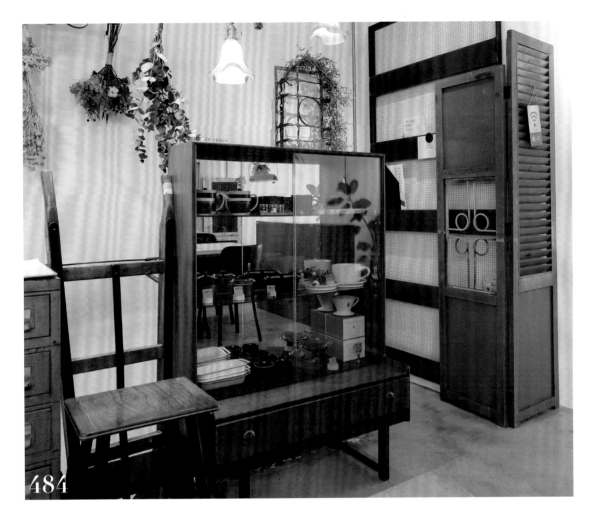

484

485

484+485 「可售」杯盤、乾燥花標價陳列

由於店中混雜老闆娘的收納愛物與可供出售商品，為了區隔開來，後者會標上價碼放於櫃中讓客人選購。店內偶爾會結合花藝師提供花藝相關課程，將乾燥花、法式倒吊花束作品展示在這裡，用小卡片簡單介紹課程與產品。MayBe Cafe · 攝影◎沈仲達

> **細節規劃** 後方黑色網狀的鐵製屏風其實是雜誌架，結合轉角百葉窗花，巧妙遮蔽後方電箱痕跡。

486 咖啡麻布袋陳列生豆與熟豆烘焙

「CAFE!N硬咖啡」由旗下擁有咖啡生豆貿易、熟豆烘焙等事業體的源友企業所創立,選擇於落地窗前的牆面做為咖啡豆與周邊商品的展示,塑造咖啡專業的品牌形象,此處也會依據每一季主題做不同的陳列規劃。CAFE!N硬咖啡·圖片提供◎源友企業

> **細節規劃** 選用裝咖啡豆的縮小版麻布袋展示烘焙豆子,加上放置生豆的正常版麻布袋,強化「CAFE!N硬咖啡」在烘焙的專業性。

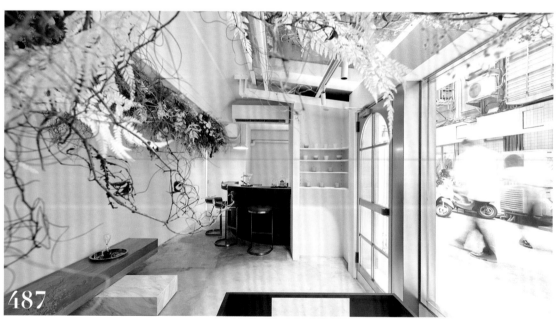

487 陳列區改以U型內凹,避開出入動線

挪出門邊一角,打造U字型的陳列空間。向內凹的U型設計方便顧客進入選購,也能避開大門進出的動線,避免人流交會窒礙。此區主要作為寄賣空間,精挑細選的商品陳列在方便就手的高度,陳列一目了然,有助吸引顧客目光。The Dry Salon·圖片提供◎敘研設計

> **細節規劃** 陳列區延續整體的簡潔風格,從層板到牆面皆採用純白的色系,視覺顯得輕透俐落。

488 道具、老件巧手擺設找回第二春

搜集碗盤、小道具是老闆從事設計工作時，辦活動採買慢慢建立起的興趣，加上客戶拍攝期間所訂製、完工後拍賣的各式物件，原本只能藏在家裡，現在總算有了個展示小天地能秀出來、與客人共享。MayBe Cafe．攝影◎沈仲達

細節規劃 小盆栽展示櫃由鐵件與玻璃訂製而成，就如同迷你溫室妥善呵護點滴綠意，是老闆親自開貨車將它從片場載回、加入這個充滿設計、老件的大家庭。

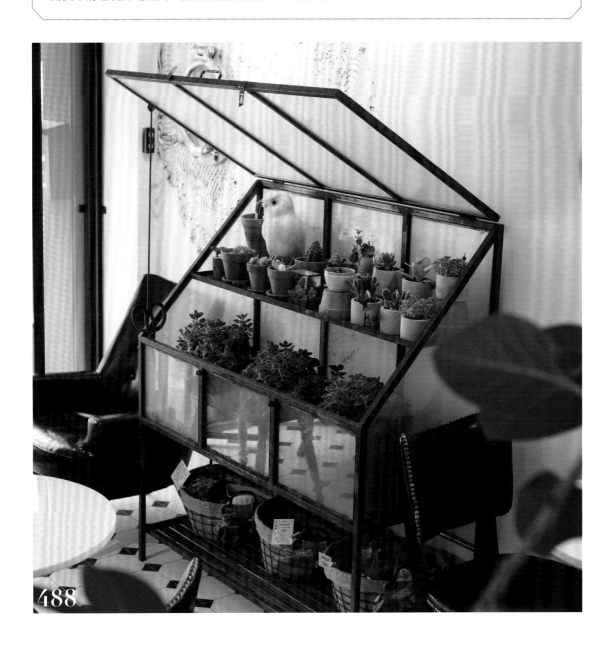

488

489

490

489+490 高彈性空間為小店創造多元營收

好人好室×七二聚場當初便以複合的型態經營，除了作為咖啡館，也是簡單的展場、教學場所，因此整個空間除了洗手間、吧檯外並無固定式裝潢，傢具軟裝都可彈性移動，單側牆面的陳列架目前作為書籍擺放區，未來不排除產品販售可能，創造更多元化的經營模式。好人好室×七二聚場‧空間規劃©所以設計‧攝影©沈仲達

細節規劃 室內另一面牆面則留出空間，保留老屋早年磨石子腰板，僅將上方牆面修復處理，作為未來畫作藝術品陳列、展示之用。

491

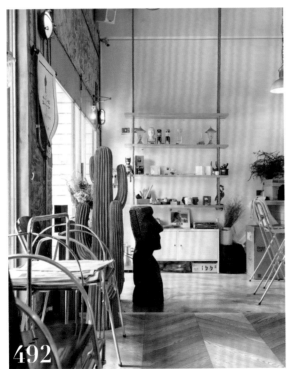

492

491 擴張網展示櫃外型占上風

展示櫃擴張網結合木作定製組成，形塑鮮明的工業風質感，而擴張網穿透性巧妙消弭了量體高大的存在感。無論是書櫃、茶水自助吧，茶包、咖啡豆販售，抑或咖啡館主人自家藥廠品牌商品，複合式陳列模式不會過於商業操作。V+Plus Coffee‧空間規劃©陳新建築空間設計室‧攝影©曾信耀

> **細節規劃** 擴張網與木作合成的展示櫃，完全不用貼合牆壁放置，不僅外型時尚有個性，也能展現對媒材靈感的創造力。

492 懸吊式的好物品味伸展台

用麻繩固定好分層的木板，成為懸吊式的展示架，不使空間有壓迫，又同時可以達到載重的目的，也因為在白牆前側，使得展品一一被凸顯出來！在架上擺放咖啡廳老闆獨家的選品，包括來自香港、法國等歐洲設計師品牌的居家生活用具，還有自家調配的咖啡豆與自家商品。你後面
‧攝影©沈仲達

> **細節規劃** 在展架下方的鐵櫃上放置一台黑膠唱片機，音樂播放時，可成功將客人的焦點轉向此區塊。

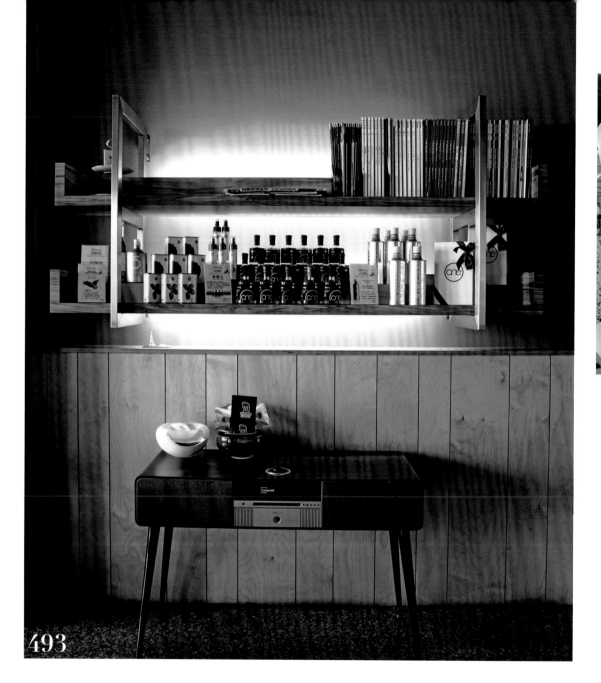

493

493 不流於制式層架為牆面留白

給予水泥素色牆面平淡留白的基礎之上，採取鋁合金鋼架與木作層架納入牆面設計語彙，不定製櫃體置入牆設計牆柱內凹空間，使得層架設計不流於制式，亦不占空間，咖啡豆、茶葉罐商品展示同時賦予了布置空間的效果。OneOneOne café．空間規劃©陳新建築空間設計室．攝影©曾信耀

> **細節規劃** 在松木夾板之上給予展示架空間，擺上一台英國頂級音響品牌Ruark Audio，胡桃木機身設計更加襯托品味。

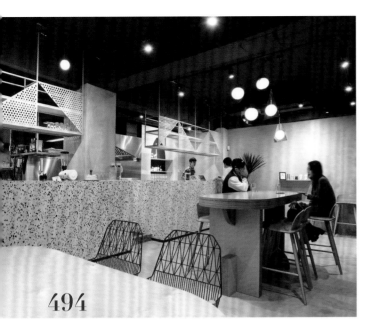

494

494 乳酪起士切片的輕盈天櫃

沿著吧檯上方設置穿孔板切割結合懸吊鐵架，三角型的切割面板使收納櫃更有型，也成為收納物品的靠背，不會輕易掉落；廚房內的工作人可以依不同區域的需求，擺放方便取用的用品如杯盤等；櫃架位在較高位置，亦可擺放植物盆栽，枝葉自由生長垂掛，不易遮擋到吧檯區。GinGin Coffee・攝影©沈仲達

> **細節規劃** 櫃檯後方設製造型展示櫃，擺放咖啡廳的自製商品和自家烘培的咖啡豆，達到宣傳效益也成就入門後的端景。

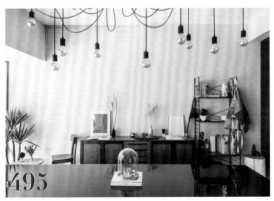

495

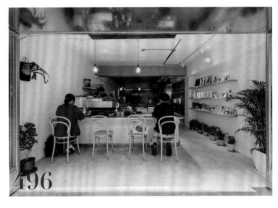

496

495 經典展示架兼具販售與陳設

希望呈現如家一般的輕鬆、隨興氛圍，長桌的一側牆面挑選經典的北歐傢具為陳設，木頭與鐵件打造的開放式展示架，成為店內各式周邊商品，如扣環、貼紙、咖啡豆等物品販售，也自然地形成店景的裝飾之一。初訪true from・圖片提供©初向設計

> **細節規劃** 半腰的北歐邊櫃，會隨時更換佈置，讓每次來到初訪的客人，都有第一次到訪的新鮮感。

496 留白壁面投射重點商品

綠洲咖啡館的進門處，特意以大面積留白的牆面設計，做為日後店主販售咖啡豆，或是與其他品牌合作的商品陳列，溫潤的木質層架搭配綠意盆栽的排列妝點，挹注自然愜意的生活步調。Oasis Coffee Roasters・圖片提供©竺居設計

> **細節規劃** 層架上端以投射燈光為輔助，讓店主依據主打商品做投射角度選擇，予以凸顯。

497 產地豆展示櫃設計專業度

吧檯櫃同時兼具背牆表情語彙，在木作基礎之上，結合黑色鐵件複合材質，創造俐落的線條之美，展現深具時尚都會設計質感。而高達三米的展示櫃提供相當充裕的收納機能，即便吧檯工作區空間狹小，亦能保持井然有序。虫二咖啡‧空間規劃◎陳新建築空間設計室‧攝影◎曾信耀

> **細節規劃** 原先規劃販售產地豆而設計的展示櫃，在每個櫃位上都有定製的白色名牌設計，專業度更加深印象。

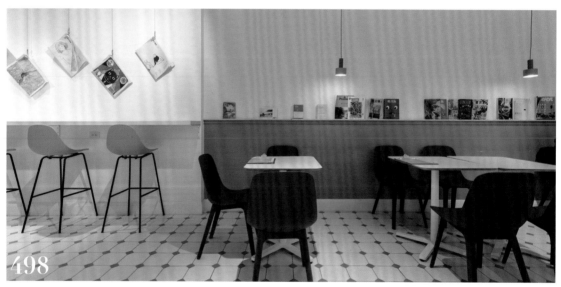

498 最輕巧的「一條」書櫃

渴望在店內放置書籍和雜誌，卻大膽不採用書櫃或層板設計，以輕巧的模組化超薄造型書架，將紙本展示在牆面上，既不會浪費空間，也不會阻礙到靠牆的座位區，帶點白色的亮黃色調，讓極簡的店內風格多出一分活潑，成就令人眼睛為之一亮的牆設計！風徐徐‧攝影◎劉煜仕

> **細節規劃** 店內刻意採取兩種色溫的燈光搭配，投射燈偏白，吊燈偏黃，創造室內照明的層次與柔和感。

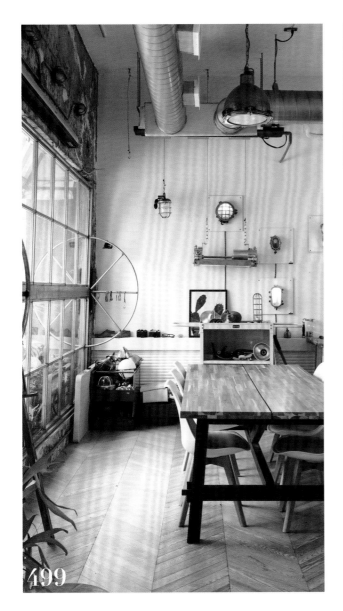

499+500 當每一盞燈都成為一幅畫

店內販售來自歐洲二手市集的船艙老燈具，不採吊掛的方式展示，而是將燈具固定在白色方形木板上，再釘在白牆上，創造如同掛畫的陳列型態，讓每一盞燈在牆面上都有各自的位置，帶有秩序性的排列擺放，在客人行經的動線上吸引他們駐足欣賞。你後面 · 攝影◎沈仲達

細節規劃 牆面中段增加約10公分深的展台，多一處展示平面，下方以漆白的鍍鋅浪板立體包覆，為白牆加添空間的層次感。

IDEAL HOME 61

設計師不傳的私房秘技
咖啡館空間設計 500

作者　漂亮家居編輯部
責任編輯　許嘉芬
文字編輯　余佩樺、鄭雅分、陳婷芳、黃婉貞、許嘉芬、施文珍、Chris、李亞陵、詹雅婷 mimy
攝影　Amily、沈仲達、曾信耀、江建勳、劉煜仕
封面＆版型設計　莊佳芳
美術編輯　Cathy Liu

發行人　何飛鵬
總經理　李淑霞
社長　林孟葦
總編輯　張麗寶
副總編輯　楊宜倩
叢書主編　許嘉芬

出版　城邦文化事業股份有限公司 麥浩斯出版
地址　104 台北市中山區民生東路二段 141 號 8 樓
電話　（02）2500-7578　傳真　（02）2500-1916
E-mail　cs@myhomelife.com.tw

發行　英屬蓋曼群島商家庭傳媒股份有限公司城邦分公司
地址　104 台北市中山區民生東路二段 141 號 2 樓
讀者服務專線　02-2500-7397；0800-033-866
讀者服務傳真　02-2578-9337
訂購專線　0800-020-299（週一至週五上午 09：30 ～ 12：00；下午 13：30 ～ 17：00）
劃撥帳號　1983-3516　戶名：英屬蓋曼群島商家庭傳媒股份有限公司城邦分公司

香港發行 城邦（香港）出版集團有限公司
地址　香港灣仔駱克道 193 號東超商業中心 1 樓
電話　852-2508-6231
傳真　852-2578-9337
電子信箱　hkcite@biznetvigator.com

馬新發行 城邦（馬新）出版集團 Cite（M）Sdn.Bhd.（458372U）
地址　11,Jalan 30D／146, Desa Tasik, Sungai Besi,
　　　57000 Kuala Lumpur, Malaysia.
電話　603-9056-3833
傳真　603-9056-2833

總經銷　聯合發行股份有限公司
電話　02- 2917-8022
傳真　02- 2915-6275

設計師不傳的私房秘技：咖啡館空間設計
500／漂亮家居編輯部作. -- 初版. -- 臺北
市：麥浩斯出版：家庭傳媒城邦分公司發行,
2019.03
　　面；　公分. -- (Ideal home；61)
　　ISBN 978-986-408-479-1(平裝)
　　1.室內設計　2.咖啡館
967　　　　　　　　　　　　108002736

製版　凱林彩印股份有限公司
印刷　凱林彩印股份有限公司
版次　2019 年 3 月初版一刷
定價　新台幣 450 元
Printed in Taiwan 著作權所有·翻印必究
（缺頁或破損請寄回更換）